中国画传统技法教程

青绿山水画日课

陈茂荣 编著

海峡出版发行集团
THE STRAITS PUBLISHING & DISTRIBUTING GROUP | 福建美术出版社
FUJIAN FINE ARTS PUBLISHING HOUSE

图书在版编目（CIP）数据

中国画传统技法教程．青绿山水画日课 / 陈茂荣编
著．-- 福州：福建美术出版社，2023.2（2024.5 重印）
ISBN 978-7-5393-4407-2

Ⅰ．①中… Ⅱ．①陈… Ⅲ．①山水画－国画技法－教
材 Ⅳ．① J212

中国版本图书馆 CIP 数据核字（2022）第 191123 号

出 版 人：黄伟岸
责任编辑：樊 煜　 吴 骏
装帧设计：李晓鹏　 陈 秀

中国画传统技法教程·青绿山水画日课

陈茂荣　编著

出版发行：福建美术出版社
社　　址：福州市东水路 76 号 16 层
邮　　编：350001
网　　址：http://www.fjmscbs.cn
服务热线：0591-87669853（发行部）　 87533718（总编办）
经　　销：福建新华发行（集团）有限责任公司
印　　刷：福建省金盾彩色印刷有限公司
开　　本：889 毫米 ×1194 毫米　 1/12
印　　张：13.67
版　　次：2023 年 2 月第 1 版
印　　次：2024 年 5 月第 3 次印刷
书　　号：ISBN 978-7-5393-4407-2
定　　价：98.00 元

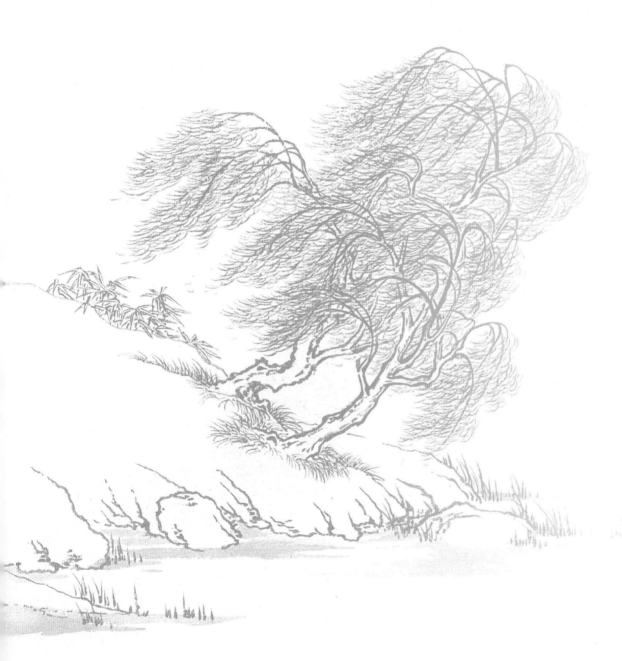

游春图　展子虔　绢本
纵 43 厘米　横 80.5 厘米
故宫博物院藏

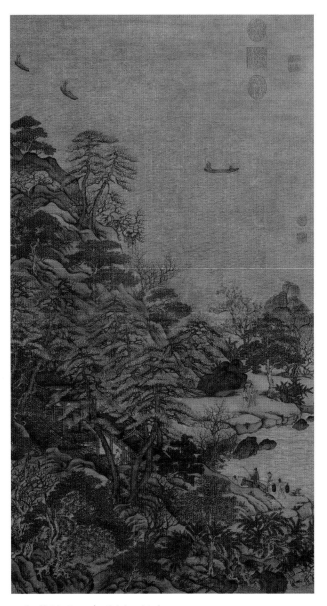

江帆楼阁图　李思训　纸本
纵 101.9 厘米　横 54.7 厘米
台北故宫博物院藏

概　述

青绿山水画的发展历程

"山水以形媚道，而仁者乐。"山水画旨在通过表现大自然的美，追求象外之意，从而启发人的心灵美。

中国古代绘画又称"丹青"，可见中国早期绘画是以色彩呈现的。今天所说的青绿山水画，不仅仅局限于用石青和石绿两种色彩，而是包含了用诸如朱砂、赭石、金色、蛤粉等色彩描绘的重彩山水和工笔山水，富有庙堂气象，具有富贵典雅的特点。

最早关于山水画的记录在《楚辞》："见楚有先王之庙及公卿祠堂，图画天地山川。"但未见实物流传，而从秦汉时期的漆器可以看出，汉代以前，绘画色彩以黑、红为主，鲜有青绿之色。

魏晋南北朝时期战乱频发，社会矛盾激化，直接影响士人们的身心。为了寻求内心的依托，一部分人皈依佛教；还有一部分文人选择走入山水，竹林七贤、陶渊明、谢灵运等文人士大夫是他们的重要代表。崇尚自然的山水田园诗描写的正是文人心中的理想地，也为山水画奠定了思想基础。魏晋也是书法走向成熟的时期，对以线条为造型手段的绘画起到推动作用。彼时佛教已传入中国，丰富了古代绘画的色彩，寺庙洞窟的青绿色调从此深刻影响中国绘画，这些都为青绿山水画的产生奠定基础。

追溯山水画的历史，晋唐时期都是以青绿作为艺术语言，从顾恺之的《洛神赋图》可以看出，晋代的绘画已使用青绿，只是当时的山水仅作为人物画的背景出现。到隋代，山水画开始独立发展，展子虔开创青绿山水的端绪。现存最早的山水画作《游春图》中，画面以描绘山水为主，人物、建筑、屋舍、桥梁、微波等为点缀，线条提按顿挫，有勾无皴，设色浓丽而清新，一改过去绘画中"人大于山、水不容泛"的现象，这在山水画发展史上具有里程碑的意义。

山水画发展到盛唐，以王维和吴道子为首开创了色彩单纯的水墨画，从此色墨并举。以李思训、李昭道为代表的画家继承和发展了青绿山水，将富丽明快、金碧辉煌而不俗的金碧山水推向高潮，形成唐代最具影响力的山水画派之一。传为李思训的《江帆楼阁图》和李昭道的《明皇幸蜀图》是其中最重要的代表。此时山水画中除了勾勒细劲爽利的线条外，细笔少皴，山脚施以泥金，山石结构更加丰富。李思训被冠以"国朝山水第一"之称号，明代董其昌更是将他推为"北宗"之祖。张彦远称其画"笔格遒劲，湍濑潺湲，云霞缥缈，时睹神仙之事"。又称其子李昭道"变

父之势，妙又过之"。"二李"的青绿山水反映出盛唐气象，具有很高的审美价值和美学意义。

　　五代是水墨画发展的重要时期，出现了"荆关董巨"及其后辈李成、范宽等为代表的一批画家，他们都以水墨为表现形式，对山水画的表现技法进行了极大的创新，以各类皴法塑造不同地貌，使得更具写实性的水墨山水成为当时山水画的主流。一时之间青绿山水步入低谷，但从另一方面来说，水墨山水技法的不断丰富也给青绿山水注入新的血液，为青绿山水的再次发展奠定基础。

　　宋代是中国绘画发展的高峰期，统治者一改前朝尚武精神，"重文轻武"造就了宋文化的繁荣。中国绘画也在这一时期发展到极盛，院体画是其中最重要的代表，涌现出王希孟、李唐、赵伯驹、赵伯骕等青绿山水画家。这一时期绘画技法已经成熟，画面经营更注重装饰性和写实性。所谓写实性，并非西方的写实主义表现法，而是通过师法自然，流露出对真实物象的诗意理解和表达。如北宋少年画家王希孟的《千里江山图》，在隋唐的青绿表现技法基础上，加入更多皴法，色彩层次分明，构图上运用"三远法"，营造"可行、可观、可居、可游"的意境。这标志着青绿山水步入更高阶段，对后世画家产生深远影响。

　　赵伯驹和赵伯骕在北宋山水画工整的现实主义画风上注入"文人画"的思想，画面既有明丽的色彩，也注重"气韵"，为青绿山水带来新的艺术气息。赵伯驹的《江山秋色图》继承了《千里江山图》的构图和画法，不同的是《江山秋色图》的山不单具有写实性，更有园林山水的意味。明代董其昌评价说："李昭道一派，为赵伯驹、伯骕精工之极，又有士气。后人仿之者，得其工不得其雅。"南宋时期青绿山水代表画家还有萧照、刘松年等，此外还有一批这一时期不知名画家的青绿山水精品存世。

　　元代是水墨山水高度发展的时期，也是青绿山水衰弱的开始。元初赵孟頫作为宋室后裔，画法沿袭了宋代院体和文人画的精髓，他的《鹊华秋色图》将文人水墨和青绿相结合，形成独具一格的艺术风貌。同一时期的画家钱选，受唐风影响，画面清新雅致、古朴隽秀。《浮玉山居图》用简笔描绘"假山"式山水，充满构成意味，是对山水画的实验性探索。元代继赵钱之后青绿山水便乏善可陈。元代中期由于异族政权的统治，文人大多放弃仕途，生活于民间，这使得民间艺术蓬勃发展，元曲就是其中的典型代表。此时，水墨的清雅素净更加适合文人出世入道的心灵诉求，于是画家纷纷带着"文人画"思想走入山水，这使得山水画法更加多元化。另外，

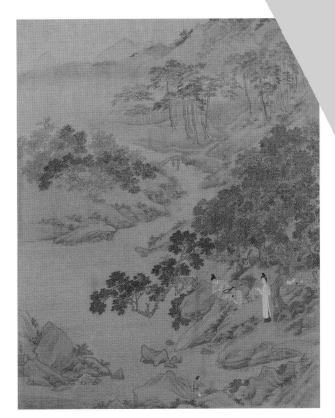

南华秋水图　仇英　绢本　纵41.1厘米　横33.8厘米
故宫博物院藏

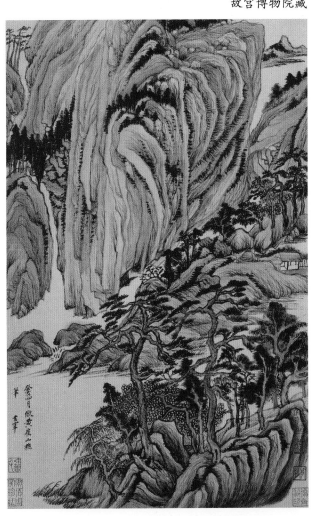

仿古山水图　董其昌　纸本
（美）纳尔逊—阿特金斯艺术博物馆藏

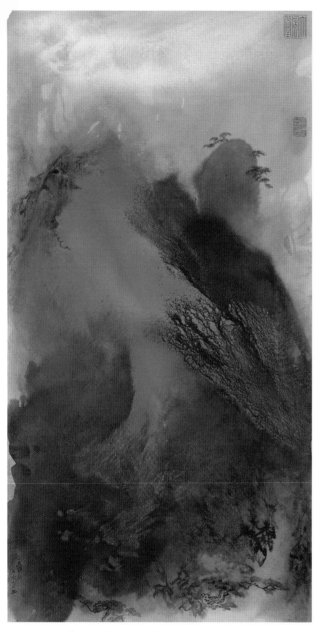

泼彩山水图　张大千　纸本

由于青绿山水所需的材料繁琐、绘画过程复杂以及纸的普及等诸多客观因素，青绿山水在民间的普及受到限制，于是省工省料的水墨画取而代之，黄公望、王蒙、倪瓒、吴镇等水墨画家成为元代山水画的标签。

明代山水画以"吴门四家"为主要代表，其中唐寅少作青绿，沈周和文徵明常作青绿，他们的青绿山水有别于唐宋时期青绿山水的富丽堂皇，用笔更加轻松，意境雅逸清宁，青绿中融合着水墨韵味。只有仇英专攻青绿山水，仇英虽是漆工出身，却是个集大成的画家，他的画多为青绿重彩，画法十分严谨、工整且有气势。在以文人画为主导的时代，能入"吴门四家"之列足见其作品的高度，就连一向贬低"北宗"的董其昌都不禁称赞仇英"为近代高手第一，兼有宋二赵之雅"，仇英的青绿山水冠绝明代，为青绿山水的历史点上一抹亮丽的高光。此外，明代还有一批像陆治、蓝瑛等独具风格的画家。而明末董其昌"崇南贬北"的观念，也加剧了日后青绿山水的式微。

如果说仇英开创了属于他一个人的青绿盛世，那清代则是青绿山水的又一个衰落期，清初"四王""四僧"都以画水墨和浅绛为主，偶作青绿，成就不如前人。专攻青绿山水的画家寥寥无几，只有袁江、袁耀二人继承青绿山水工细一路，他们擅长楼阁界画，但工致有余而气韵不足。而后任渭长所作《十万图册》算得上是当时比较亮眼的佳作。

近现代很多画家，如张大千、李可染、陆俨少、钱松岩、何海霞等诸家都对青绿山水做过研究和探索，创作出一些精良的各具面貌的青绿山水作品。

回顾青绿山水的发展史，各个时代的表现风格大不相同。总体来说，宋以前多是浑厚天真、朴实无华，具有汉民族的博大气质，是艺术的"高原"。宋以后相对来说就略显单薄纤弱，气概渐失，虽有高峰但总体高度有所欠缺。青绿山水作为富有鲜明民族特色的艺术形式在绘画史中逐渐被边缘化，不禁让人唏嘘遗憾。值得欣喜的是，盛世兴青绿，现今随着人们生活水平的提高，有许多国画爱好者，特别是年轻人开始关注青绿山水，青绿山水正在走入寻常百姓家，融入现代生活，焕发出新的生机。

世界绘画大都是以色彩作为主要艺术表现语言，青绿作为中国独有的文化符号，凭借其浓艳华贵、空灵秀雅的优势，能够很好地和世界其他艺术进行交流。在这样一个开放的时代，中国青绿山水画不断借鉴其他画种的优点的同时，也在为对外推广中国艺术做出相应的贡献。

青绿山水画的分类

小青绿山水：在水墨淡彩的基础上，施以赭石和淡青绿色，画面淡雅清新。代表作品有赵伯驹《江山秋色图》、文徵明《花坞春云图》等。

大青绿山水：在小青绿的基础上，多层次积染石青、石绿、朱砂、蛤粉等矿物色，画面色彩浓重有质感，装饰性强。代表作有王希孟《千里江山图》、仇英《桃源仙境图》等。

金碧山水：在大青绿的基础上，以泥金勾勒、皴擦或染色。画面金碧辉煌而又协调统一。代表作有李思训《江帆楼阁图》、赵伯驹《仙山楼阁图》等。

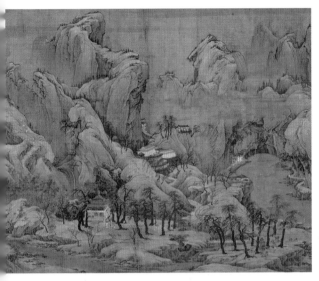

江山秋色图（局部）　赵伯驹

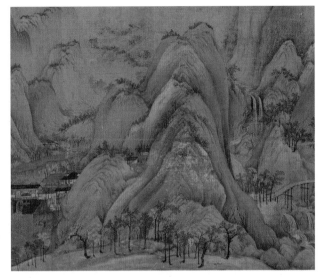

千里江山图（局部）　王希孟

万横香雪（局部）　任熊

没骨山水："没骨"是指不用墨色勾勒，直接以大色块铺色，然后积染石色，再刻画细节的画法，相传为南北朝张僧繇所创。作画时要求大胆下笔，一气呵成。代表作有传为杨升《蓬莱飞雪图页》、蓝瑛《白云红树图》。

泼彩山水：是在墨底的基础上，通过把石青、石绿等矿物色调和适当浓度后泼洒在纸面上，使画面色墨交融、水墨淋漓。其特点是具有较大不确定性，容易有意想不到的艺术效果，代表画家为张大千。

界画：用界笔、直尺画线造型的绘画形式，主要以宫室、楼台、寺观、屋宇、长廊等建筑物为题材，可以清晰地表现建筑物的结构关系和细节，造型准确，严谨精密。代表作有赵佶《瑞鹤图》、郭忠恕《雪霁江行图》等。

白云红树图（局部）　蓝瑛

泼彩山水图（局部）　张大千

蓬莱仙境图（局部）　袁耀

绢：宋代以前作画多用绢，宋代以后纸本开始流行。古代青绿山水大多使用熟绢，可以绷框画，也可直接画，以平整为宜，颜色有白、深仿古、浅仿古、浅灰等。初学者画青绿山水，建议用仿古色调的熟绢。

宣纸：宣纸分为生宣、熟宣和半生熟宣，传统青绿山水一般为工笔或者兼工带写，所以用熟宣偏多。熟宣品类丰富，大致分为清水、冰雪、蝉翼和云母。清水和冰雪宣质地稍粗糙，能够很好地表现树石结构。应特别注意的是，熟宣有正反面之分，正面纹理清晰平整，反面有排刷的痕迹。

墨：一般使用墨块和墨汁，品种主要有油烟、松烟、漆烟。作画时一般使用墨色层次丰富的油烟。在熟纸和熟绢上绘画要使用胶性稍强的墨，以免跑墨。

笔：绘制青绿山水画需要准备的笔有勾线笔、小楷笔、染色笔和底纹笔。勾线笔以弹性好、吸水强的硬毫笔为主，如松针笔、鼠须笔、叶筋笔等，主要用于勾勒水纹和云气等长线条；小楷笔以狼、兔、鼠类毛制成，笔锋较短，弹性好，有红毛、紫圭、蟹爪等品类，适合勾树干、树叶及皴擦山石；染色笔主要使用羊毫笔和兼毫笔，羊毫含水量大、笔毫软、弹性稍差，适合大面积染色，兼毫主要用白云笔，由狼毫和羊毫组成，兼有羊毫的含水量和狼毫的弹性，是较为理想的染色用笔，作画时需准备大、中、小号笔；底纹笔，也称排笔，主要用于做底色和大面积平涂使用，以羊毫为宜。

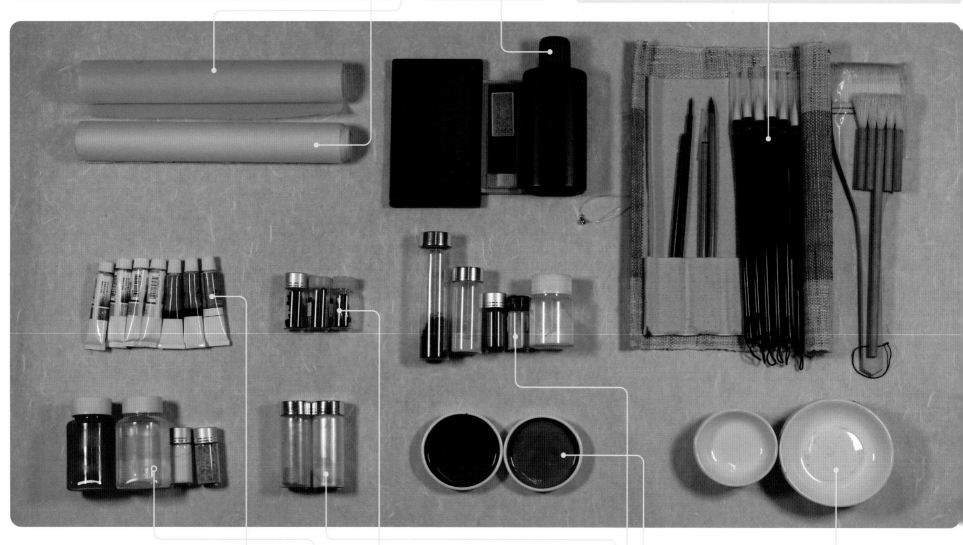

管状颜料：直接挤出使用，简单方便，价格便宜，适合初学者使用。

胶矾：可以将生宣或生绢制熟，也有固色的作用，所以有"三矾九染"的说法。胶矾水的常用调制比例是2份胶∶1份矾∶40份水。不同的温度环境下比例有所不同，固色时浓度要稀释淡些。矾的比例过大，染色会变困难，纸张会发脆泛白。纸张出现局部漏矾时用胶矾水轻刷一两遍即可解决。总之，胶矾水的使用需要多实践才能找到感觉。

块状颜料：块状颜料有水色和石色两种，需用温水调和使用。水色包括植物颜料和动物颜料。具有透明、易溶于水、好染色、不够稳定等特性。常用的水色有藤黄、花青、胭脂、曙红等。石色又称矿物色，用天然矿石精制而成，具有不透明、覆盖性强、有颗粒感等特点。常用的石色有石青、石绿、朱砂、赭石、蛤粉等。石青根据颗粒粗细不同从深到浅分为头青、二青、三青、四青，石绿也同此理。在绘画过程中，可以根据色调不同选择相应的颜色。

固体颜料：湿毛笔直接舔色，用量很好把握。

金属色：常用金属色有泥金和泥银。

粉状颜料：需要调胶，颜色质感纯正，但使用不够方便。

白色瓷盘：不同颜料用不同瓷盘，需要多准备几个。笔洗可以准备两个，分别用于洗笔和蘸水。熟纸和熟绢作画要保持干净，如果手容易出汗或者碰到油类物质容易导致漏矾，可以在作画过程中戴手套或垫一张纸。

造　形

计　皴

学者必须潜心毕智，先功某一家皴，至所学既成，心手相应，然后可以杂采旁收，自出炉冶，陶铸诸家，自成一家。后则贵于浑忘，而先实贵于不杂。约略计之：披麻皴、乱麻皴、芝麻皴、大斧劈、小斧劈、云头皴、雨点皴、弹涡皴、荷叶皴、矾头皴、骷髅皴、鬼皮皴、解索皴、乱柴皴、牛毛皴、马牙皴。更有披麻而杂雨点，荷叶而搅斧劈者。至某皴创自某人，某人师法于某，余已具载于山石分图之上，兹不赘。

三　病

宋郭若虚曰：三病皆系用笔。一曰板，板则腕弱笔痴，全亏取与，状物平褊，不能圆浑；二曰刻，刻则运笔中疑，心手相戾向画之际，妄生圭角；三曰结，结则欲行不行，当散不散，似物滞碍，不能流畅。

十二忌

元饶自然曰：一忌布置拍密，二远近不分，三山无气脉，四水无源流，五境无夷险，六路无出入，七石只一面，八树少四枝，九人物伛偻，十楼阁错杂，十一濃淡失宜，十二点染无法。

——《芥子园画传》

【树干画法】

香山九老图　周臣　绢本
纵 177 厘米　横 106 厘米
天津博物馆藏

　　周臣，生卒年不详，明代画家。字舜卿，号东村，吴县（今江苏苏州）人。能诗，擅画山水，师陈暹，摹古于南宋诸家，取法李唐、刘松年，仿马远、夏圭，与戴进并驱。

扫码看教学视频

　　初学者容易把树画得姿态僵硬或比例失衡，画树的过程中要随时调整树干的走向。

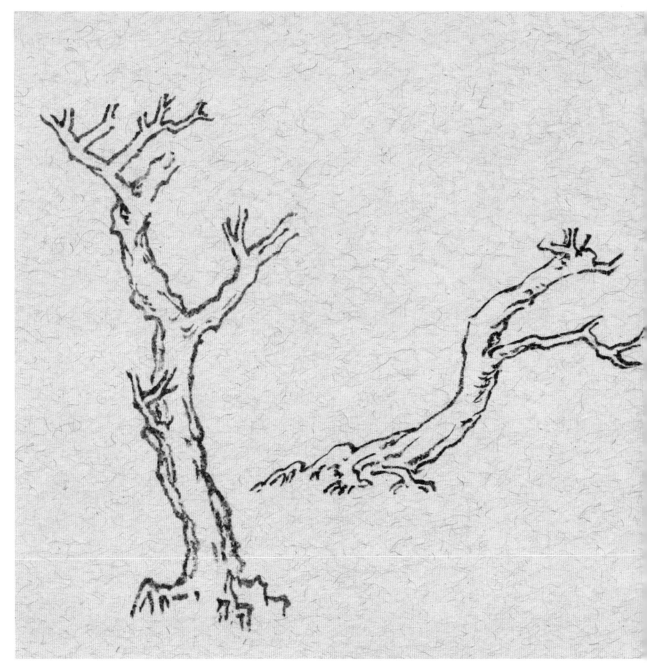

画树起手四歧法

　　画山水必先画树，树必先干，干立，加点则成茂林，增枝则为枯树。

　　下手数笔最难，务审阴阳向背，左右顾盼，当争当让，或繁处增繁，或简而益简。

　　故古人作画，千岩万壑，不难一挥而就，独于看家本树大费经营。若作文者，先立间架，间架既立，润色何难。

　　当熟四歧，后观诸法。四歧者，即画家所谓石分三面，树分四枝也。然不曰"面"而曰"歧"者，以见此法参伍变幻，直若路之分歧。熟之，则四歧之中面面有眼，四歧之外头头是道。千头万绪皆由此出。

　　　　　　　　　——《芥子园画传》

山水人物图（局部）　赵令穰

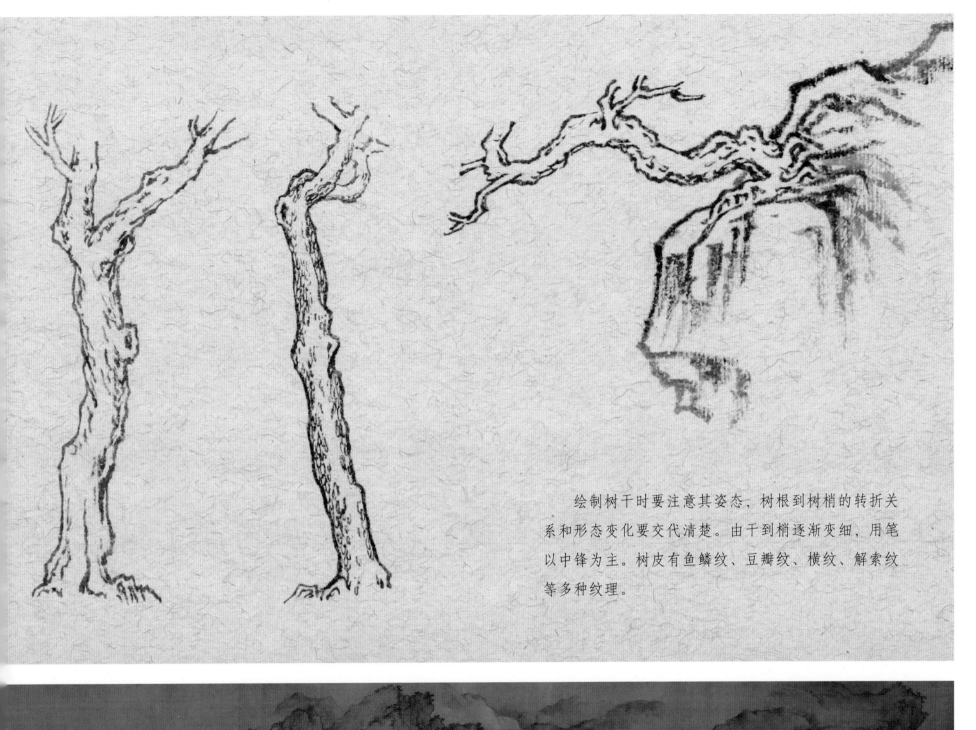

绘制树干时要注意其姿态，树根到树梢的转折关系和形态变化要交代清楚。由干到梢逐渐变细，用笔以中锋为主。树皮有鱼鳞纹、豆瓣纹、横纹、解索纹等多种纹理。

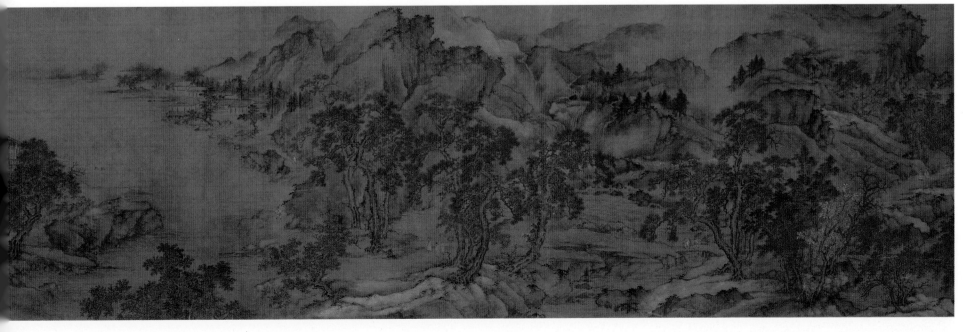

【树枝画法】

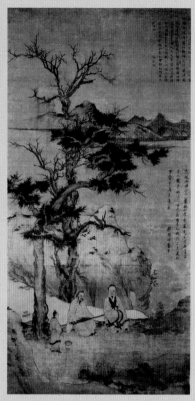

松荫会琴图　赵孟頫　绢本
纵 136.5 厘米　横 61 厘米

　　赵孟頫（1254—1322），南宋末至元初书法家、画家、诗人。字子昂，号松雪道人，浙江吴兴（今浙江湖州）人。宋太祖赵匡胤十一世孙、秦王赵德芳嫡派子孙。与唐代颜真卿、柳公权、欧阳询并称为"楷书四大家"。他在绘画上被称为"元人冠冕"，还精通音乐，善鉴定古器物。

扫码看教学视频

　　树分四岐，树枝向各个方向伸展才能形成立体感，以树枝的疏密和前后掩映关系体现空间感。初学者要注意树木出枝处线条的穿插关系、树枝密集处的避让关系及不同层次枝干的墨色变化。

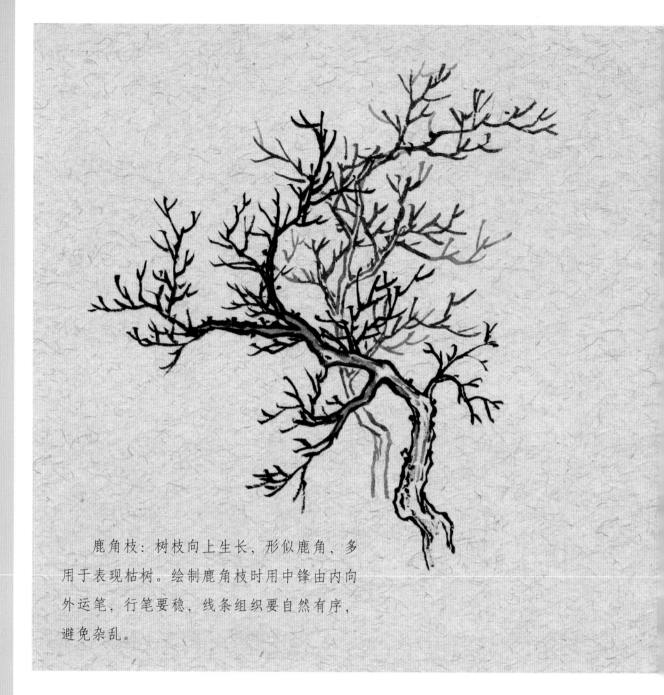

　　鹿角枝：树枝向上生长，形似鹿角，多用于表现枯树。绘制鹿角枝时用中锋由内向外运笔，行笔要稳，线条组织要自然有序，避免杂乱。

鹿角画法

　　此法最有致，宜写秋林，不杂它干。或以浓墨加于众树之顶，有如鸡群之鹤也。如作初春，上可加嫩绿小点；作霜林，则以朱暨赭杂点红叶。

蟹爪画法

　　必须锋芒毕露，如书家所谓悬针者是。可配荷叶皴，以笔法皆主犀利也。焦墨画之，再以淡墨罩染，便成烟林。写向寒山，四围墨晕，遂为珠树。

——《芥子园画传》

　　钱选（约 1239—约 1300），宋末元初画家。字舜举，家有习懒斋，因号习懒翁，吴兴（今浙江湖州）人。南宋景定年间乡贡进士。南宋亡，自谓"耻作黄金奴"，甘心"老作画师头雪白"，隐于绘事，以终其身。善画人物、花鸟、蔬果和山水。创作力求摆脱南宋画院习尚，主张参酌北宋、五代及唐人之法。人品和画品称誉当时。精音律之学，小楷亦有法，也能诗。传世作品有《浮玉山居图》《桃枝松鼠图》。

山居图　钱选　纸本
纵 26.5 厘米　横 111.6 厘米
故宫博物院藏

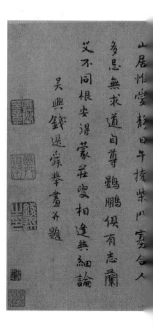

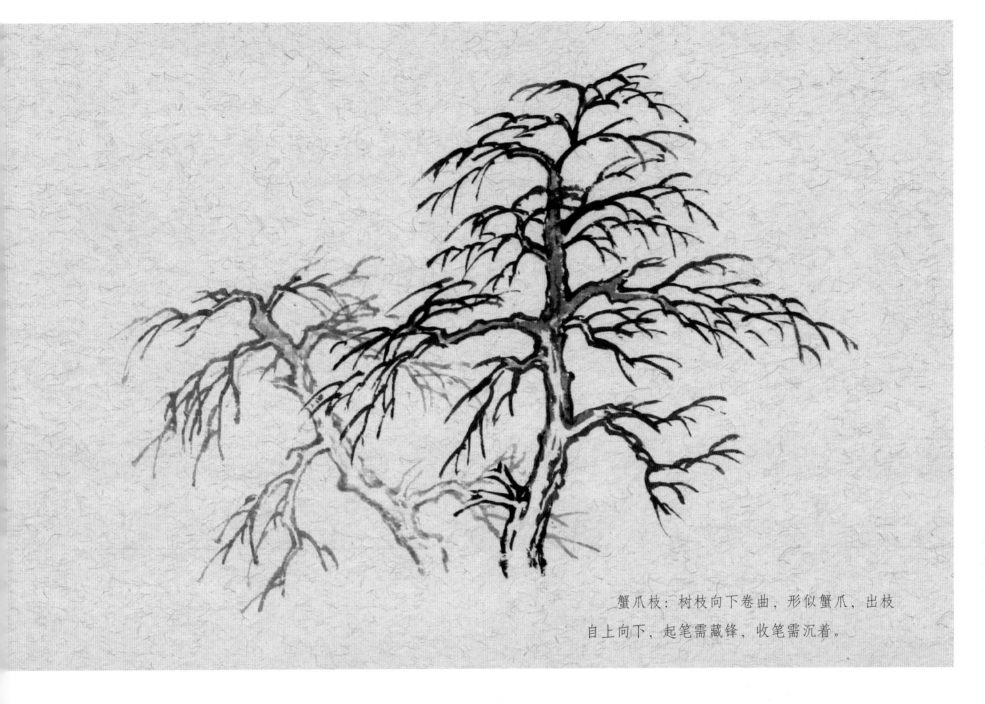

蟹爪枝：树枝向下卷曲，形似蟹爪，出枝
自上向下，起笔需藏锋，收笔需沉着。

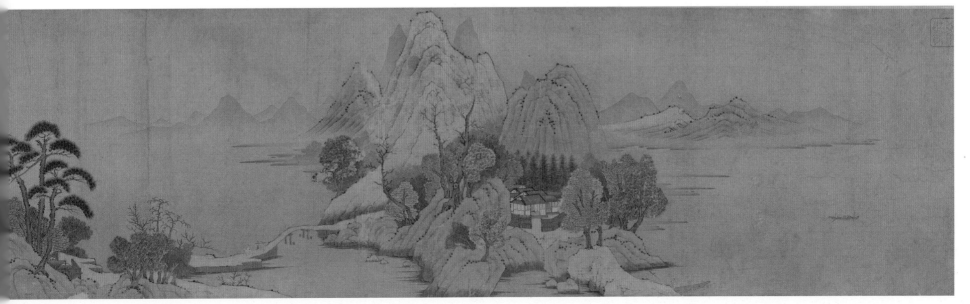

【树叶画法】

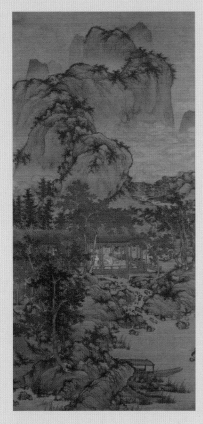

山居纳凉图　盛懋　绢本

纵 121 厘米　横 57 厘米

（美）纳尔逊—阿特金斯艺术博物馆藏

　　盛懋，生卒年不详，字子昭。父洪，浙江嘉兴人，寓魏塘，业画。懋承家学，善画人物、山水、花鸟。早年并得画家陈琳指点，画山石多用披麻皴或解索皴，笔法精整，设色明丽。代表作有《秋林高士图》《秋江待渡图》《沧江横笛图》《溪山清夏图》《松石图》等。

扫码看教学视频

　　画叶法主要有"夹叶""点叶"两种。画叶须体现树叶的聚散和掩映关系，同时须控制好树冠的外形，树冠边缘部分的叶子用笔可以轻松些。

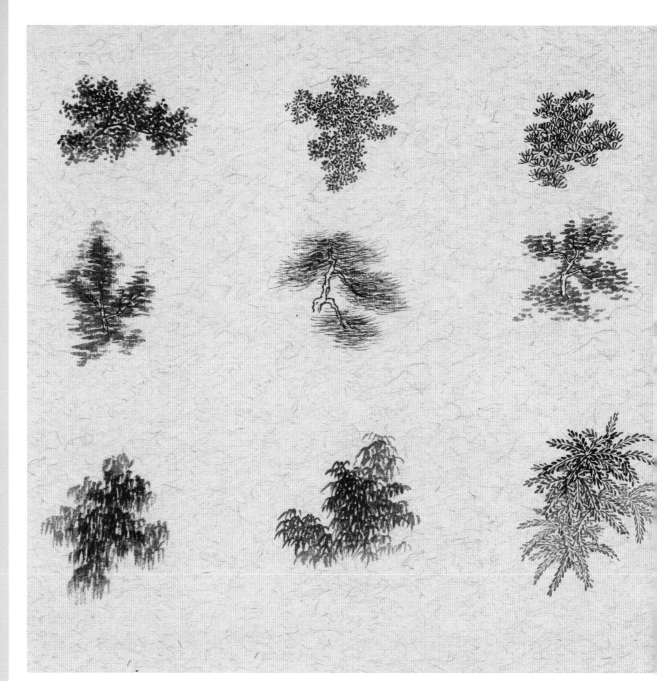

点叶法

　　点叶、勾叶，不复分明某家用某点，某树用某圈者，以前后各树中，俱载有古人点法。点法虽不同，然随笔所至，于无意中相似者亦复不少，当神而明之，不可死守成法。

　　　　　　　　　　——《芥子园画传》

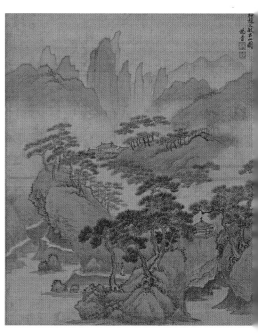

仿古山水册页　杨晋

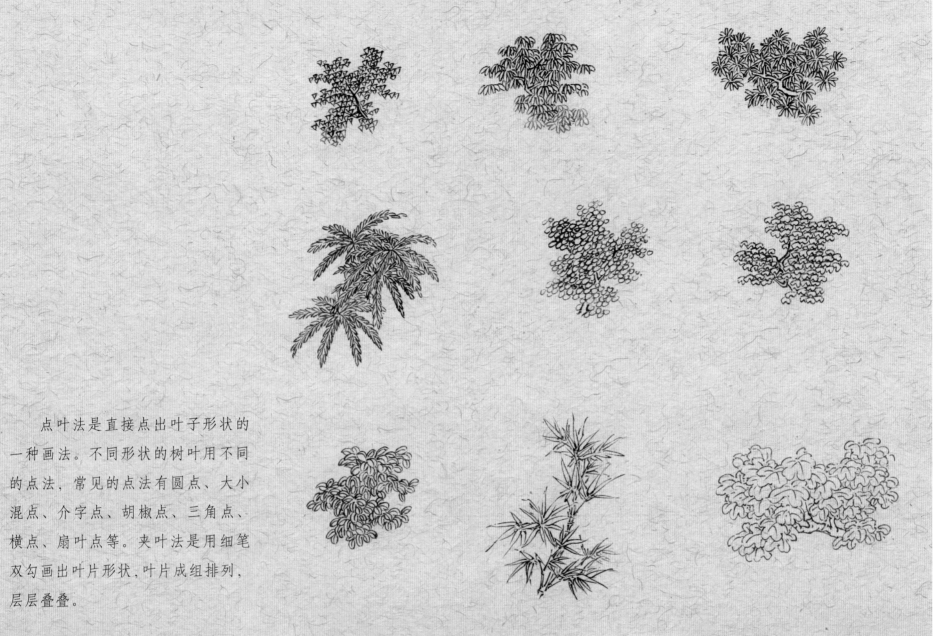

点叶法是直接点出叶子形状的一种画法。不同形状的树叶用不同的点法，常见的点法有圆点、大小混点、介字点、胡椒点、三角点、横点、扇叶点等。夹叶法是用细笔双勾画出叶片形状，叶片成组排列，层层叠叠。

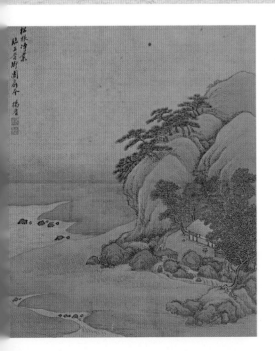

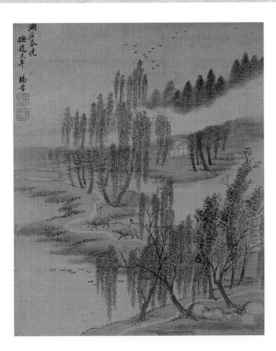

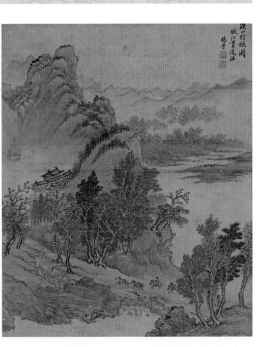

【山石画法】

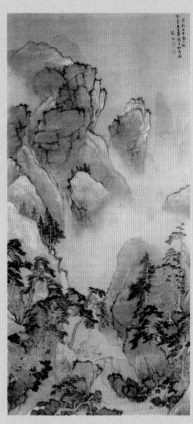

青绿山水图　张宏　绢本
纵 130.3 厘米　横 63.1 厘米
上海博物馆藏

　　张宏（1577—?），明代画家。字君度，号鹤涧，吴县（今江苏苏州）人。擅山水画，重写生，师沈周，笔力峭拔，墨色湿润，层峦叠嶂，有元人意味。写意人物，神情谐洽，散聚得宜。

扫码看教学视频

　　画山石时要有体积意识，石头分阴阳凹凸，用笔有提按转折，不同的皴法可以表现出不同山石的质感。表现石堆时需大小相间、主次分明，避免雷同。

　　所谓"石分三面"，指的是石头由多个面组成。自然界中的石头形状是不规则的，在国画中常通过线条的提按、转折、疏密等变化来表现山石的凹凸，以体现出山石的体积感。在山石的组合中，有大小、前后、主次及聚散的变化。

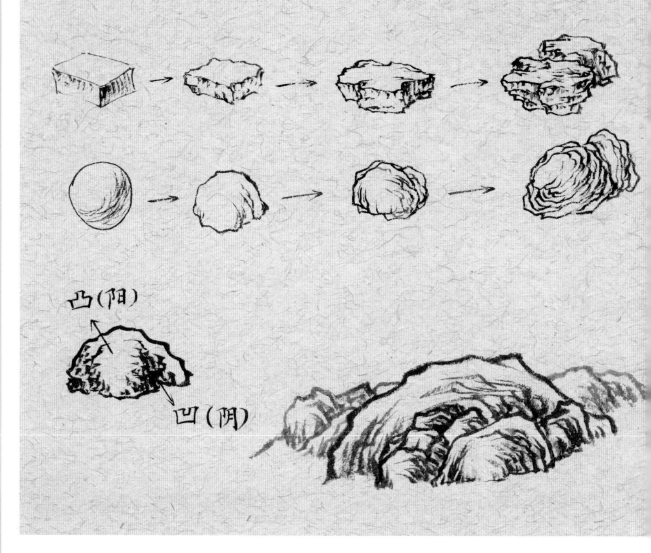

凸（阳）

凹（阴）

画石起手，当分三面法

画石下笔法及层累取势法

　　观人者，必曰气骨。石乃天地之骨也，而气亦寓焉，故谓之曰"云根"。无气之石则为顽石，犹无气之骨则为朽骨。岂有朽骨而可施于骚人韵士笔下乎？是画无气之石固不可，而画有气之石，即觅气于无可捉摸之中，尤难乎其难。非胸中炼有娲皇，指上立有颠末，未可从事。而我今以为无难也，盖石有三面。三面者，即石之凹深凸浅，参合阴阳，步伍高下，称量厚薄，以及矾头菱面，负土胎泉。此虽石之势也，熟此而气亦随势以生矣。秘法无多，请以一字金针相告，曰"活"。

　　　　　　　　　　　　——《芥子园画传》

　　余所谓一字金针曰"活"者，尤须于三面未分，一笔初下，具有磊落雄壮气概。一笔须有数顿，使之矫若游龙。先用淡墨勾框，再以焦墨破之。石廓如左既勾浓，则右宜稍淡，以分阴阳向背。千石万石，不外参伍其法。参伍中又有小间大、大间小之别。画成依廓加皴，渐有游刃。虽诸家皴法不一，石体因地而施，即于一家之中，尺幅之内，或弁于山，或带于水，甚夥其形，总不外此一二法，则他无论。即米山，乃全是墨点晕成，不须勾廓者，然于不勾之中，亦未尝不具此法，于层层烘染处逼出，甚森严也。

　　　　　　　　　　　　——《芥子园画传》

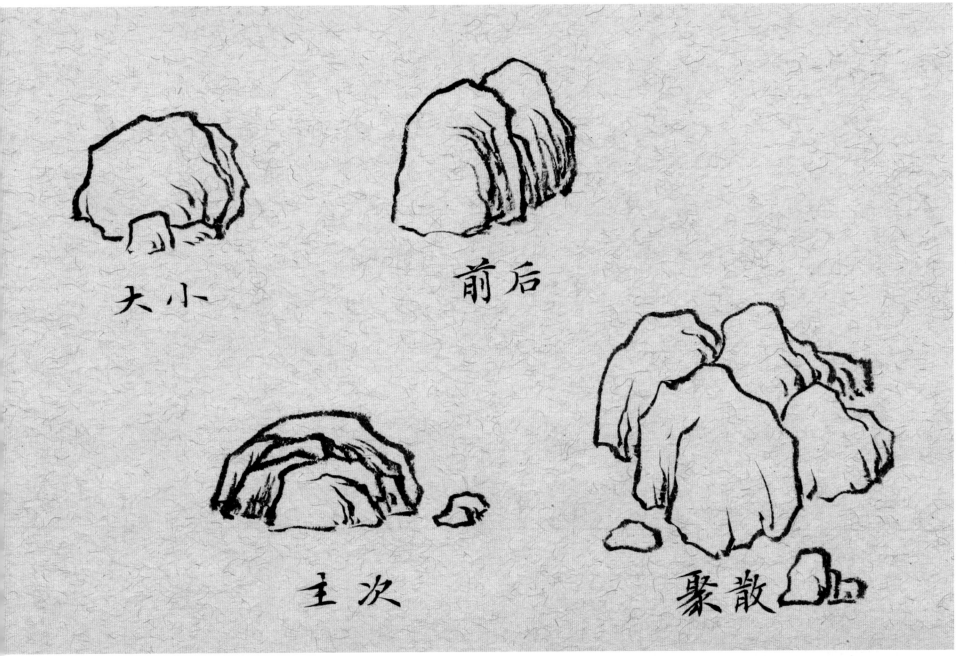

大小

前后

主次

聚散

画石大间小、小间大之法

 树有穿插，石亦有穿插。树之穿插在枝柯，石之穿插更在血脉。大小相间有如置棋，穿插是也。近水则稚子千拳而抱母，环山则老臂独出而领孙，是有血脉存焉。

 王思善曰：画石之法，先从淡黑起，可改可救，渐用浓墨者为上。又云：画石之妙，用藤黄水浸入墨笔，自然润色，不可用多，多则要滞笔，间用螺青入墨亦妙。

<div align="right">——《芥子园画传》</div>

明皇幸蜀图　李昭道　绢本
纵 55.9 厘米　横 81 厘米
台北故宫博物院藏

 李昭道，生卒年不详，唐代画家。字希俊。唐朝宗室，李思训之子，长平王李叔良曾孙。官至太子中舍人。擅长青绿山水，世称"小李将军"。兼善画鸟兽、楼台、人物。

【山石皴法】

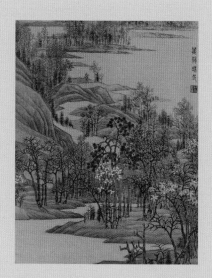

十万图册之万林秋色　任熊
泥金笺
纵 26.3 厘米　横 20.5 厘米
故宫博物院藏

　　任熊（1823—1857），清代画家。字渭长，号湘浦，浙江萧山人。擅画人物、山水、花鸟、虫鱼、走兽。与任薰、任颐合称"三任"；加任预，也称"海上四任"。

扫码看教学视频

　　皴法多种多样，归纳起来大致可以分为点皴、线皴和面皴三大类，不同地域的山石质感不同，要根据客观实际选择合适的皴法。线皴类如披麻皴、解索皴、荷叶皴等，适合表现土质山石结构；面皴类如大斧劈皴、小斧劈皴、刮铁皴、拖泥带水皴等，适合表现石质山石结构；点皴类如豆瓣皴、雨点皴、米点皴等，则适合表现土石结合的山石结构。

　　披麻皴：由五代画家董源所创，多用于表现江南土山平缓细密的纹理。绘制时以拖笔随形皴出坡石阴阳，其状如麻，披散而错落交搭，运笔须有虚实变化，切忌排列整齐而缺乏变化。

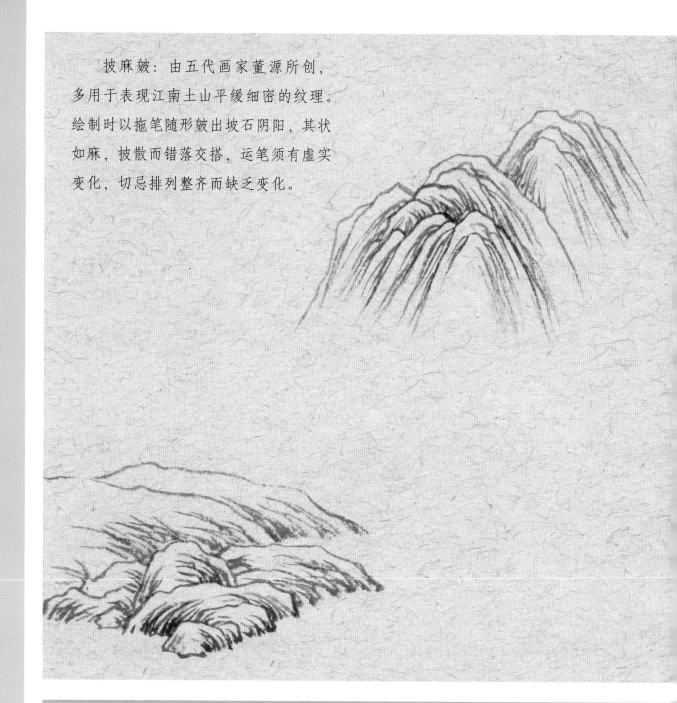

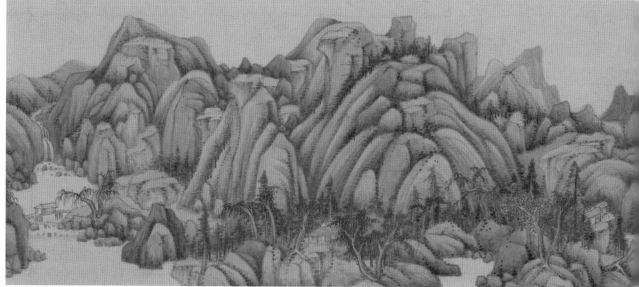

青绿山水卷（局部）　王鉴

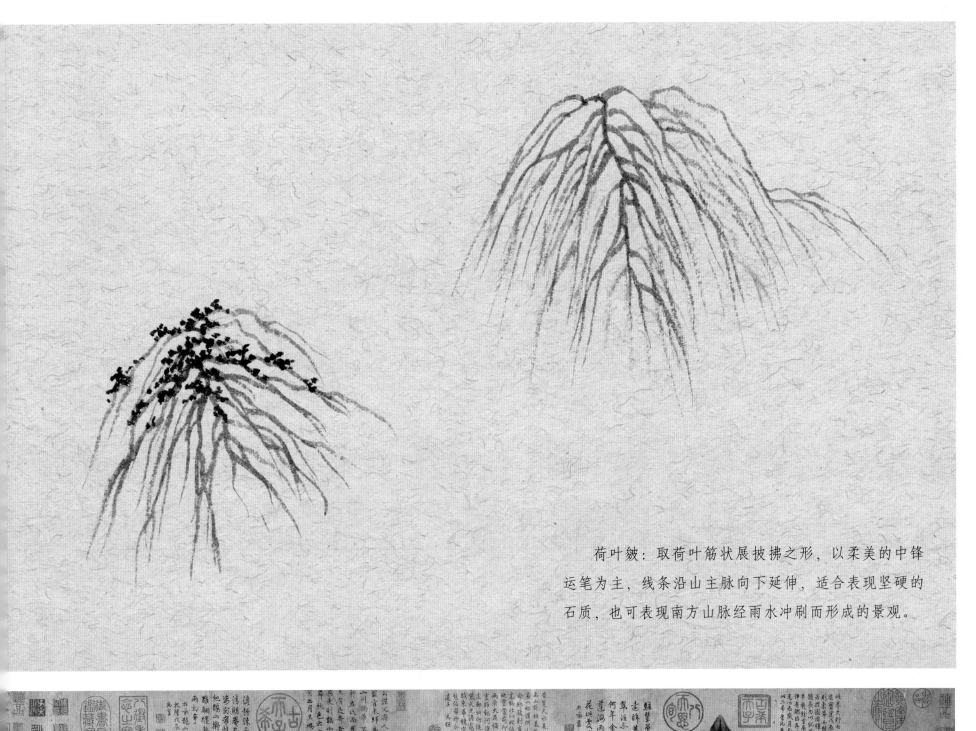

荷叶皴：取荷叶筋状展披拂之形，以柔美的中锋运笔为主，线条沿山主脉向下延伸，适合表现坚硬的石质，也可表现南方山脉经雨水冲刷而形成的景观。

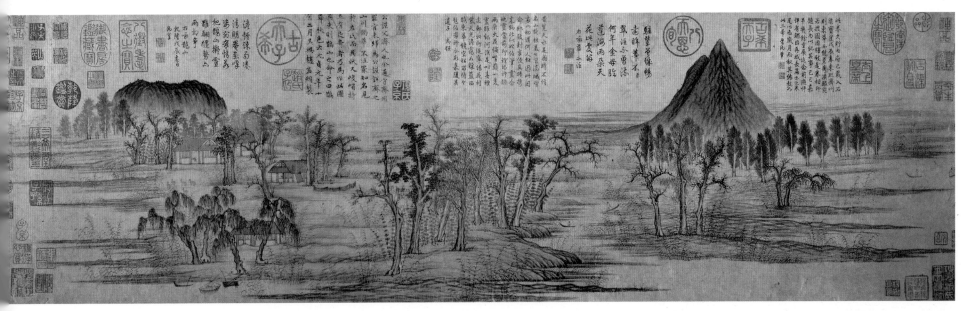

鹊华秋色图　赵孟頫

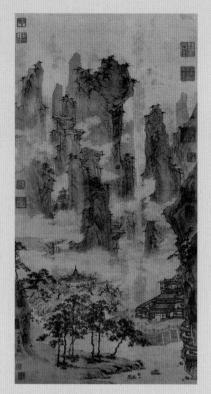

仙山楼阁图　仇英　纸本
纵 118 厘米　横 41.5 厘米
故宫博物院藏

　　仇英（约 1501—约 1551），明代画家，"吴门四家"之一。字实父，号十洲，江苏太仓人。既工设色，又擅画水墨、白描，能运用多种笔法表现不同对象，或圆转流畅，或苍劲有力。与沈周、文徵明、唐寅并称为"明四家"。

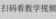

扫码看教学视频

　　斧劈皴：为唐代画家李思训所创，分大、小斧劈皴，用笔如斧劈之势。大斧劈皴多用以表现质地坚硬、棱角分明的山石，用笔要肯定，以侧锋为主，笔触块面感强。小斧劈皴笔触较小，呈钉头状。

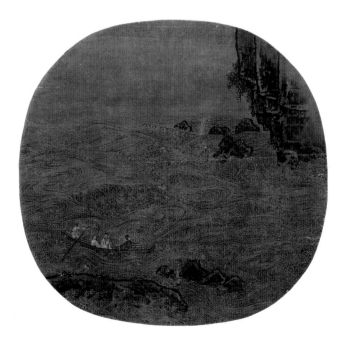

赤壁图　李嵩　绢本
纵 25 厘米　横 26.2 厘米
（美）纳尔逊—阿特金斯艺术博物馆藏

　　李嵩，南宋画家。钱塘（今浙江杭州）人。少时为木工，后为画院待诏李从训养子，随从习画。历任光宗、宁宗、理宗三朝画院待诏。擅画人物、佛道像，尤擅画界画。

米点皴：是点皴法的一种，由北宋画家米芾、米友仁父子所创，分为大米点皴和小米点皴，适合表现南方雨后迷蒙的山景。绘制时用干湿、浓淡不同的横点层层点出，错落排列。可以从山顶往下点，也可以从山脚往上点，墨色过渡要自然。

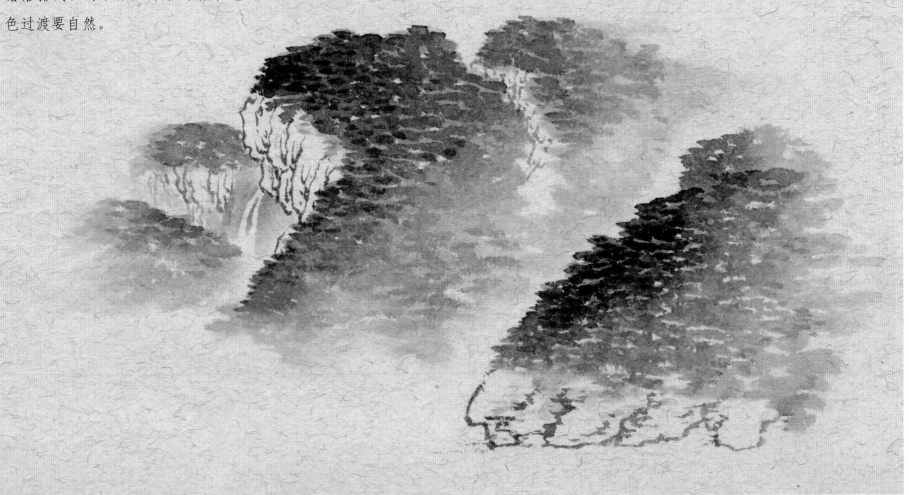

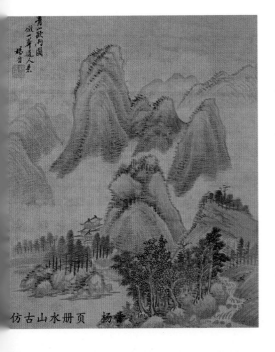

仿古山水册页　杨晋

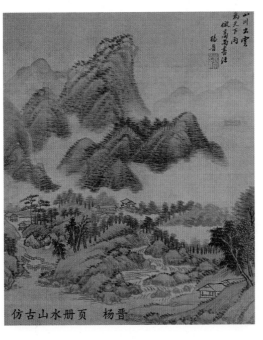

仿古山水册页　杨晋

山水图　叶欣

【点苔法】

设色山水图　张宏

　　张宏（1577—？），明代画家。字君度，号鹤涧，吴县（今江苏苏州）人。擅山水画，重写生，师沈周，笔力峭拔，墨色湿润，层峦叠嶂，有元人意味。写意人物，神情谐洽，散聚得宜。

扫码看教学视频

　　点苔法用于补皴法之不足，可"助山之苍茫""显墨之精彩"。点苔时要心中有数，下笔不可轻率，需聚散得宜、气脉连贯，巧用苔点可以起到画龙点睛的作用。

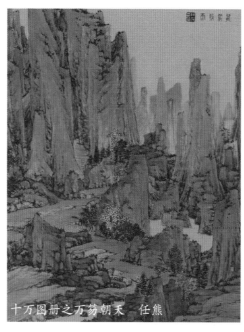

十万图册之万笏朝天　任熊

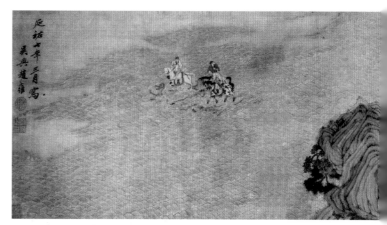

　　赵雍（1289—约1361），元代书画家。字仲穆，湖州（今属浙江）人，赵孟頫次子。书画继承家学，赵孟頫尝写金刚经未半，雍足成之，其连续处人莫能辨。擅画山水、尤精人物、鞍马，亦作界画。善书四体书法，传世画作有《兰竹图》《溪山渔隐》等。

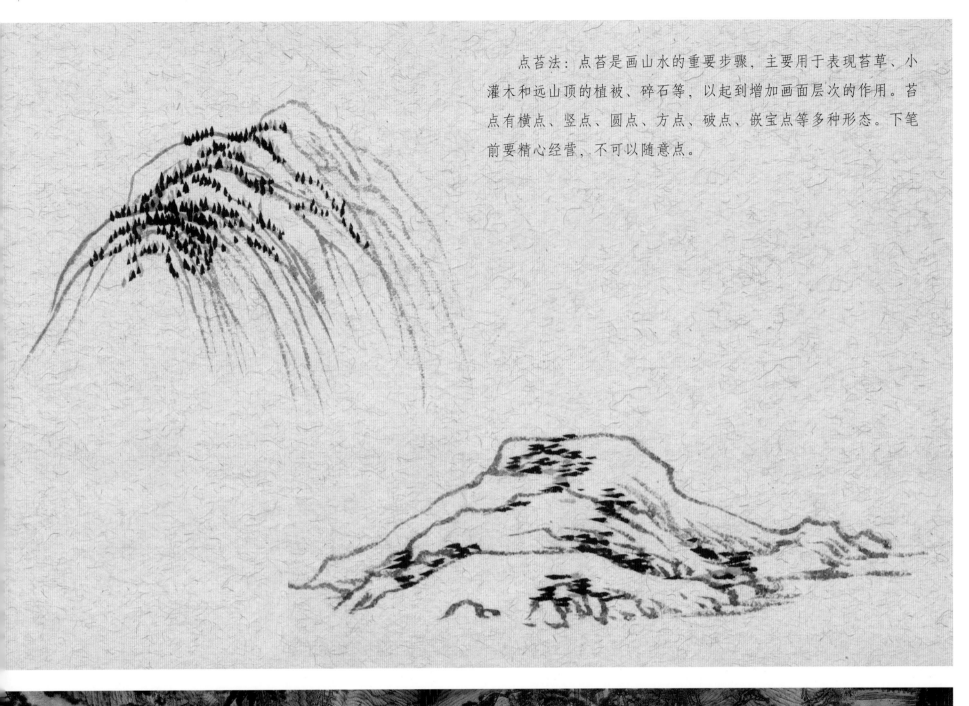

点苔法：点苔是画山水的重要步骤，主要用于表现苔草、小灌木和远山顶的植被、碎石等，以起到增加画面层次的作用。苔点有横点、竖点、圆点、方点、破点、嵌宝点等多种形态。下笔前要精心经营，不可以随意点。

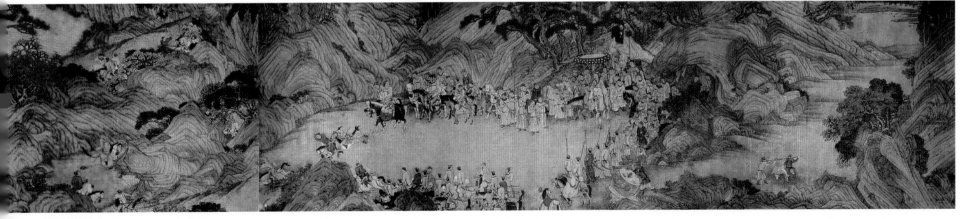

此图以高丽国（朝鲜）诞生之神话为画题。传说河伯之女生卵得子，名朱蒙，猿臂善射，随王出猎，箭无虚发，为王所嫉而欲杀之。朱蒙乘马遁去，水族助其渡河。此长卷分为三部。中部为盆地，王者与随从多着白袍，马络红缨，依苍松翠石，或骑或立，造型威武雄壮，色彩明艳动人。右部为幽静的山路，仆役抬朱蒙所射猎物。左部绘朱蒙策马渡河，回望河岸。岸边追兵望洋兴叹，无功而返。画家集工笔人物、鞍马与青绿山水于一图，功力不逊于其父赵孟頫。

狩猎人物图（局部）　赵雍　绢本
（美）圣路易斯艺术博物馆藏

【云水画法】

仿宋元山水图　王鉴　纸本
纵 55.2 厘米　横 35.2 厘米
上海博物馆藏

　　王鉴（1598—1677），明末清初画家。字圆照，号湘碧，太仓（今属江苏）人。明崇祯六年（1633）举人，曾为廉州太守，善画山水，笔法圆浑，用墨浓润，尤精摹古。为"清初六家"之一。与王时敏、王翚、王原祁合称"清初四王"。

扫码看教学视频

　　画云要先布置好云气的位置、形态和范围。勾云法宜运笔灵动、线条流畅，线条粗细变化不宜太大。留白法要处理好水和墨的关系，多次积染才能体现出云朵的厚度和体积感。画云要与山头的取势布局相呼应。

　　勾云法：用线条勾画而成，常见于工整细致的山水画中，云气的动静皆可用此法表现出。

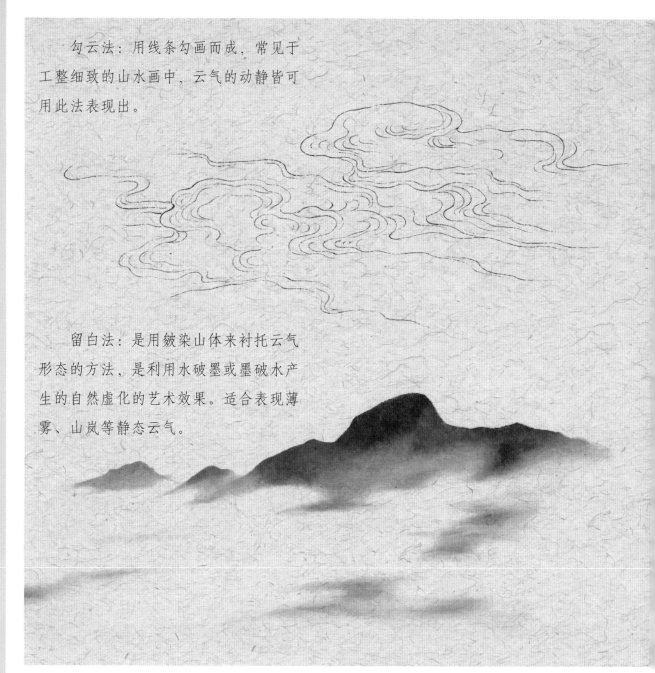

　　留白法：是用皴染山体来衬托云气形态的方法，是利用水破墨或墨破水产生的自然虚化的艺术效果。适合表现薄雾、山岚等静态云气。

　　云乃天地之大文章，为山川被锦绣，疾若奔马，撞石有声，云之气势如是。大凡古人画云，秘法有二：一以山水之千岩万壑相凑太忙处，乃以云闲之。苍翠插天，倏而白练横拖，层层锁断，上岭云开，髻青再露，如文家所谓忙里偷闲，反使阅者目迷五色。

　　一以山水之一丘一壑，着意太闲处，乃以云忙之。水尽山穷，层次斯起，陡如大海，幻作层峦，如文家所谓引诗请客，以增文势。余画山水诸法，而殿之以云者，亦以古人谓云乃山川之总，亦以见虚无浩渺中，藏有无限山皴水法。故山曰"云山"，水曰"云水"。

　　　　　　　　　　　　——《芥子园画传》

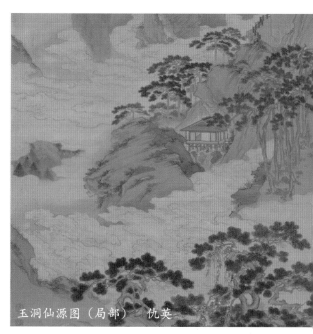

玉洞仙源图（局部）　仇英

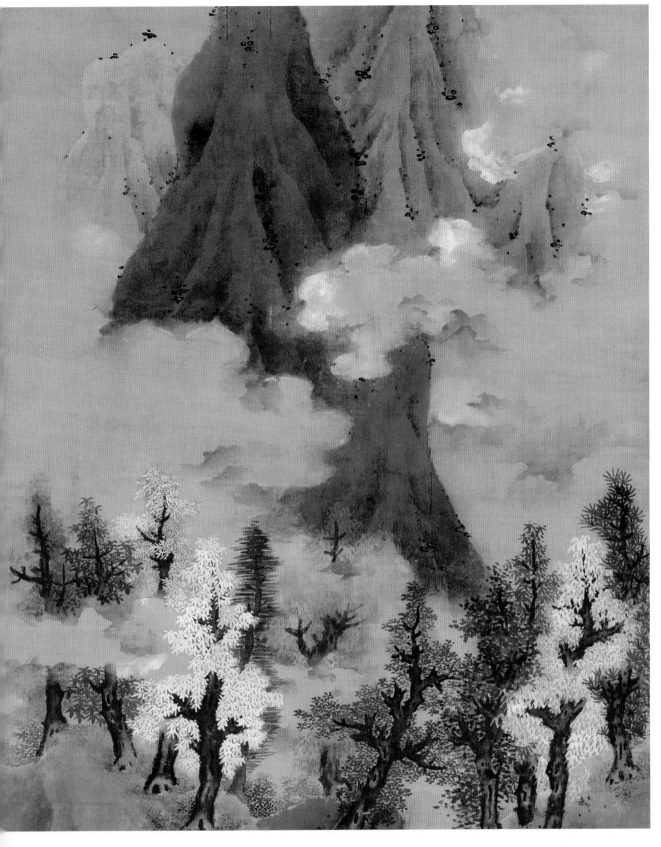

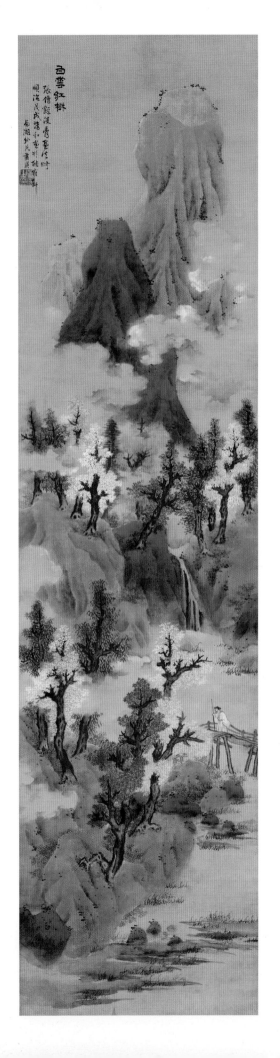

白云红树图　蓝瑛　绢本

纵 189.4 厘米　横 48 厘米

故宫博物院藏

　　蓝瑛（1585—约 1666），明末画家。字田叔，号蜨叟、石头陀，钱塘（今浙江杭州）人。擅画山水，兼工人物、花鸟。早年笔墨追摹唐、宋、元诸家，对黄公望研究极深。其青绿山水仿张僧繇没骨法，鲜艳夺目。中年自立门庭，颇负时誉，有"后浙派"之称，亦称"武林画派"。传世作品有《白云红树图》《寒香幽鸟图》《梅花书屋图》等。

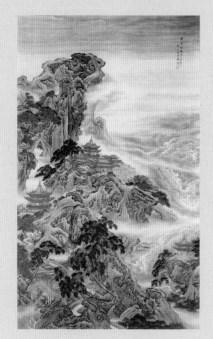

蓬莱仙境图　袁耀　绢本
纵 266.2 厘米　横 163 厘米
故宫博物院藏

　　袁耀，生卒年不详，清代
画家。字昭道，江都（今江苏扬
州）人。袁江之侄，一说袁江之
子。擅画山水、楼阁、界画。画
风工整、华丽，与袁江相似，其
精品有胜于袁江者，花鸟画亦佳。
存世作品有《骊山避暑十二景》
《阿房宫图》《雪蕉双鹤图》等。

扫码看教学视频

　　水本无形，在不同的环境和天气
中呈现出不同的形态。勾水要用中锋，
线条流畅，气脉联通，切忌纤弱，墨色
宜淡。在作画中要根据画面表现的内容
选择水的形态。

　　湖水画法：湖水弥漫广远，水波微动，
常以网状线条表现，波峰和波谷呈线性排列，
不可排列无序。

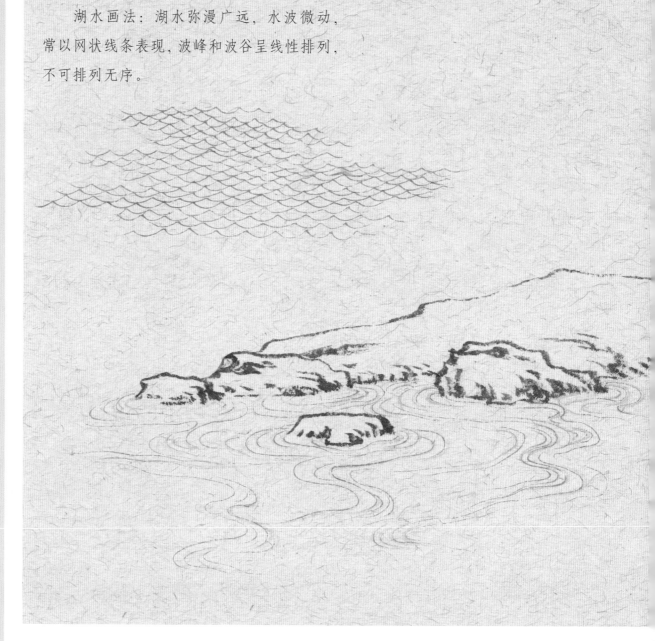

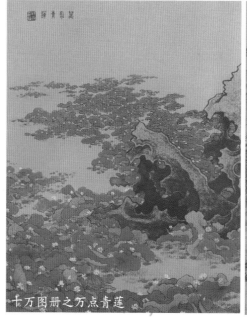

十万图册之万点青莲

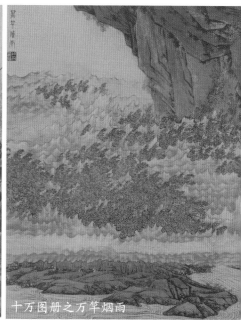

十万图册之万竿烟雨

瀑布画法：山本静，水流则动，溪流是山川的血脉，使山得空蒙秀雅之气。瀑布倾泻而下，用笔需一气呵成，方显流畅，不可凝滞。水旁山石染暗以衬托瀑布白练之美。

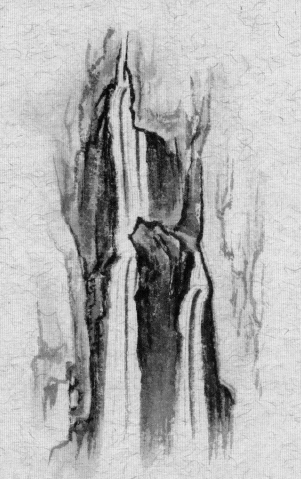

水口画法：溪水顺山石曲折向下，形成千姿百态的水口，下笔前要了解其结构。水纹线条流畅，分组呈阶梯状排布，水花用笔需轻松，水中山石大小需错落有致。

海水画法：大海浩瀚，惊涛拍岸，线条起伏大，浪花既需成朵分布，又要统一，线条要有疏密变化。

十万图册之万横雪香

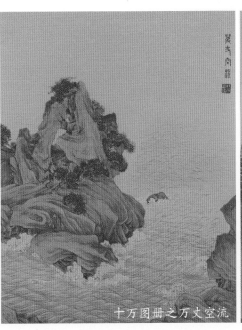

十万图册之万丈空流

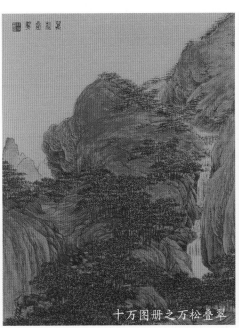

十万图册之万松叠翠

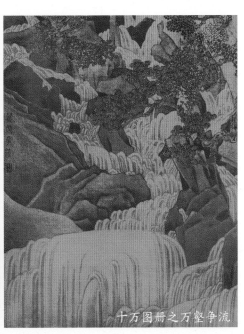

十万图册之万壑争流

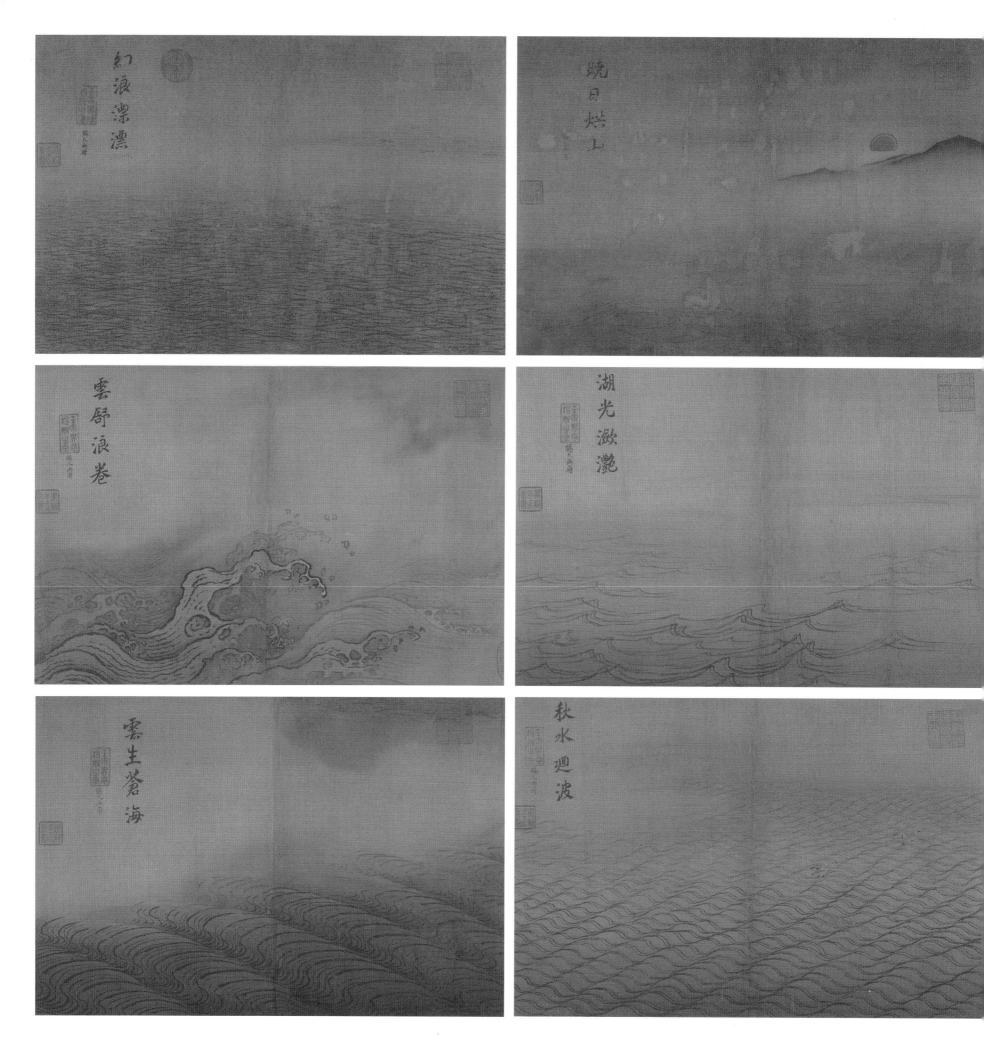

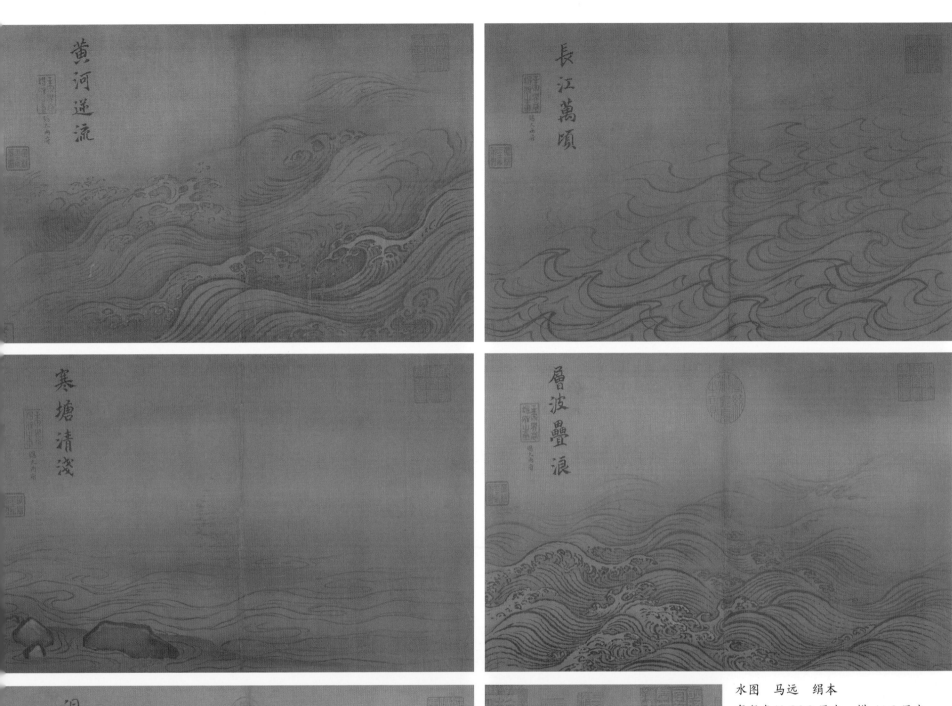

水图 马远 绢本
每段各纵 26.8 厘米 横 41.6 厘米
故宫博物院藏

马远，生卒年不详，南宋画家。字遥父，号钦山，祖籍河中（今山西永济），出生于钱塘（今浙江杭州）。马远始承家学，后学李唐，人称"马一角"，后人把他与夏圭、李唐、刘松年，并称"南宋四家"。

【点景画法】

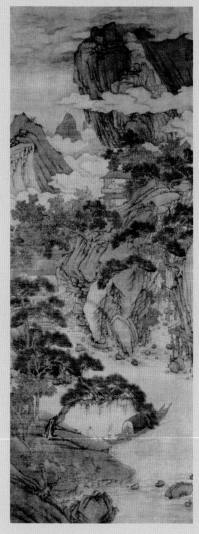

云际停舟图　沈周　绢本
纵 249.2 厘米　横 94.2 厘米
上海博物馆藏

　　沈周（1427—1509），明代画家。字启南，号石田，晚号白石翁，长洲（今江苏苏州）人。得家法于父恒吉，兼师杜琼，后取法董源、巨然、李成，中年以黄公望为宗，晚年则醉心吴镇。后人把他和文徵明、唐寅、仇英合称"明四家"。

扫码看教学视频

　　点景画法：点景在画面中所占比例较小，是画面中容易被忽略的重要部分。好的点景会给画面增添韵味和意境。点景用笔以中锋为主，墨色需稍浓。人物、驴马等动物须用简练的几笔画出动态，这要求画家有较强的造型能力。绘制舟船、桥梁等要考虑好空间布局。

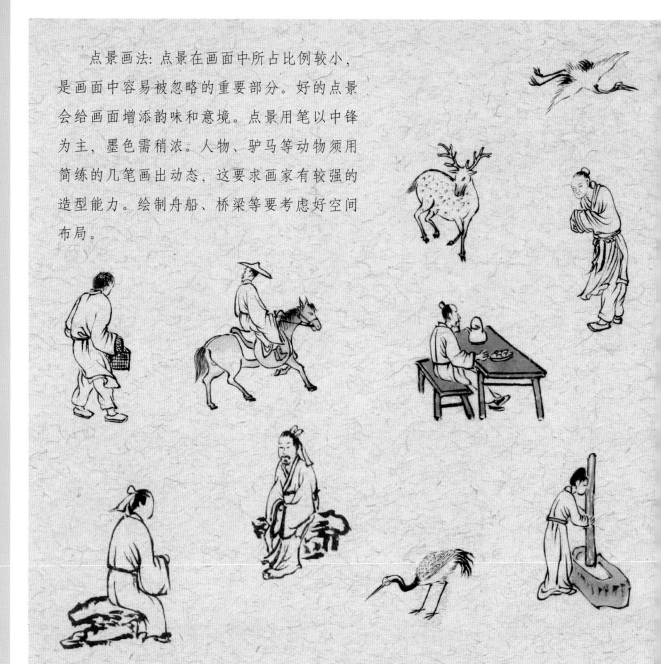

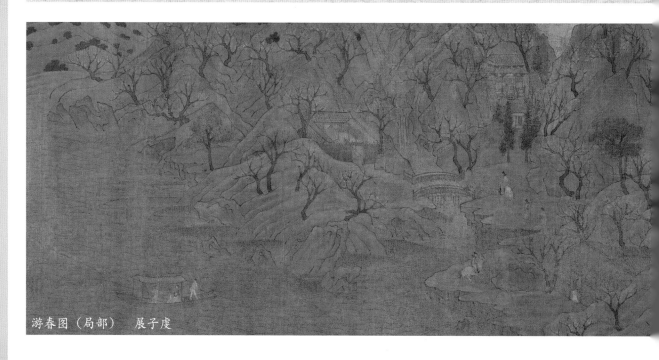

游春图（局部）　展子虔

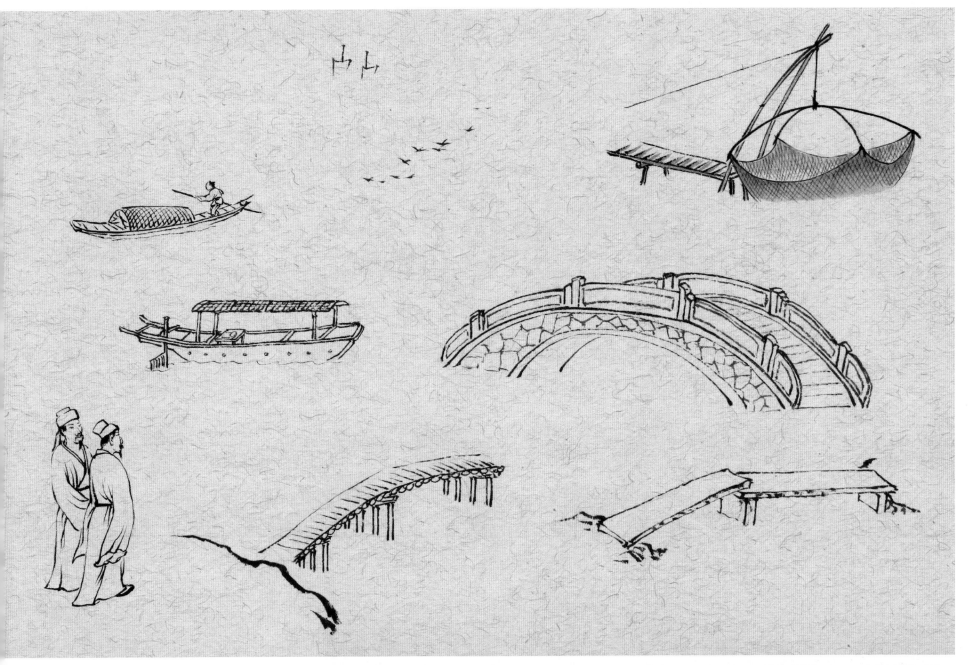

山水中点景人物诸式，不可太工，亦不可太无势，全要与山水有顾盼。人似看山，山亦似俯而看人。琴须听月，月亦似静而听琴，方使观者有恨不跃入其内，与画中人争座位。不尔，则山自山、人自人，反不如倪幻霞空山无人之为妙矣。画山水中人物，须清如鹤、望如仙，不可带半点市井气，致为烟霞之玷。今将行、立、坐、卧、观、听、侍从诸式，略举一二，并各标唐宋诗句于上，以见山水中之画人物，犹作文之点题，一幅之题全从人身上起。古人之画类有题咏，然所标之诗句，亦不可泥某式定写某句，不过偶一举之，以待学者触类旁通耳。

——《芥子园画传》

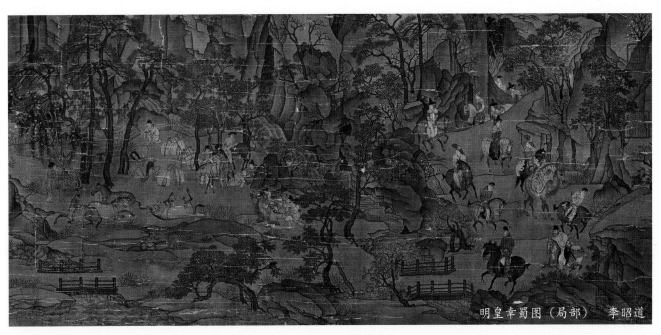

明皇幸蜀图（局部）　李昭道

【 建 筑 画 法 】

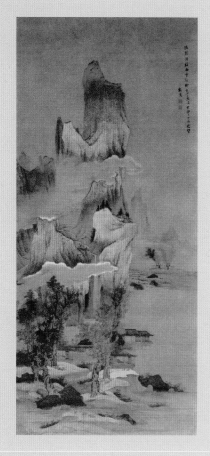

白云红树图　刘度　绢本
纵 159 厘米　横 93 厘米
山东博物馆藏

　　刘度，生卒年不详，明末清初画家。字叔宪，一作叔献，钱塘（今浙江杭州）人。善画山水，好摹宋元名迹，深得画理，为蓝瑛弟子。所作楼台、人物刻画入微，丘壑泉石布置细密。后师法李思训、李昭道，多作青绿山水，亦仿张僧繇没骨山水。传世作品有《白云红树图》《溪亭客话图》等。

扫码看教学视频

　　建筑画法：建筑要择地安置，建筑形制要符合地理环境。多个建筑的排布要注意疏密关系，需参差错落。画建筑要先了解其结构特点，下笔以中锋为主，兼用侧锋。

穿插画屋法

　　凡山水中之有堂户，犹人之有目也，人无眉目则为盲癫，然眉目虽佳，亦在安放得宜。眉目不可少，正不可多者，假若有人通身是眼，则成一怪物矣。画屋不知审其地势与穿插向背，徒事层层相叠，何以异是？吾故谓凡房屋画法，必须端详山水之面目所在，天然自有结穴。大而数丈之画，小而盈寸之纸，其安置人居，只得一处两处。山水有人居，则生情；庞杂人居，则纯市井气。近日画中安顿庐舍妥帖者，仅有数人耳，此数人外，山水虽工，而其所画人居，非螺蛳精则小儿垒土为戏者，全无结构。往姚简叔作画，即黍粒大屋一二间，亦必前后相通，曲折尽致，有山顾屋、屋顾山之妙，可谓善于学古者也。

　　所谓眉目者，门户则眉，堂奥其目也。眉宜修，故墙宜委曲环抱；目不宜过露，故内屋宜敛气含虚。其式有二，上式宜于平地，下式则因山垒茸矣。余仿此。

　　　　　　　　　　　——《芥子园画传》

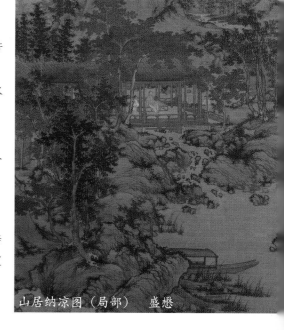

山居纳凉图（局部）　盛懋

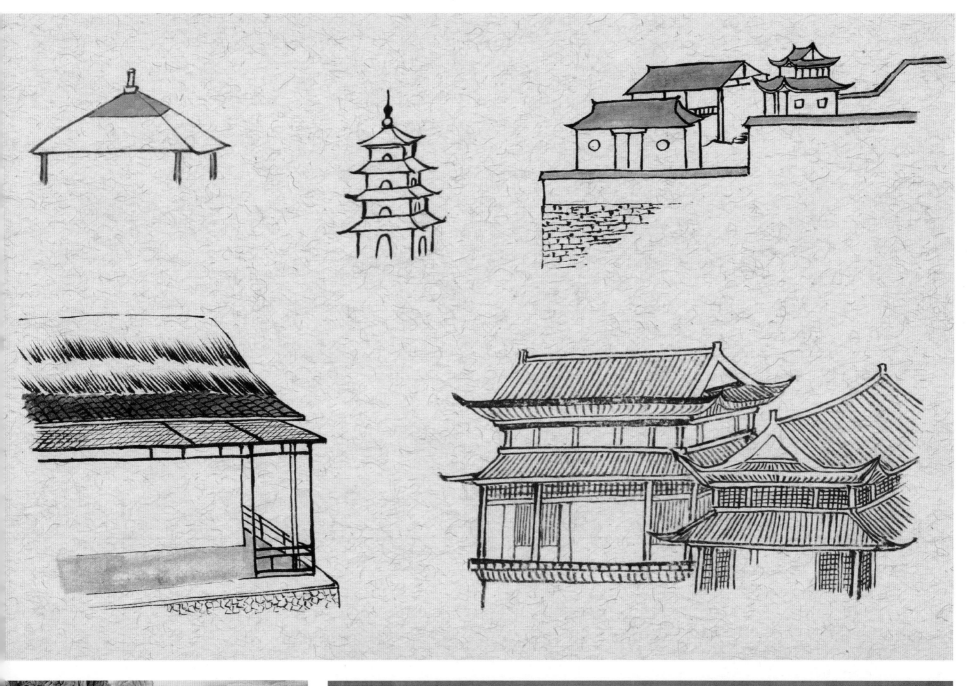

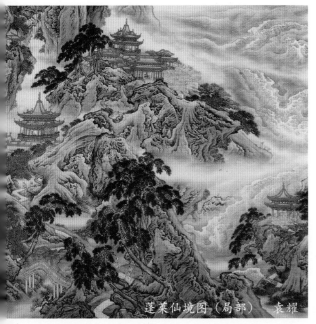

蓬莱仙境图（局部） 袁耀

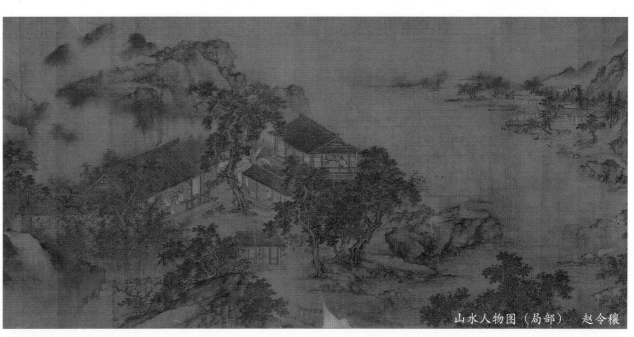

山水人物图（局部） 赵令穰

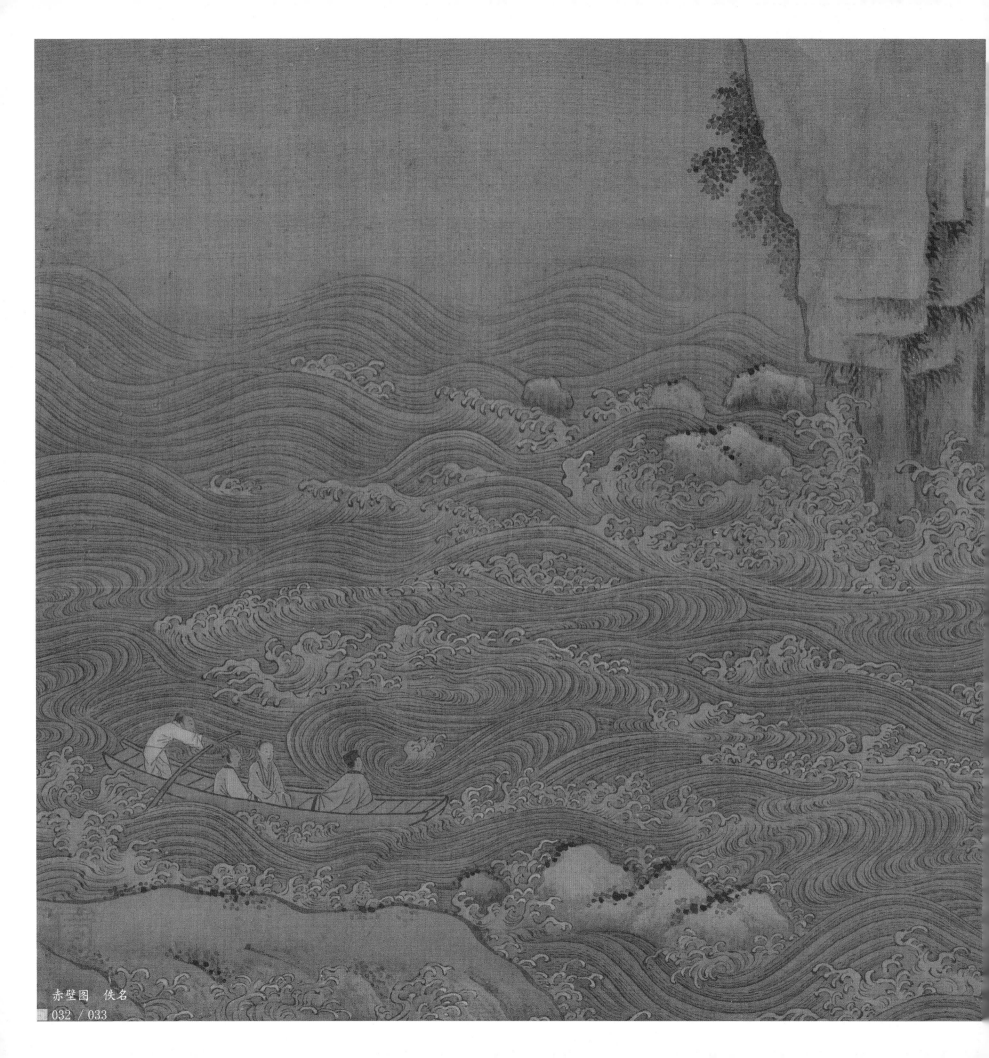

赤壁图　佚名

设　色

释　名

淡墨重叠旋旋而取之曰斡淡以锐笔：横卧惹而取之曰皴；
再以水墨三四而淋之曰渲；以水墨衮同泽之曰刷；以笔直往
而指之曰捽，以笔头特下而指之曰擢；擢以笔端而注之曰点，
点施于人物，亦施于苔树；界引笔去谓之曰画，画施于楼阁，
亦施于松针；就缣素本色萦拂以淡水，而成烟光，全无笔墨
踪迹曰染；露笔墨踪迹而成云缝水痕曰渍；瀑布用缣素本色，
但以焦墨晕其傍曰分；山凹树隙微以淡墨瀜漆成气，上下相
接曰衬。

——《芥子园画传》

扫码看教学视频

【分 染 示 意】

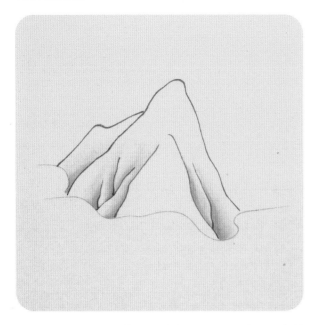

分染：目的是分出山石的高低、阴阳。需要一支笔蘸水，另一支笔蘸色，用色笔将色彩涂在物体的阴面，然后用水笔将色彩向阳面拖染开，形成由浓到淡的渐变效果。

扫码看教学视频

【渍 染 示 意】

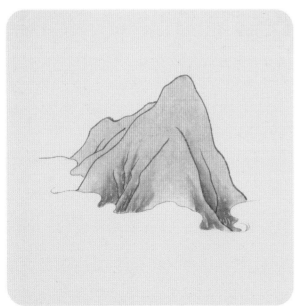

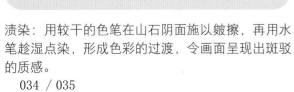

渍染：用较干的色笔在山石阴面施以皴擦，再用水笔趁湿点染，形成色彩的过渡，令画面呈现出斑驳的质感。

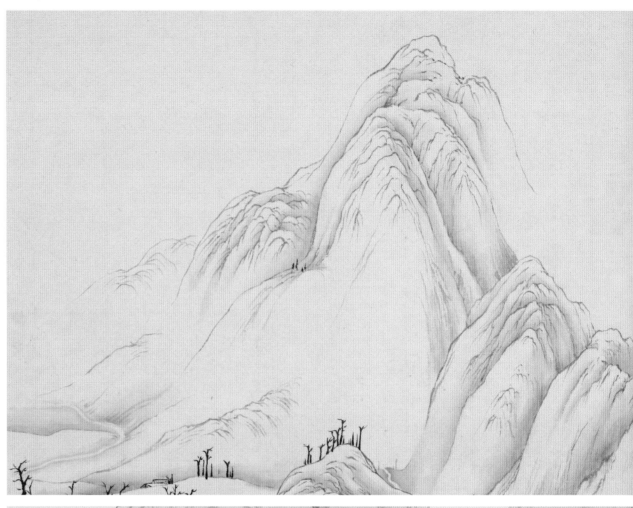

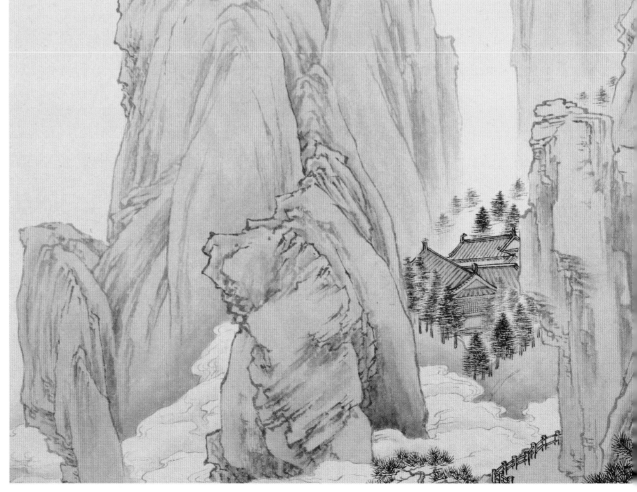

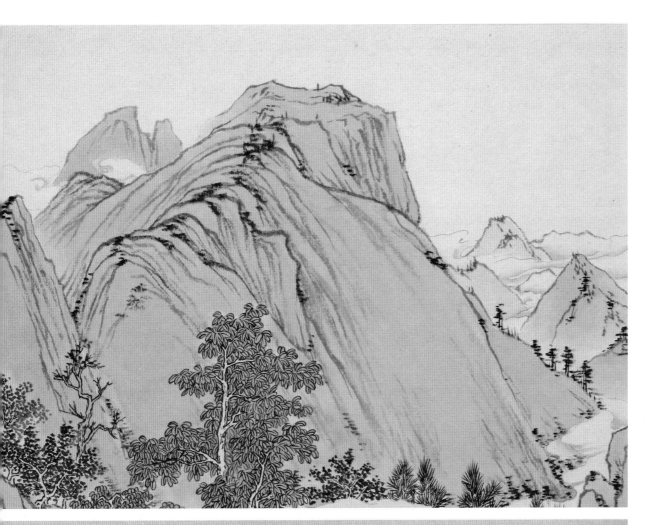

【平涂示意】

扫码看教学视频

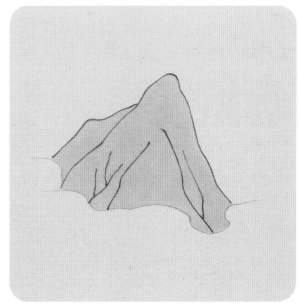

平涂：在画面的特定区域均匀地涂上没有浓度变化的色彩，一般用于色彩打底。

【填色示意】

扫码看教学视频

填色：有意空出结构线，在山石内部均匀涂上色彩，有时可以少量压线，或少量露出底色，呈现出一定的装饰感。

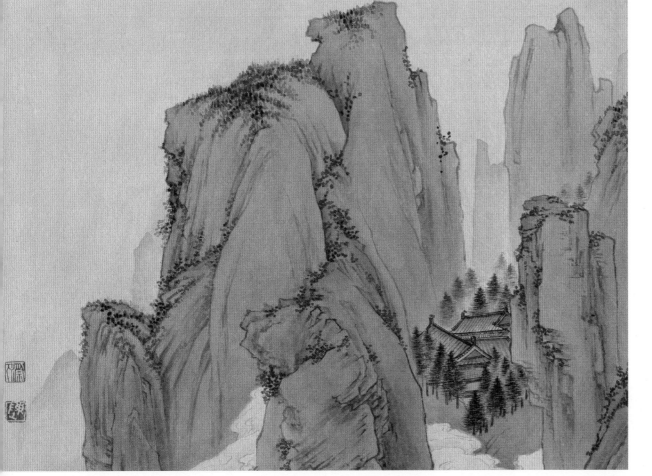

扫码看教学视频

【罩 染 示 意】

罩染：在已着色的画面上重新罩上一层淡色，局部可以小面积渲染。罩染能起到统一画面色调的作用。

扫码看教学视频

【积 染 示 意】

积染：用薄色一遍一遍叠加起来，使色彩逐渐厚重。积染时要等上一遍颜色干后才可以染下一遍颜色。

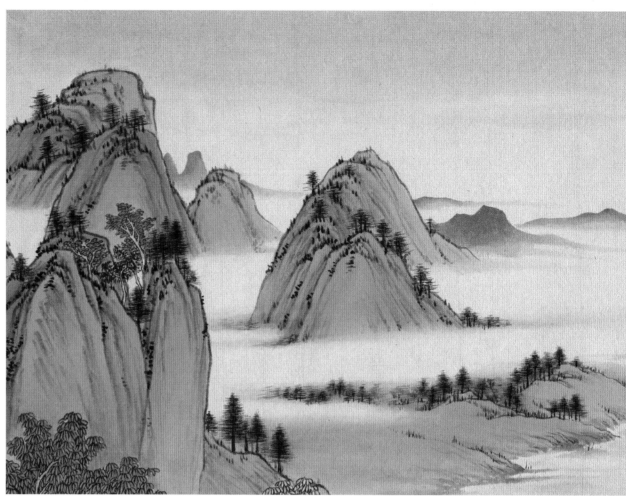

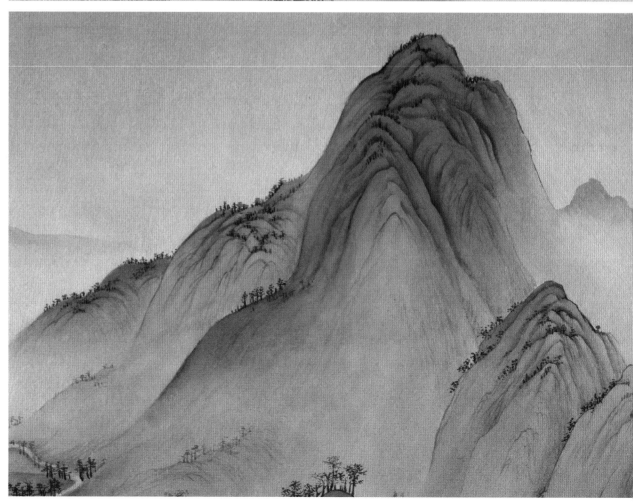

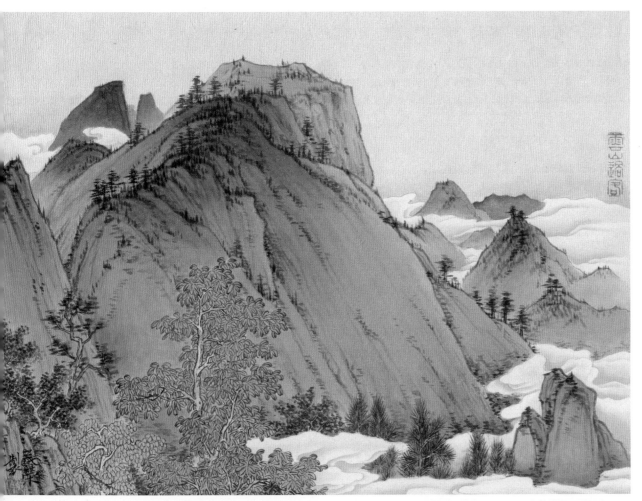

【 皴 染 示 意 】

皴染：着色时结合皴笔，达到皴中有染、染中有皴的效果。皴笔较水笔水分稍干，此法多用于染树干和山石。

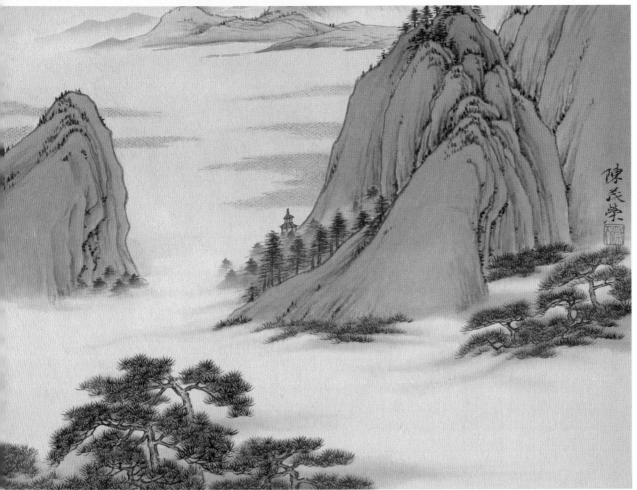

【 烘 染 示 意 】

烘染：为了突出主题或表现特定氛围而在物象周围进行大面积渲染的方法，颜色宜淡。可以涂上颜色后用水笔染开，也可以先用水笔打湿画面，再涂上颜色，使之过渡均匀。

【统 染 示 意】

统染：根据画面需要，将几个物体统一渲染同一颜色，以加强画面的整体感。

【没 骨 示 意】

没骨：不勾物象轮廓，直接用墨或色彩渲染出物象形状。绘制远山常用此法，须注意控制好山顶边缘的形状。

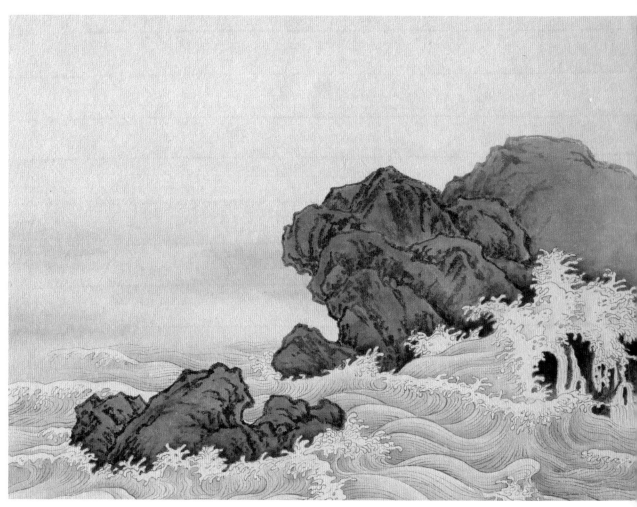

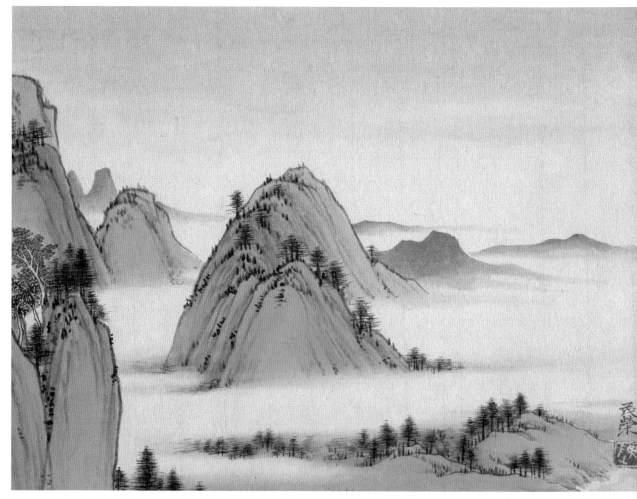

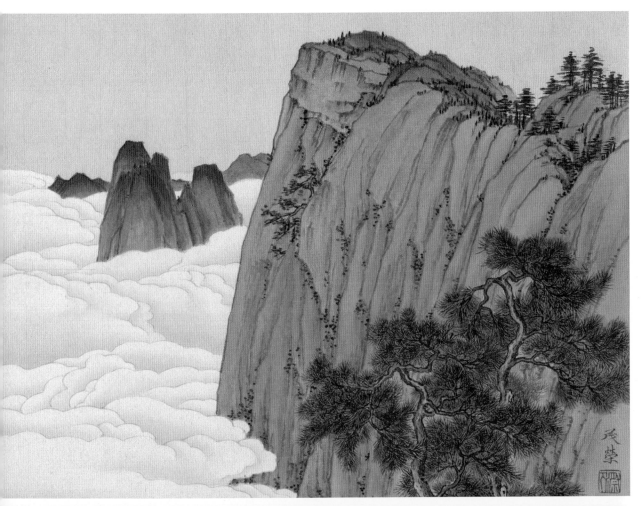

扫码看教学视频

勾金：青绿山水画大致完成时，在山石树木结构线旁复勾金线，也可适当皴擦点苔，以达到金碧辉煌的装饰效果。

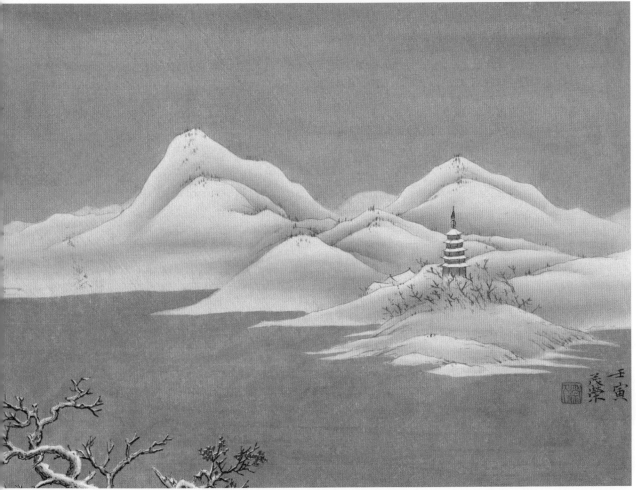

扫码看教学视频

掏染：用淡色避开主体物，平涂周边，使画面主次对比更突出，山水画中常用此法染天空。

赵伯驹（？—约1173），南宋画家。
字千里，宋宗室，宋太祖七世孙，伯骕兄。
擅画金碧山水，取法唐李思训父子；并精
人物承袭周文矩、李公麟画法，线条绵密，
造型古雅；兼工花木、禽兽、舟车、楼阁；
其界画尽工细之妙。

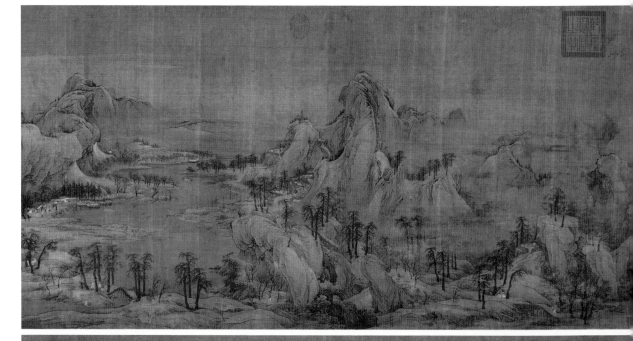

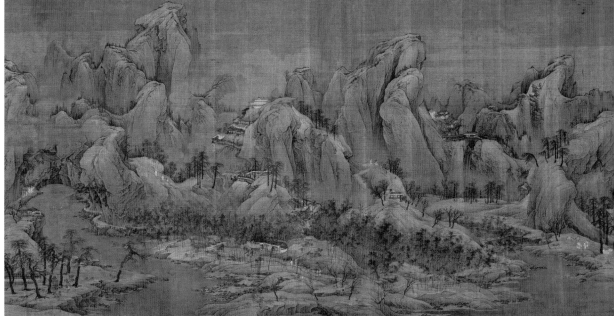

江山秋色图　赵伯驹　绢本
纵 56.6 厘米　横 323.2 厘米
故宫博物院藏

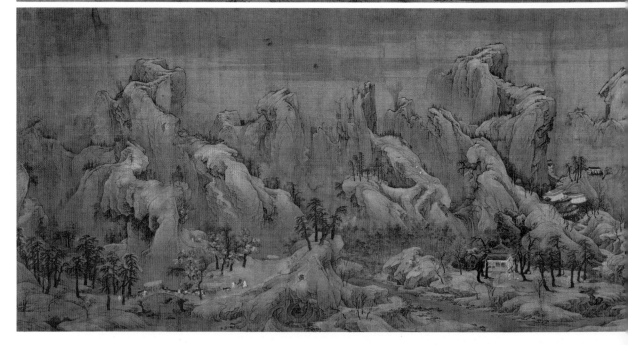

摹 古

六 法

南齐谢赫：曰气运（韵）生动，曰骨法用笔，曰应物写形，曰随类傅（赋）彩，曰经营位置，曰传摸（模）移写。骨法以下五端，可学而成，气运（韵）必在生知。

六要六长

宋刘道醇曰：气运（韵）兼力，一要也；格制俱老，二要也；变异合理，三要也；彩绘有泽，四要也；去来自然，五要也；师学舍短，六要也。

粗卤求笔，一长也；僻涩求才，二长也；细巧求力，三长也；狂怪求理，四长也；无墨求染，五长也；平画求长，六长也。

三 品

夏文彦曰：气运（韵）生动，出于天成，人莫窥其巧者，谓之神品；笔墨超绝，传染得宜，意趣有余者，谓之妙品；得其形似，而不失规矩者，谓之能品。

鹿柴氏曰：此述成论也。唐朱景真于三品之上，更增逸品。王休复迤先逸而后神妙，其意则祖于张彦远。彦远之言曰："失于自然而后神，失于神而后妙，失于妙而成谨细。"其论固奇矣，但画至于神，能事已毕，岂有不自然者？逸则自应置三品之外，岂可与妙、能议优劣？若失于谨细，则成无非无刺、媚世容悦，而为画中之乡愿与媵妾，吾无取焉。

——《芥子园画传》

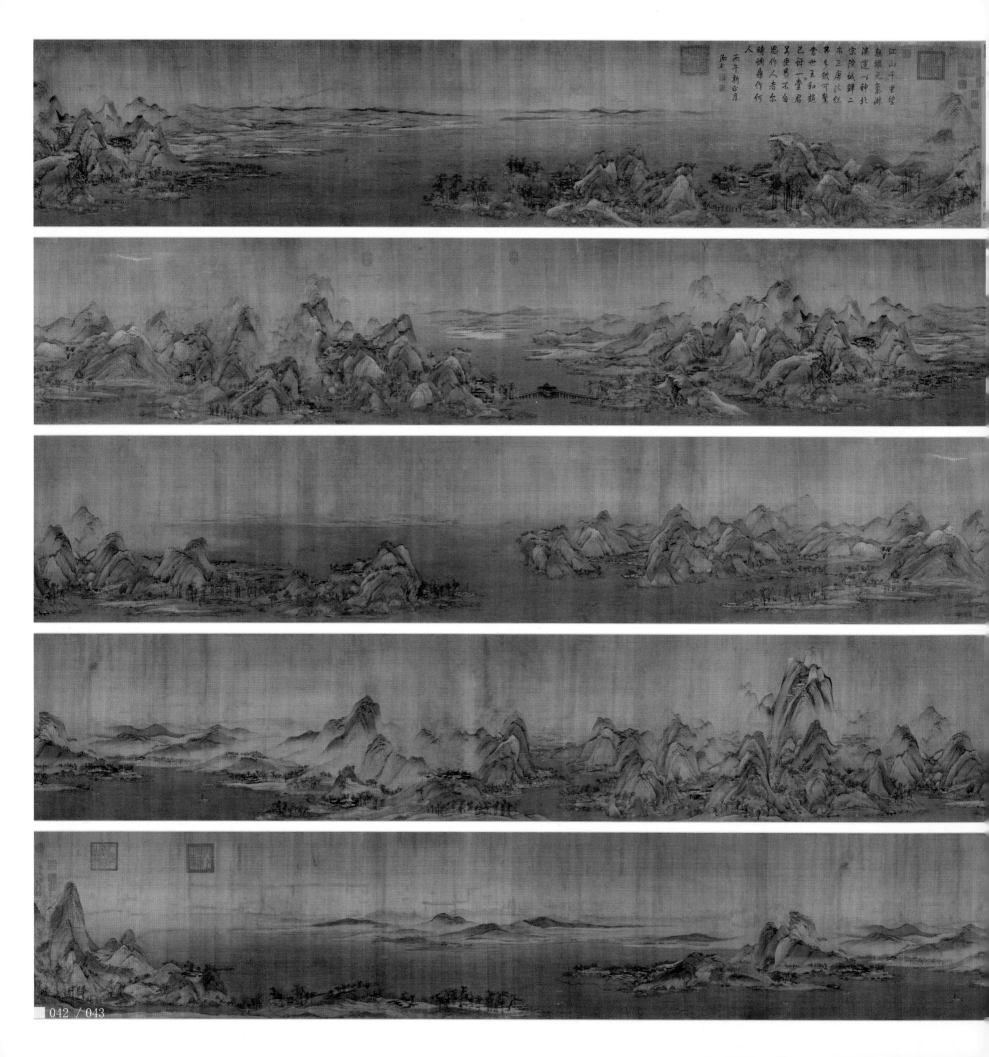

江山千里望
無垠元氣淋
漓運以神北
宋院誠鮮二
本三唐汰似
其夕徽可鑒
嘗世王和趙
已許一堂君
吳使易不自
思作人者尔
時調鼎作何
人
丙午新正月
□龍□識

千里江山图

　　王希孟（1096—？），北宋末年画家。原为画学生徒，后被召入禁中文书库，得徽宗亲自指授，画艺大进，惜英年早逝。其生平画史失载，《千里江山图》是他唯一的传世作品。

　　此图为高头大卷，长达三丈，画中景物丰富，布置严整有序，青山冉冉，碧水澄鲜，寺观村舍，桥亭舟楫，历历俱备，刻画精微自然，毫无繁冗琐碎之感。全幅以大青绿设色，山石间用墨色皴染，天和水亦用色彩表现。本画无款，卷后有蔡京跋文云："政和三年闰四月八日赐。希孟年十八岁，昔在画学为生徒，召入禁中文书库，数以画献，未甚工。上知其性可教，遂诲谕之，亲授其法。不逾半岁，乃以此图进。上嘉之，因以赐臣。京谓天下士在作之而已。"这是有关王希孟的唯一资料。

千里江山图　王希孟　绢本
纵 51.5 厘米　横 1191.5 厘米
故宫博物院藏

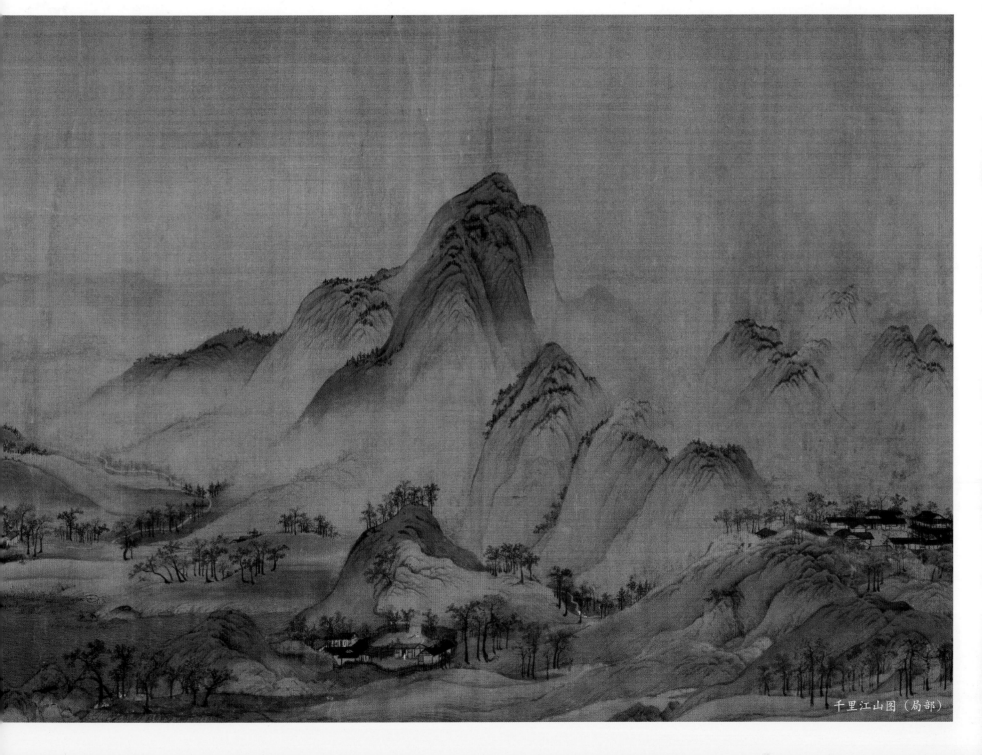

千里江山图（局部）

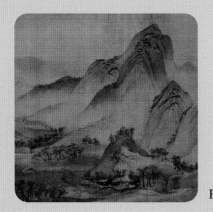

P088

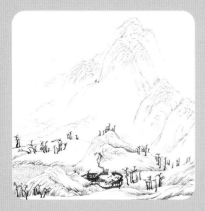

P117

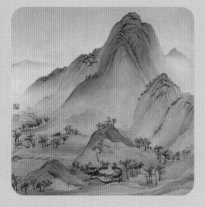

P089

扫码看教学视频

《千里江山图》属大青绿山水画，须用到大量矿物色。矿物色颜料颗粒较粗，不容易染匀，所以须用淡色多次染色，可在染出一定厚度后用清水轻轻洗刷画面，去除画面矿物浮色。

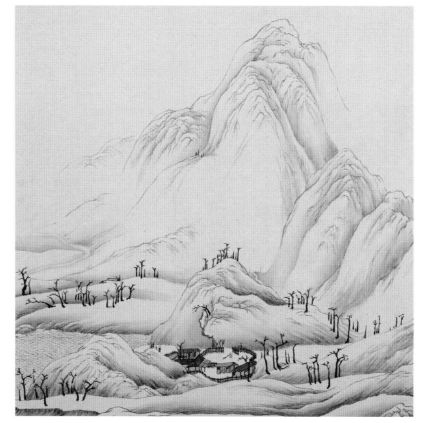

1.用中墨勾出山体，以赭墨皴出其结构。用浓墨勾画树干、屋舍、栅栏及人物，中墨勾水纹。接着用赭石加墨自下向上分染山坡，平涂屋舍的墙面和部分屋顶，初学者可用淡色反复染几遍。

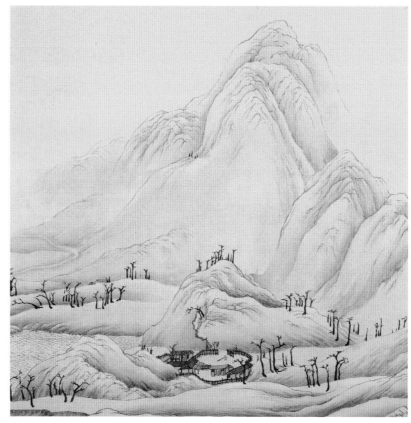

2.用淡赭石分别统染、平涂山体和土地，然后用赭石、藤黄、淡墨调出仿古色，平涂整个画面，染色时尽量朝一个方向运笔，确保画面色彩均匀且不要有积水。

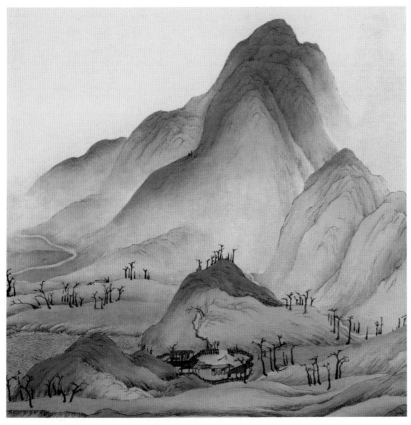

3.分别用汁绿（藤黄加花青）和花青统染山石土坡和山头，汁绿和花青衔接处要自然。再用三绿多次积染山石土坡，用头青多次积染山头，要注意区分山峰之间的层次。

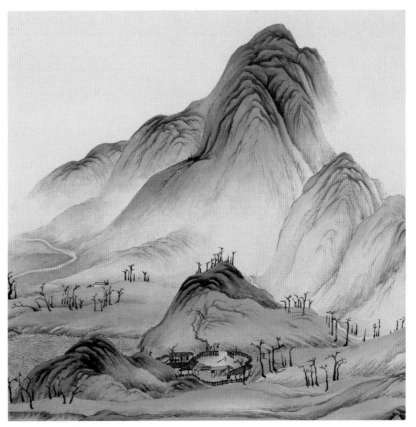

4.用淡墨绿色（汁绿加墨）平涂水面、统染草地。再用花青墨（花青加墨）小面积分染青色山顶；用墨绿色（汁绿加墨）小面积分染绿色山体。分别用花青墨、墨绿、赭墨皴染山石。

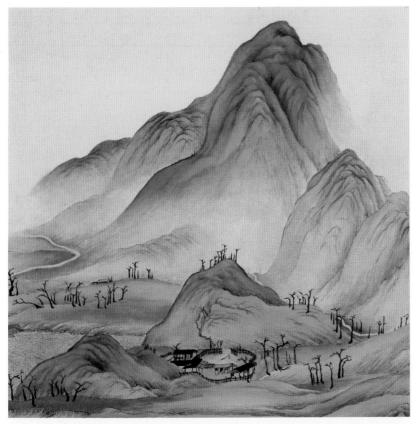

5.用三绿和三青积染山石，增强山体厚重感；用淡赭石统染山脚；用赭墨复勾树干；用浓墨平涂黑色屋顶；用翠绿加墨分染草地。

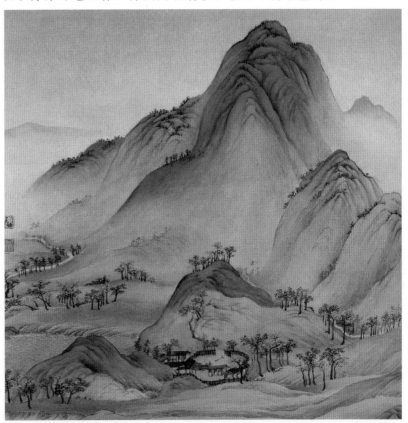

6.分别用墨绿、三青、三绿画出树叶；山顶用浓墨和墨绿色点苔；用花青墨分染山顶，使其结构分明；以钛白、花青和雄黄给衣物和皮肤填色；用赭墨分染草屋；用墨绿色勾小草；用头青加淡墨以没骨法画出远山；用翠绿色复勾水纹；用墨绿色烘染天空。

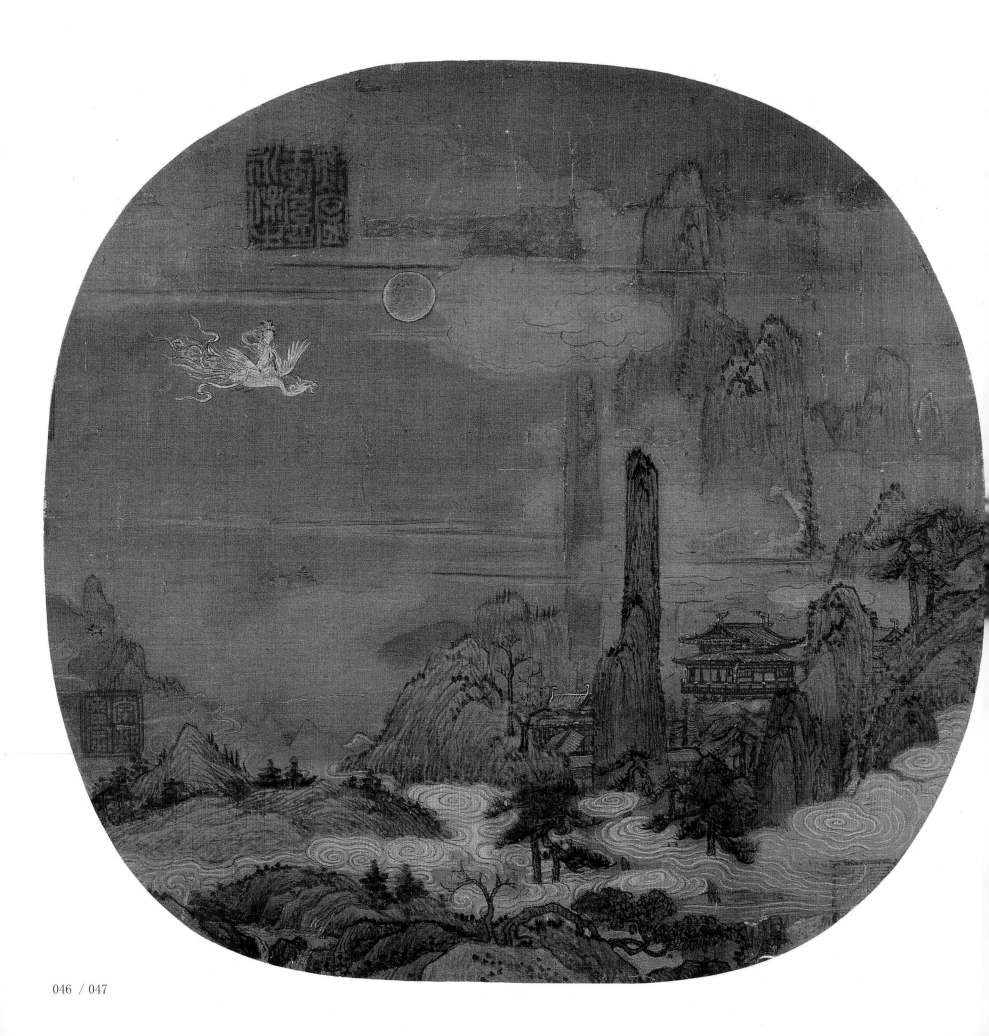

仙 山 楼 阁 图

赵伯驹（？—约1173），南宋画家。字千里，宋宗室，宋太祖七世孙，伯骕兄。擅画金碧山水，取法唐李思训父子；并精人物，承袭周文矩、李公麟画法，线条绵密，造型古雅；兼工花木、禽兽、舟车、楼阁；其界画尽工细之妙。

本图以青绿重色描绘山水、建筑、云雾、仙人骑凤等，画面右半部山石层层迭起，楼台殿阁自山脚下、湖水边随着山势逶迤推高，直至半山。左半部远山屏立，朵朵祥云缥缈其间。画面描绘了琼岛山石、树木掩映的仙境般美丽景色。画面左上方仙人骑凤，似是奔月而来，仙人衣带飘飘，乘风之姿婀娜。技法上山石线条工细，不用皴法，画面明丽润泽、清新脱俗，别具一格。

仙山楼阁图　赵伯驹　绢本
纵23厘米　横23.4厘米
辽宁省博物馆藏

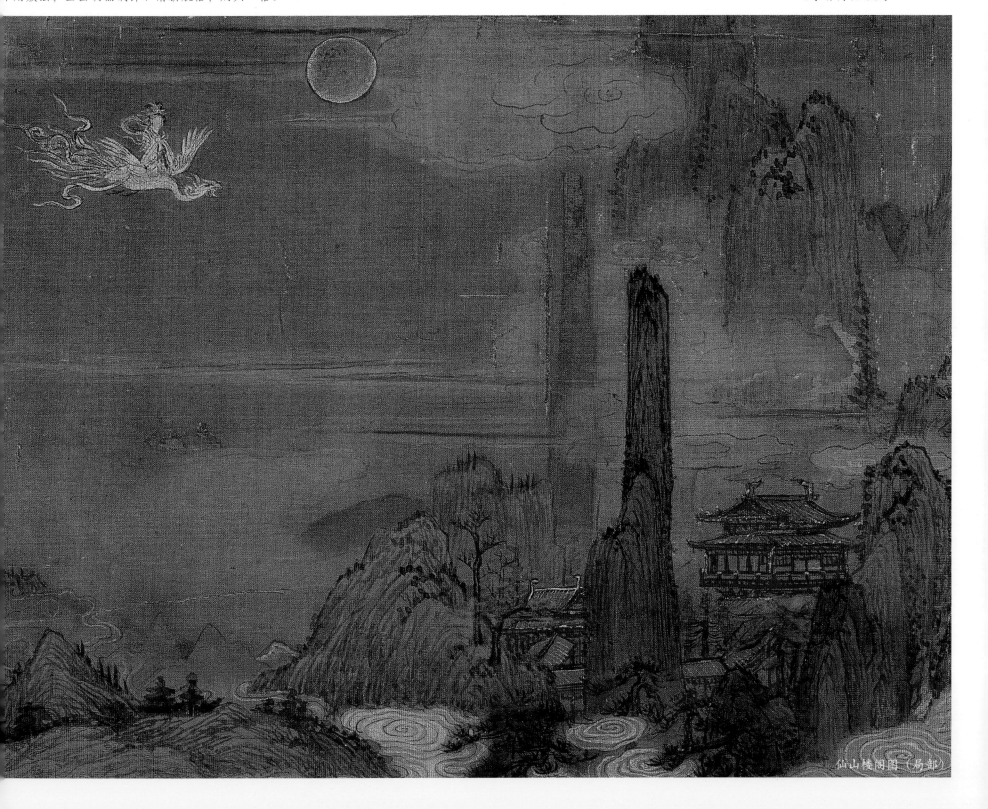

仙山楼阁图（局部）

P090

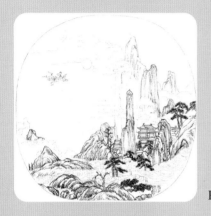

P119

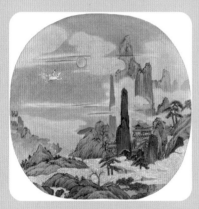

P091

扫码看教学视频

初学者染色时宜用淡色多染几遍以达到预期的效果。注意染色时画面最好不要有积水，画面干后方可染下一遍颜色。

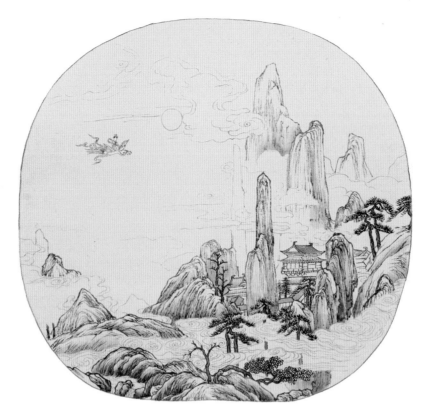

1.用浓墨以披麻皴法画前方山石，用淡墨画远山。用浓墨勾画树干、夹叶、松针、仙人和楼阁，用淡墨勾云。接着用赭墨分染山石、树干，平涂部分屋顶，前方山石可多染几遍。

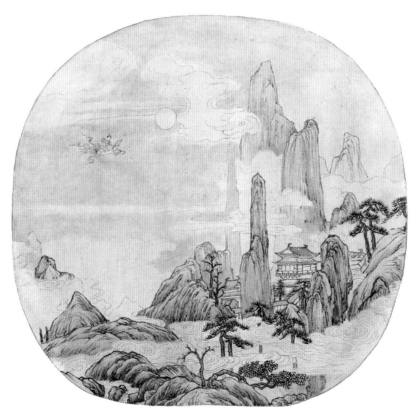

2.用赭石平涂山石，用淡墨掏染画面空白处，云气周围需适当渲染开。用赭石、藤黄、少量三绿、淡墨调成仿古色平涂画面。

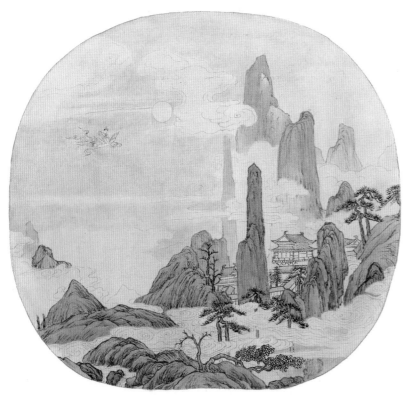

3.用汁绿（藤黄加花青）和花青统染山石，留出赭石色区域，近处山石可多染一遍。用汁绿平涂部分屋顶；用佛青和头绿多次积染近处山石；用三绿和三青积染远山，用色要薄；用三绿平涂部分屋顶；用淡墨再次烘染空白处。

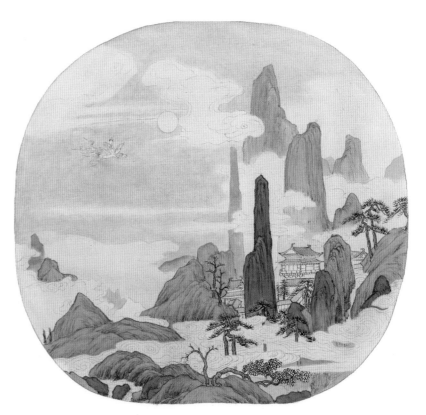

4.用头绿和佛青皴染山石，干后再用花青墨和墨绿皴染山石，增强山石体积感。用赭石和赭墨分染山脚、屋顶、树干和部分山头。

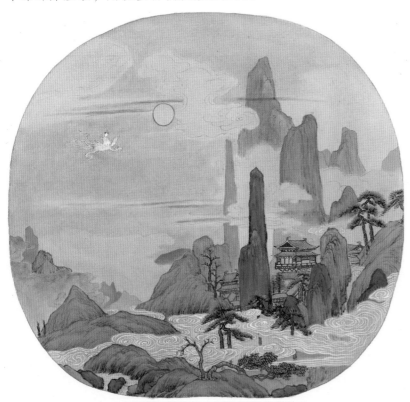

5.用三青和三绿积染山石；用赭石平涂楼阁的墙面和门窗；用藤黄、朱磦、三绿平涂下方白云底色；用墨绿（汁绿加墨）平涂夹叶、统染松树树冠；用浓朱砂刻画楼阁；用淡朱砂烘染天空、统染左下方云朵和松树干；用钛白贴墨线复勾白云；用淡钛白平涂仙人；用浓三绿勾松针。

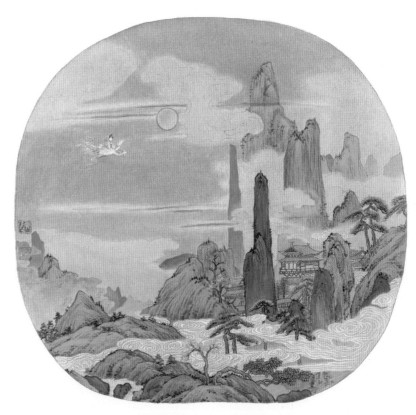

6.用浓墨绿色和花青墨点苔；用金色勾屋顶和山石，分染太阳；用头青和三绿以点叶法画树。最后调整画面。

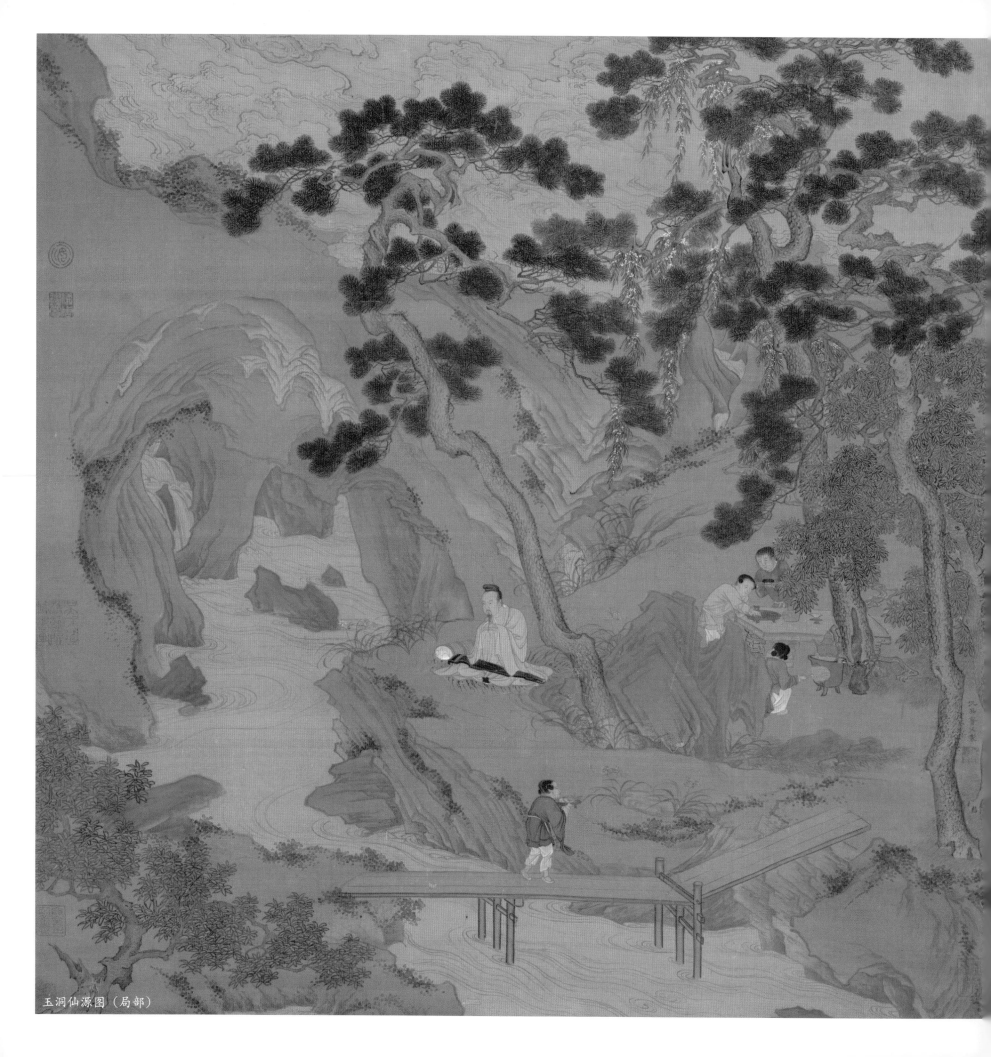

玉洞仙源图（局部）

玉洞仙源图

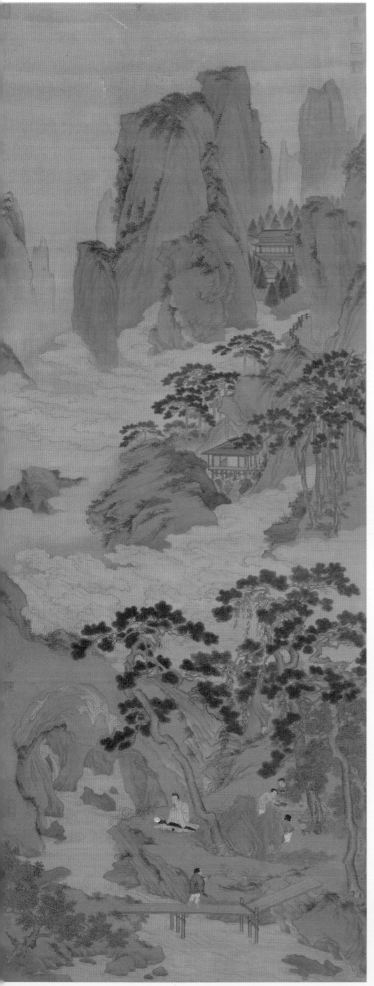

玉洞仙源图　仇英　绢本
纵 169 厘米　横 65.5 厘米
故宫博物院藏

仇英（约 1501—约 1551），明代画家、"吴门四家"之一。字实父，号十洲，江苏太仓人。既工设色，又擅画水墨、白描，能运用多种笔法表现不同对象，或圆转流畅，或苍劲有力。与沈周、文徵明、唐寅并称为"明四家"。

该画作描绘长松参天，洞壑奔雷，云塞幽谷，松涛掩映楼阁，一人临流静坐抚琴，童子四人，趋走前后。该画作勾勒精工，设色沉着，秀雅纤细，布局严谨，极有气势。

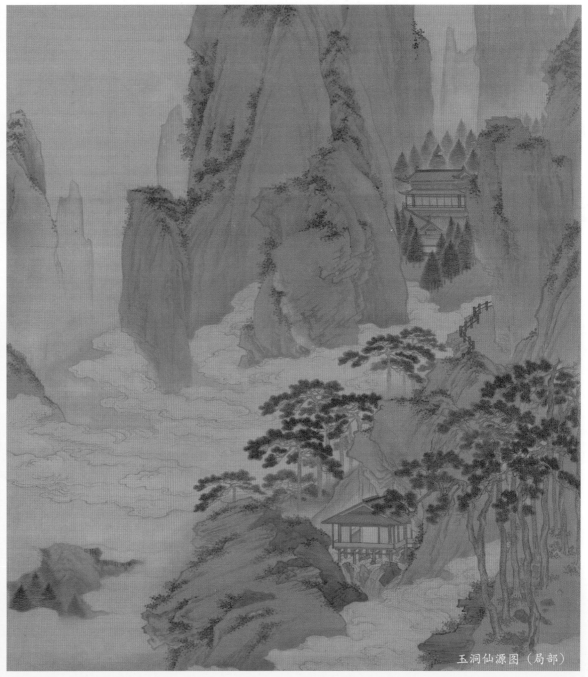

玉洞仙源图（局部）

P092

P121

P093

扫码看教学视频

　　此图为小青绿山水，色彩对比柔和。染色时用色宜淡，需多遍染出，达到"薄中见厚"的效果。点苔可分多次点出，苔点布置不可草率。

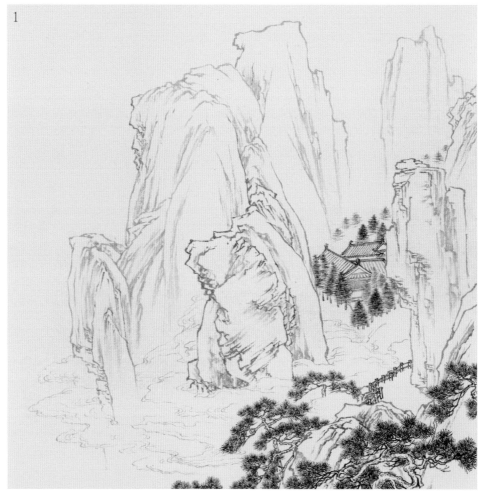

1

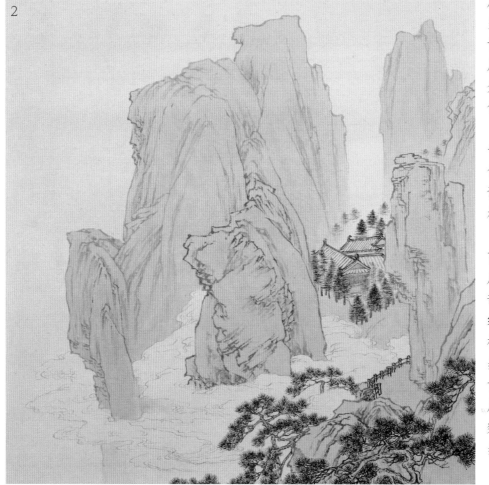

2

　　1.用赭墨（赭石加墨）勾皴树干；用浓墨勾松针，注意对树冠外形的刻画；用不同墨色勾山石，并以淡墨皴山石阴面，使其结构清晰；用浓墨勾建筑屋顶，中墨勾墙面和窗户；用淡墨勾云朵，墨色须有变化。

　　2.用赭石平涂山石、树干、屋檐及墙窗，建议用淡色多染几遍，以显厚重；用赭石、藤黄、淡墨调成仿古色，平涂整个画面。

　　3.用赭石分染部分山脚；用赭墨分染山脚和山石交界处；用淡墨烘染和分染云朵；用淡墨统染屋顶。

　　4.用淡汁绿（藤黄加花青）统染山石，用淡花青分染山石，可多染几遍。接着用淡佛青分染山石青色部分，用淡三绿染山石绿色部分。此画为小青绿，用色不宜过厚。

　　5.用赭墨分染树干、平涂栏杆；用墨绿色（用藤黄、花青、墨调出）勾松针和远处树林，颜色近浓远淡。

　　6.用浓墨绿色点苔，注意点的疏密关系；用淡佛青分染山石青色部分；用三绿皴染山石绿色部分；用赭墨画屋檐；用墨分染屋顶；用墨绿统染松树冠；用仿古色掏染画面空白处；用不同墨色局部复勾、皴擦山石；最后用花青墨以没骨法画远山。

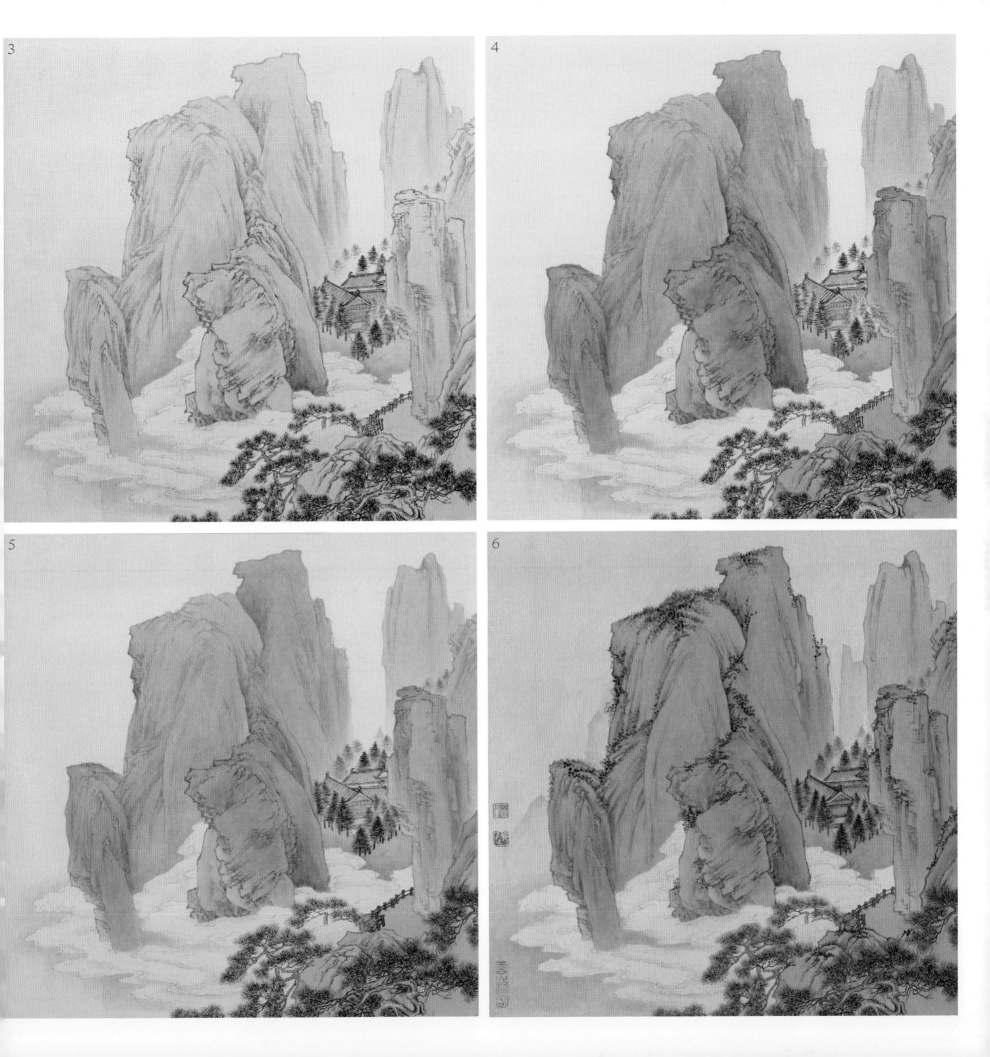

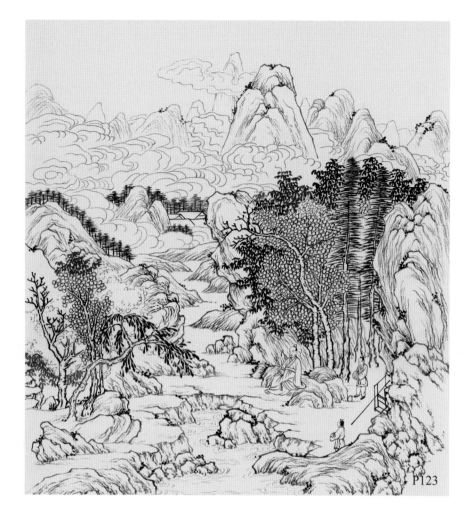

P123

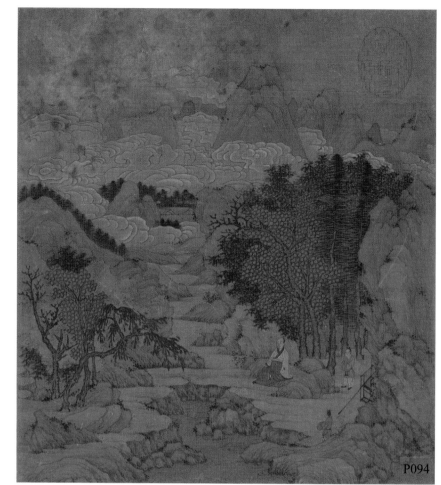

P094

丹林诗思图　萧照

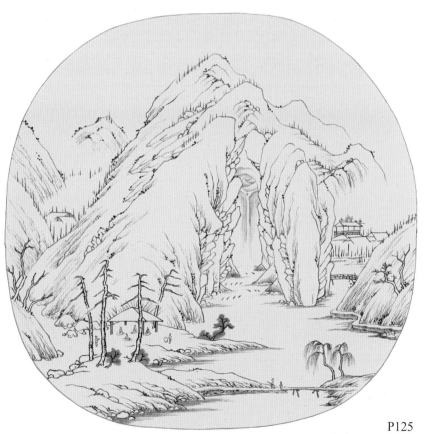

P125

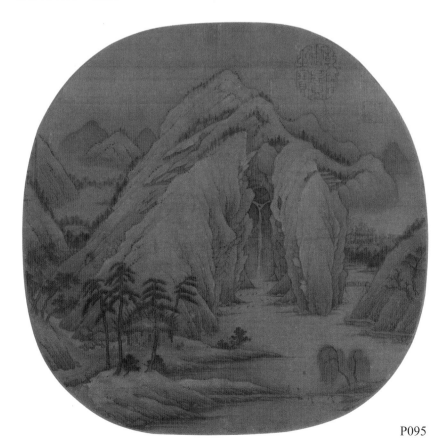

P095

碧山绀宇图　赵伯驹

习 作

山论三远法

山有三远，自下而仰其巅，曰高远；自前而窥其后，曰深远；自近而望及远，曰平远。高远之势突兀，深远之意重叠，平远之致冲融，此处皆为通幅大结。

深而不远则浅，平而不远则近，高而不远则下。凡山水中患此，犹之对浅人近习，舆台皂隶，凡下之骨，山中人唯有弃庐抛卷，掩鼻而急走矣。然远欲其高，当以泉高之，雁荡千寻，匡庐三叠，非高远而何？远欲其深，当以云深之。玉女青迷，明星翠锁，非深远而何？远欲其平，当以烟平之。冈明华子，谷冷愚公，非平远而何？

——《芥子园画传》

P127

P096

扫码看教学视频

　　近山和远山的对比要拉开，远山处理要简单而不随意。勾勒水纹要仔细，运笔须有变化。

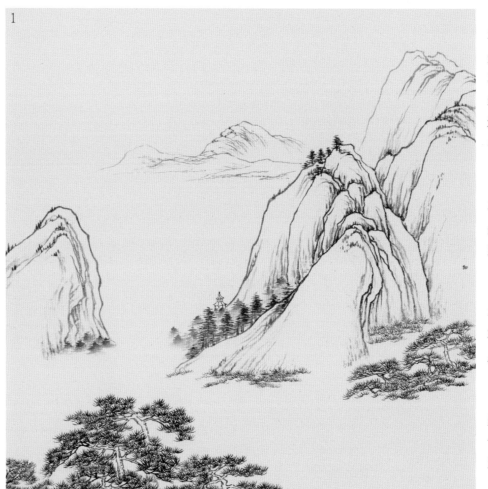

1

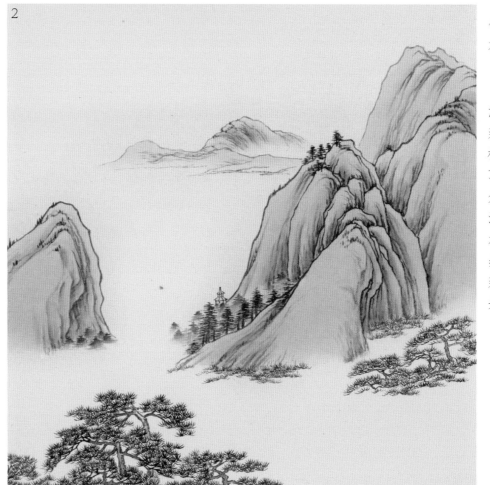

2

　　1.用浓墨勾画山石、树干和亭子，勾皴结合，后方山石墨色依次减淡。松针以浓墨仔细勾出，注意对树冠外形的刻画。树林墨色要有层次。

　　2.用赭石平涂山石，山石和云气的交界处稍渲染开。用赭墨分染山石和树干结构。

　　3.用汁绿统染山石，远山用色稍淡，用花青分染部分山石，用墨绿色统染树冠。

　　4.用淡二绿多次积染山石，染出层次，青色部分用淡头青多次积染。

　　5.用淡墨烘染云气，用三青分染青色山石，用三绿皴染山脚。

　　6.用浓墨点苔，注意疏密关系。用淡墨皴染山石，用墨绿色画远树，用中墨平涂亭子屋顶，用赭墨分染远山。分别用赭石和墨以没骨法画出远山。用细笔勾水纹，干后再用淡花青墨烘染水纹。用淡墨烘染天空。最后调整画面关系，落款，钤印。

3

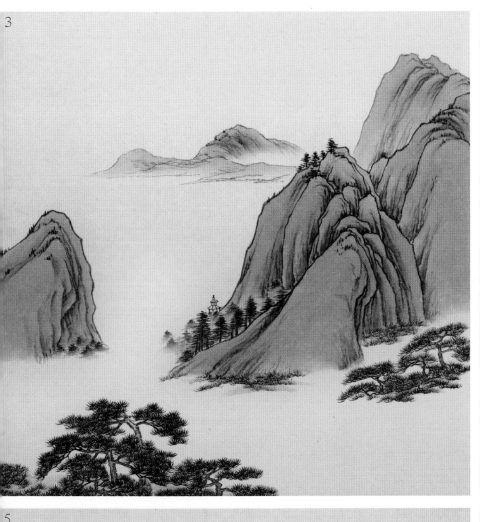

4

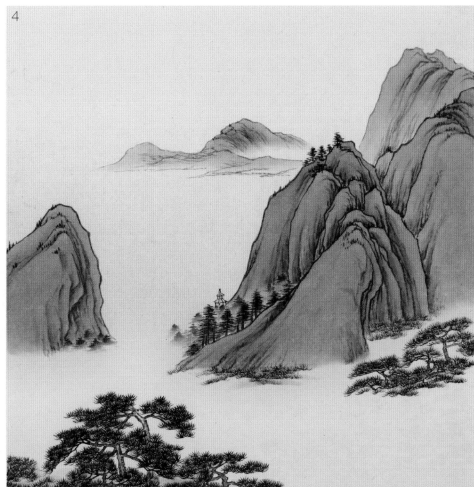

5

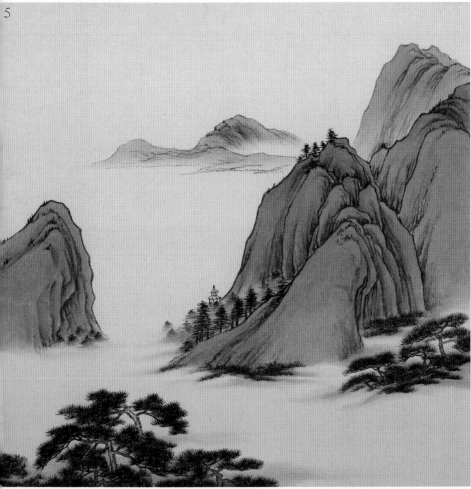

6

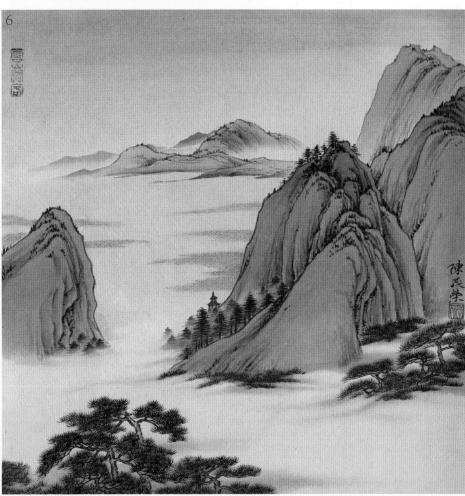

【柳 塘 春 风】

P129

P097

扫码看教学视频

"画树难画柳"，柳树动态是通过柳条的方向来体现的，画柳条上弧下垂，需中锋行笔。绘制向下的长线条有一定难度，初学者可以进行单独练习。

1

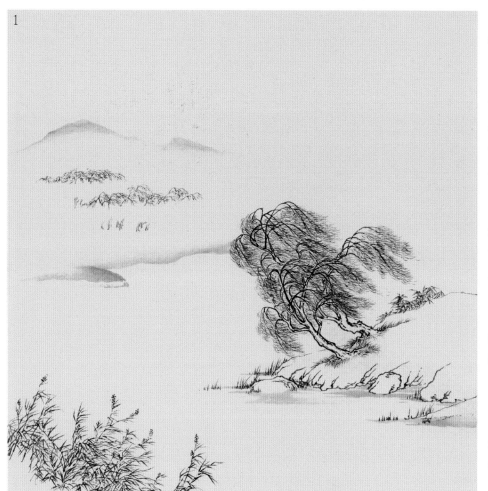

2

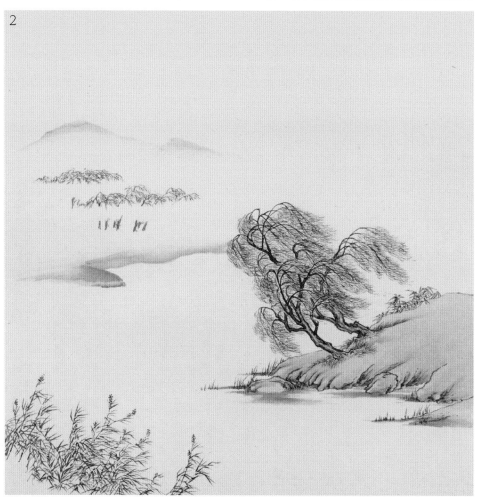

1.用浓墨勾树干、柳条及柳叶，柳条用笔需轻盈流畅，柳叶用笔需虚入虚出。远树墨色稍淡。用中墨画坡脚、芦苇、水草、杂草和竹叶，用笔要肯定。用没骨法画远山。

2.用赭石平涂土坡，赭墨分染坡脚和树干。用没骨法画沙洲。用赭石分染远处土坡。

3.用汁绿统染土坡，用墨绿统染芦苇和柳树冠，用墨绿平涂竹叶，用淡墨绿烘染远树。

4.用淡头绿积染土坡，用淡翡翠绿分染柳树冠，区分出层次。

5.用翡翠绿勾柳叶以丰富层次，用头绿填竹叶，用墨绿色烘染水域。

6.用浓墨局部复勾芦苇，用浓墨勾杂草、水草和点苔。用中墨染远山，用焦茶点芦苇花。最后用浓墨画几只飞燕，使画面生动有趣。

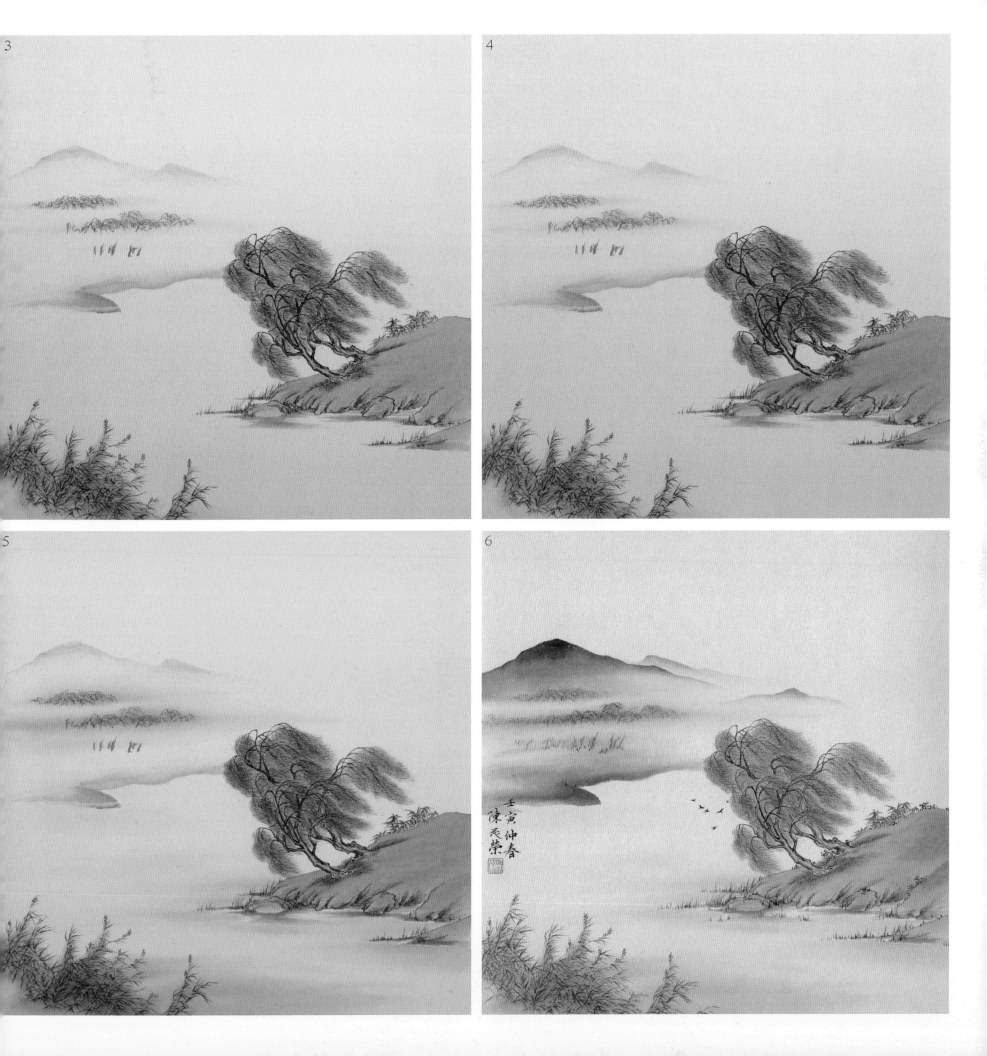

【沐雨新篁】

P131

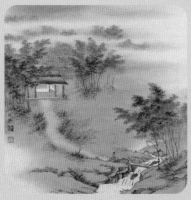

P098

扫码看教学视频

这幅作品表现的是雨季竹林中生机盎然的景象。画面重点描绘竹林空蒙湿润的气息。对林间雾气的渲染尤为重要，染色时笔的含水量要充足，否则画面会显得干涩。

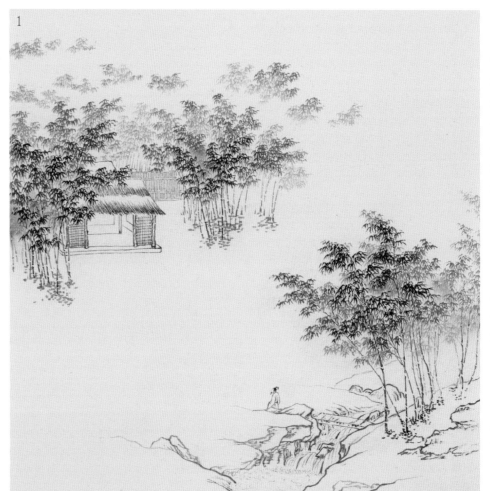

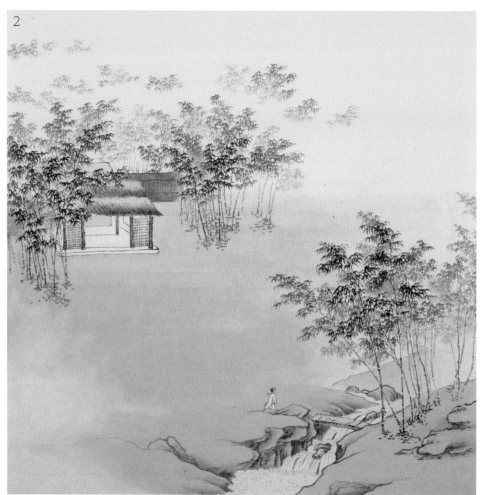

1.用浓墨勾竹枝，注意起收笔和竹枝的交错感。勾竹叶要注意每棵竹之间的墨色区别和远处竹林间隙的雾气形态。草屋顶需轻松运笔，柱子需沉着运笔，石头运笔需方中带圆，人物运笔需肯定严谨。水口注意需分层次刻画。

2.用赭石平涂石头、屋顶、篱笆，并烘染地面。再用赭墨分石头、屋顶和柱子，平涂篱笆。

3.用汁绿统染和烘染草地，以分出浓淡虚实，注意空出小路的位置。

4.用淡二绿积染草地，染色面积依次减小。

5.用淡花青墨分组将竹林烘染出层次，再以墨绿色烘染出意境。用淡三绿小面积积染草地。

6.用浓墨绿色点苔和勾杂草，用淡墨干涂草屋地台，用赭石染人物脸部，用花青墨染人物衣服并复勾水纹，用佛青色分染碎石。最后调整画面。

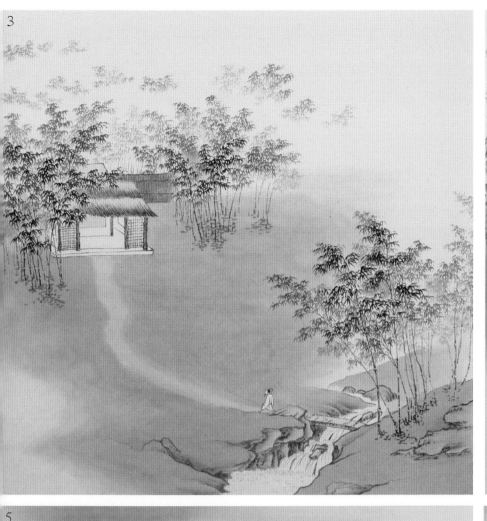

3

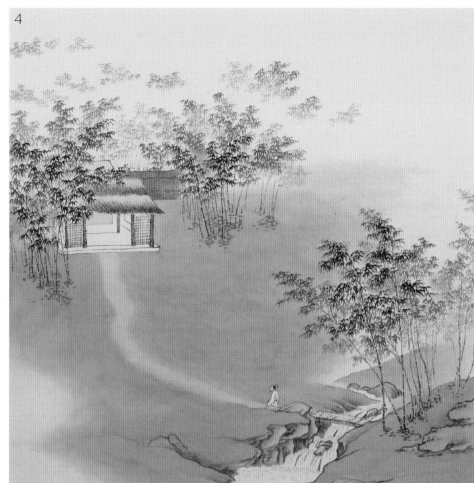

4

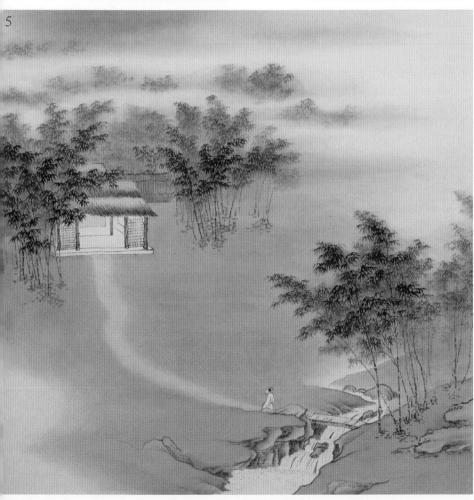

5

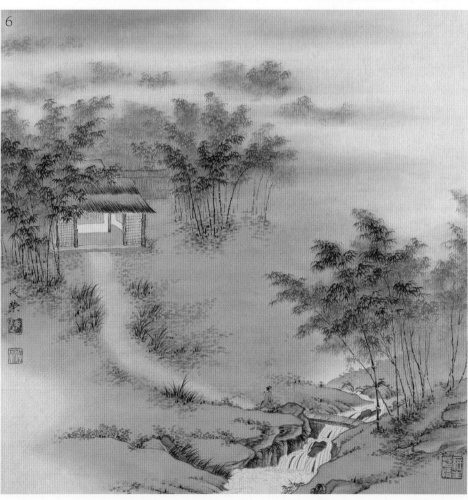

6

【山郭春色】

P133

P099

扫码看教学视频

　　春天树上长出嫩叶，一眼望去，生机勃勃。画春山宜用清新的色彩，适合以三绿和三青等亮色为主色调。土壤湿润，皴染土壤和水交界处的土坡时水笔含水量宜稍多，达到"拖泥带水"的效果。

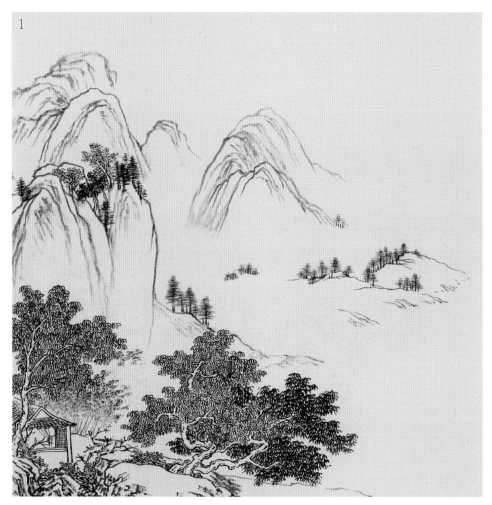

1

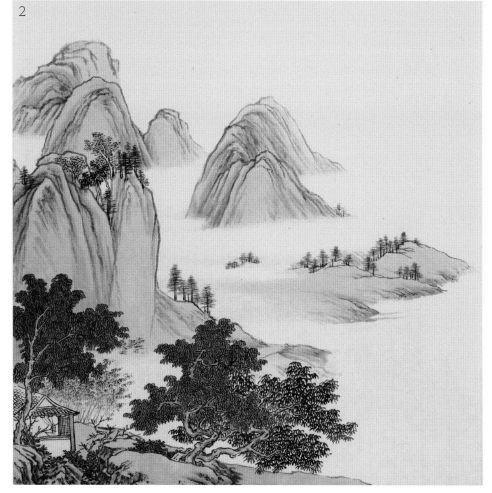

2

　　1.用浓墨画树干，勾皴同时进行，分别以夹叶法和点叶法画出树叶。用浓墨勾房屋。笔尖调中墨自上向下勾竹叶，注意疏密和墨色层次变化。用中墨勾皴山石，前山墨色稍浓，远山则淡，山腰处用笔虚出。分别以浓墨和中墨画出远树干和树冠。

　　2.用赭石平涂山石，云气处留出空白。用花青墨平涂夹叶。

　　3.用淡三绿统染山石，多次积染出层次，用花青墨分别烘染竹林和统染右侧树冠。

　　4.用淡三青分染部分山顶，以三绿填左侧树叶，以四绿填中间树叶，以头青填地表阔叶。用墨绿色皴染山石阴处，用头绿皴染山石绿色部分，用头青皴染山石青色部分。用中墨平涂屋顶，用墨绿色画远树。

　　5.用花青墨画山石上的苔点和远树，用赭墨皴树干。用赭墨渍染坡脚处，用没骨法表现沙洲，用赭石平涂山顶夹叶。用浓墨点苔，用花青墨以没骨法画远山，用墨绿色统染树林和竹林，用淡墨绿色烘染水面，用焦茶色烘染云雾。

　　6.最后调整画面。

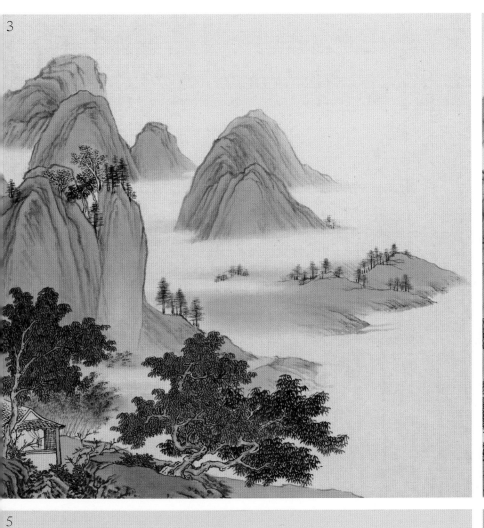

3

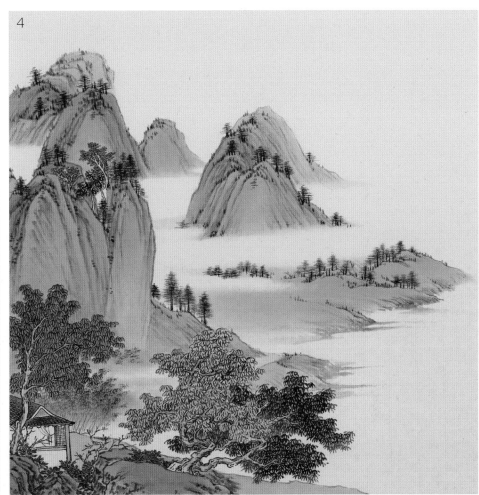

4

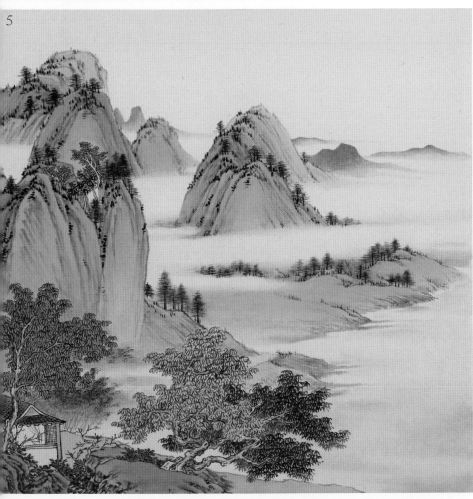

5

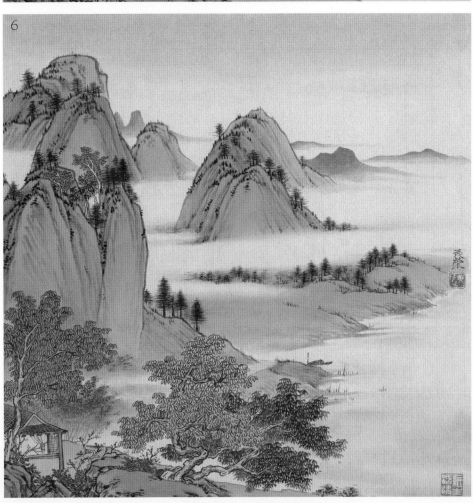

6

【夏 绿 山 深】

P135

P100

扫码看教学视频

　　夏山郁郁葱葱、色调偏深，可用头青、头绿等颜色较深的矿物色绘制。国画中白色不易染匀，白色在未干和干后的色彩差异较大，初学者染云朵时白色要淡，等干后看效果再酌情叠加。

1

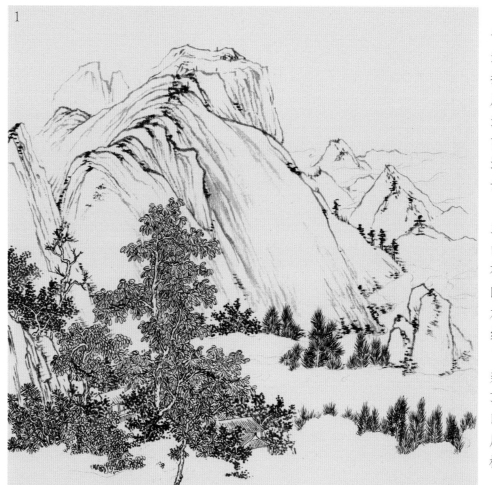

2

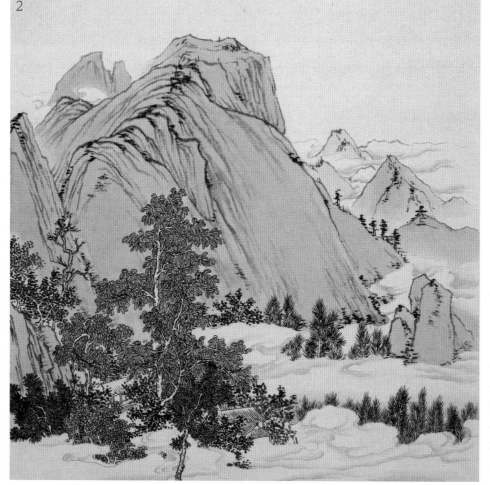

　　1.用浓墨画树，树干勾皴结合。画阔叶要注意处理清楚叶片的遮挡关系，点叶墨色要有层次。用中墨以披麻皴法画山石，可适当点苔，苔点墨色要有变化。用浓墨画屋舍，用淡墨勾云气。

　　2.用赭石平涂左侧主峰，自上向下分染小山峰。分别用墨绿色、花青墨和雄黄平涂三种阔叶树冠。用淡墨平涂左侧远山，分染出白云结构。

　　3.用雄黄加花青统染山石，待干后部分山顶处用花青小面积统染以增强色彩变化。小树用中墨统染，注意空出树干。

　　4.用淡头绿统染山石，用头青小面积分染山顶。用淡二绿填较高的树，用三绿和四绿填雄黄底色的树叶，用佛青填花青底色的树叶。用花青分染屋顶，用朱砂平涂墙体和柱子，用赭墨画出栏杆。

　　5.用钛白分染白云，用头绿皴染山体，山石上点苔点和树干，用中墨染远山。然后用淡钛白罩染白云。用佛青分染屋顶，皴染山顶青色部分，待干后用淡墨统染山顶。

　　6.用藤黄调赭石分染白云。用花青墨点苔。用赭石分染山石，渍染树干。用赭墨填小树，小山用花青墨点苔，用花青调胭脂分染远山。最后调整画面。

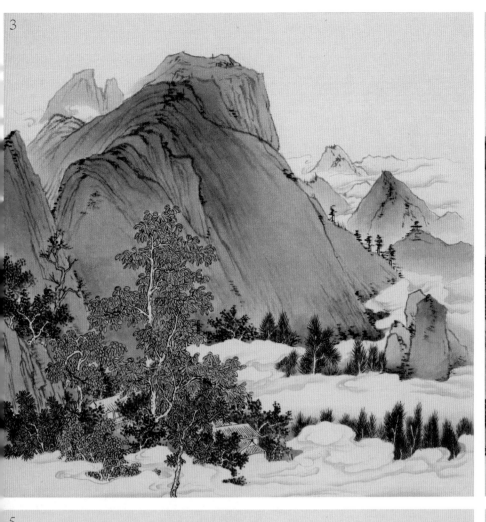

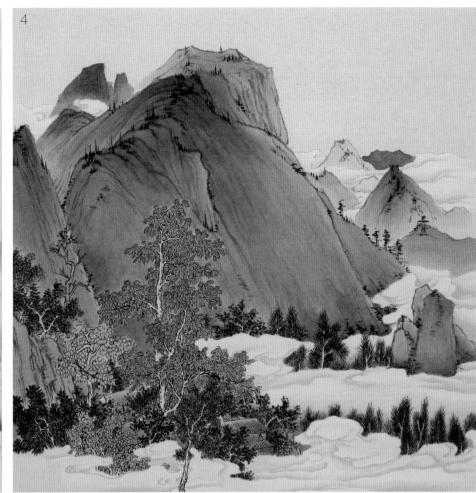

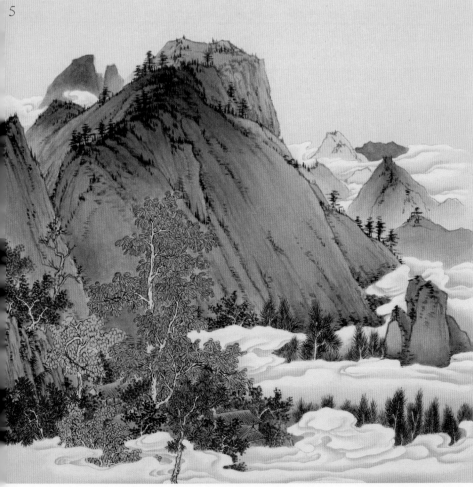

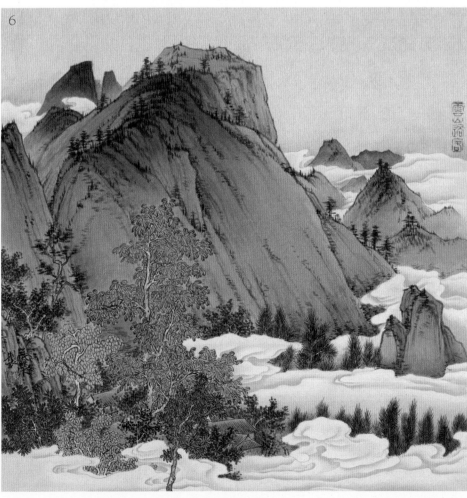

【石壁观云】

P137

P101

扫码看教学视频

这幅作品的重点在于如何表现出云朵的体积感。绘制云层时赭石和钛白的衔接要自然，否则会显得生硬和脏、腻。金色的使用应适可而止，不可贪多。

1. 用浓墨勾皴山石、树干，用细笔浓墨勾出松针，远山墨色稍淡。云朵以淡赭墨勾出。

2. 用赭石平涂山石，用赭墨分染山石和树干，用赭石分染云层。

3. 用汁绿统染山石，用墨绿色统染树冠。

4. 用淡三绿和淡三青多次积染山石，用钛白罩染白云。

5. 用钛白分染白云。用赭红分染山顶，远山可多染两遍。用中墨统染树冠。

6. 用浓墨点苔。用金色以勾金法复勾山石，用三绿平涂天空。最后调整画面整体和细节，落款，钤印。

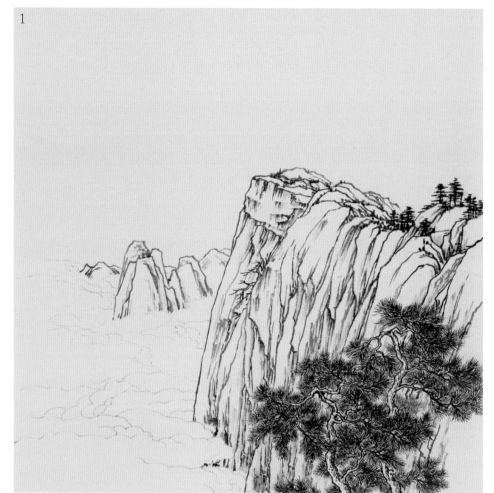

1

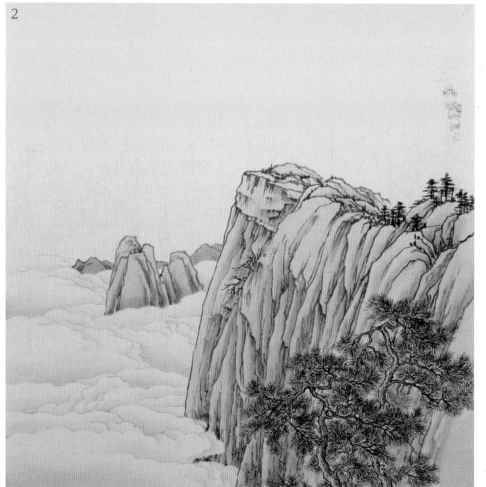

2

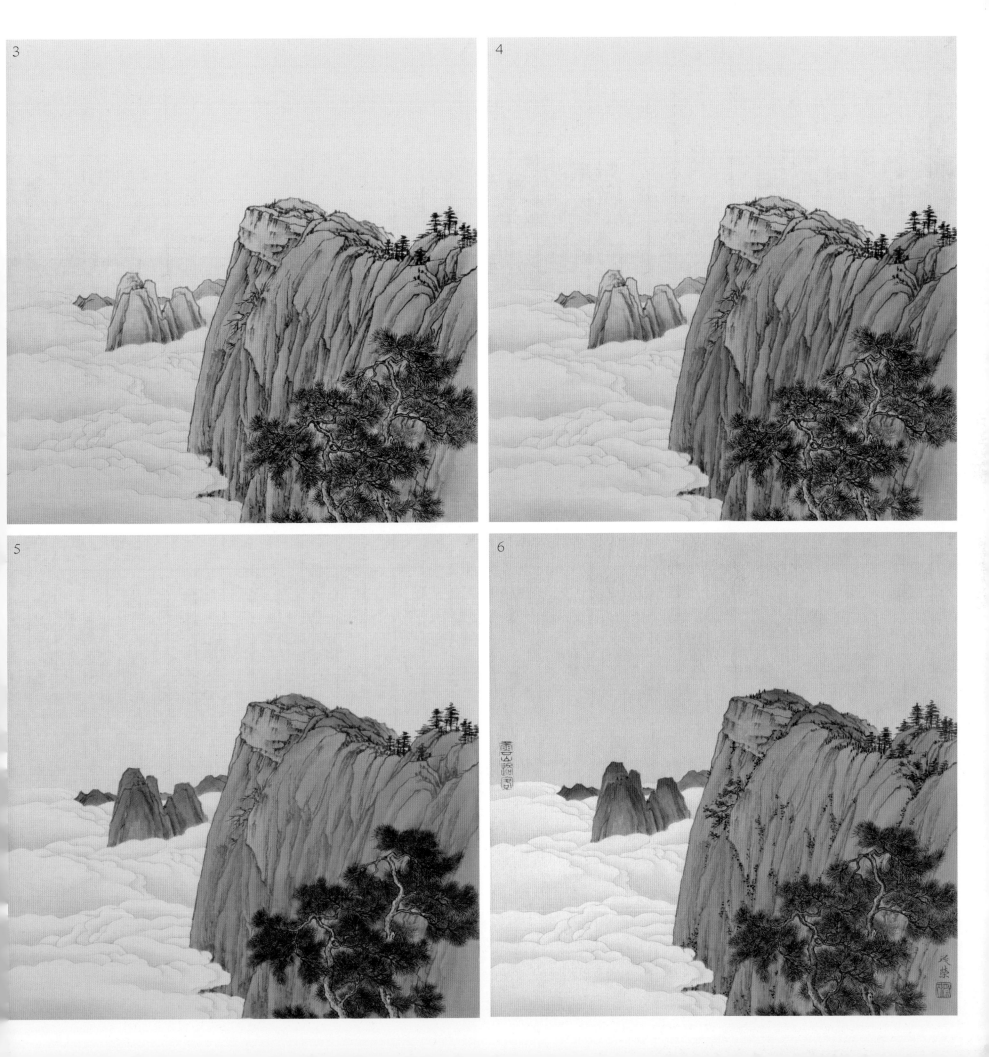

【秋　高】

P139

P102

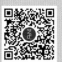

扫码看教学视频

　　朱砂和石青等矿物色的渲染对初学者来说较为困难，设色时要以淡色多遍染出，颜色干后不匀时可以用清水轻轻洗一遍，再根据画面需要继续上色。

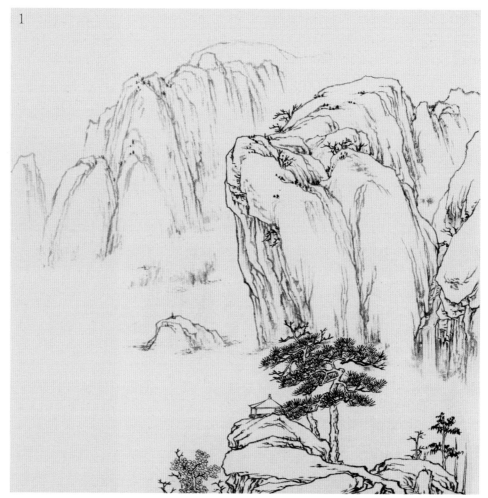

1

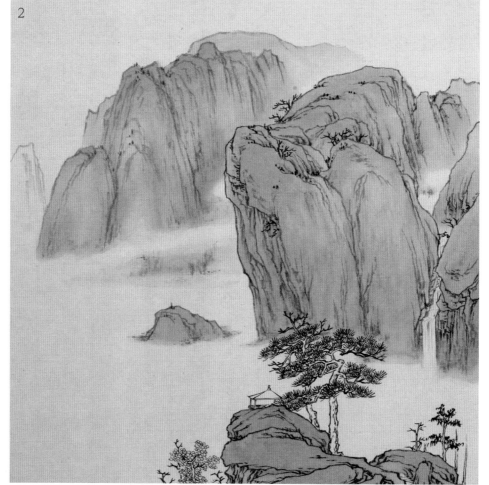

2

　　1.用浓墨画近处山石，用中墨或赭墨画主峰，用淡墨画远山。下方云气要空得自然，不可生硬。用浓墨画树和凉亭，以淡墨细线仔细勾勒瀑布，可用浓墨适当点苔。

　　2.用花青平涂近处山石，用花青自下往上统染两座高峰，云气处留出空白。用赭红自上往下统染山峰，前面山峰可多染一次，以区分山峰的前后关系。

　　3.用淡佛青分染山石青色部分，用朱砂分染山石红色部分，宜用淡色多次染色，以增强山石体积感。

　　4.用清水洗去浮色，干后用朱砂加墨皴染山石红色部分，以丰富山石结构。用赭墨分染树干。用花青墨皴染山石青色部分，以浓花青墨点苔，夹叶以赭石平涂打底。

　　5.用不同层次的墨色添加树丛，近处用浓墨单勾树干。用淡墨染出云层的轮廓和厚度。

　　6.分别调石黄、朱磲、胭脂和墨画近处树木。用淡花青墨烘染树丛和山脚。山头以朱砂调墨点苔，山脚以佛青调墨点苔。然后用朱磲统染山头，用佛青统染山脚，用朱磲以没骨法画远山。最后调整画面。

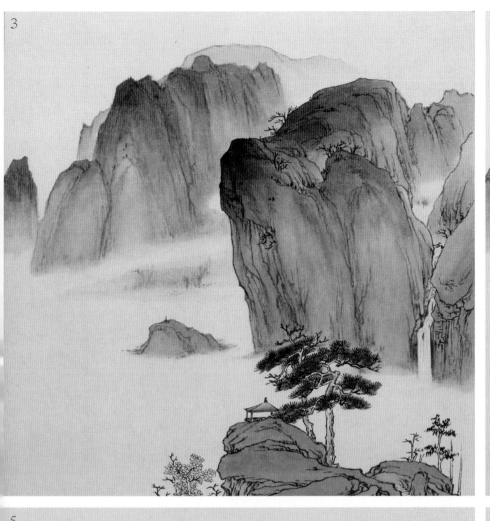

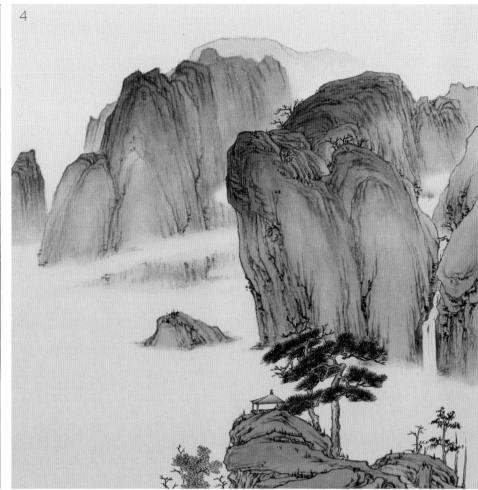

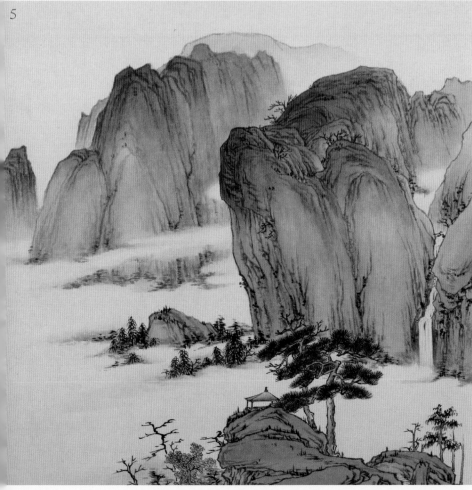

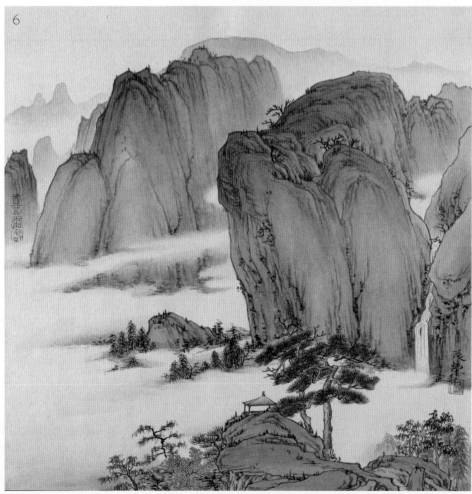

【白云深远】

P141

P103

扫码看教学视频

此图以近景为主，所以对近处细节的刻画要仔细。绘制点景对初学者来说难度较大，日常要反复练习。天空墨晕的效果力求一遍画出。

1

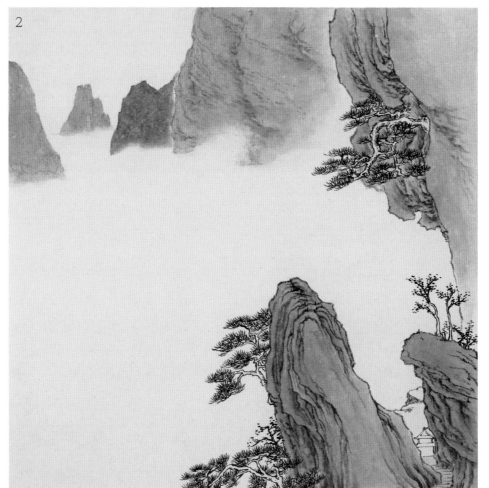

2

1.用中墨勾皴前方山石，并以少量浓墨点苔。用淡墨勾画出远山。用浓墨画树，注意叶片间的疏密聚散关系。

2.用焦茶色平涂山石，远处用色稍淡，岩石和云气交界处过渡要自然。再用焦茶调墨分染和皴染出山石体积感。用胭脂多次分染近处山石，统染远处山石。用中墨统染远山。

3.用花青多次分染近处山石，统染远处山石，颜色宜淡。用中墨分染松树树冠。

4.用淡佛青调花青多次分染近处山石，统染远处山石。宜用淡色分多遍染出。

5.调淡墨皴擦出云气形状，然后用淡花青墨烘染云层厚度，用赭墨复勾山石结构线。用浓墨平涂屋顶。

6.用淡佛青多次分染近处山石；用佛青调淡胭脂统染远处山石；用中墨统染远山，烘染天空；用赭墨渍染树干，勾房子边缘；用不同层次墨色点苔；用钛白、浓墨和胭脂刻画鹤。最后调整画面，落款，钤印。

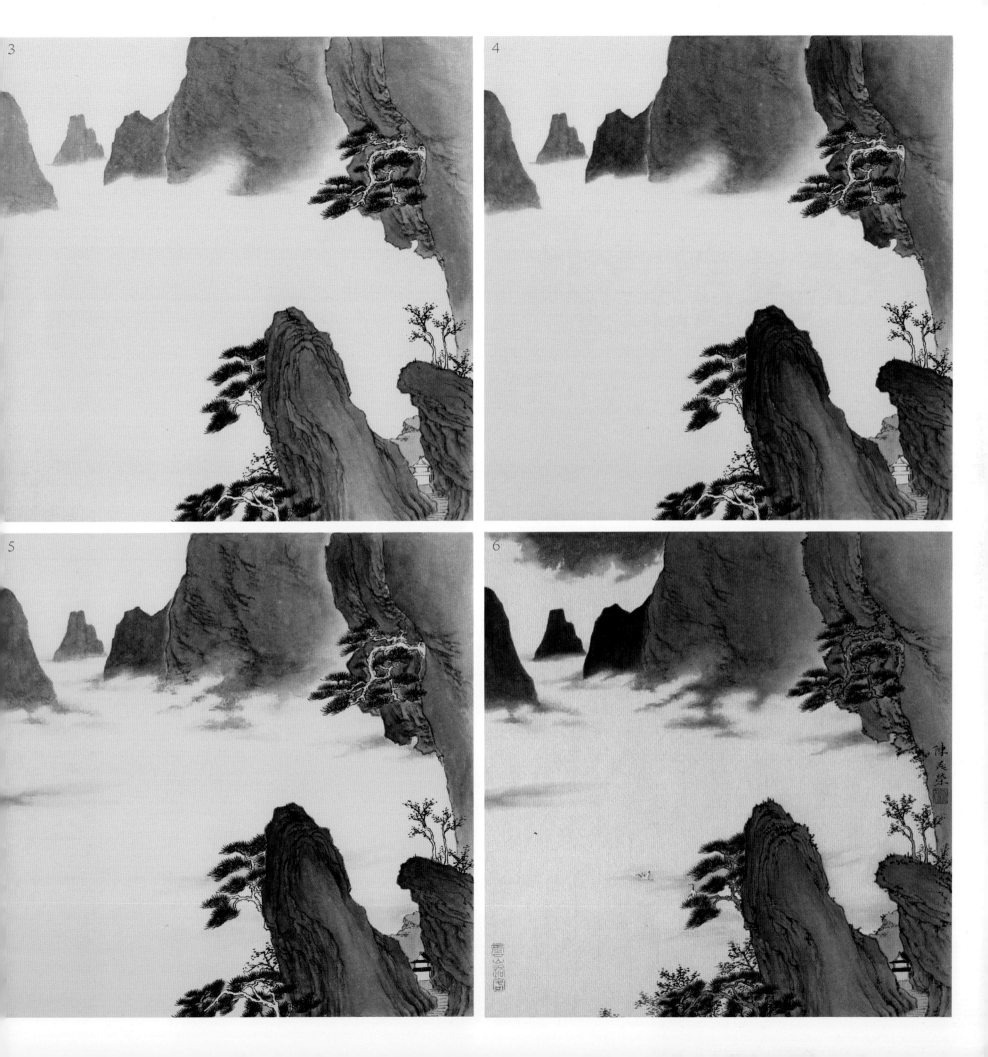

【 海 浪 】

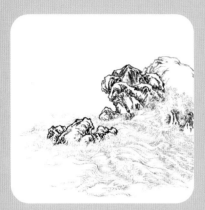

P143

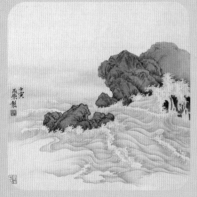

P104

扫码看教学视频

画面线条对比鲜明，以方折粗笔表现礁石的坚固，圆转细线表现水的灵动。线条的穿插要交代清楚，画面前后虚实关系的处理也是表现出画面气息的重要因素。

1

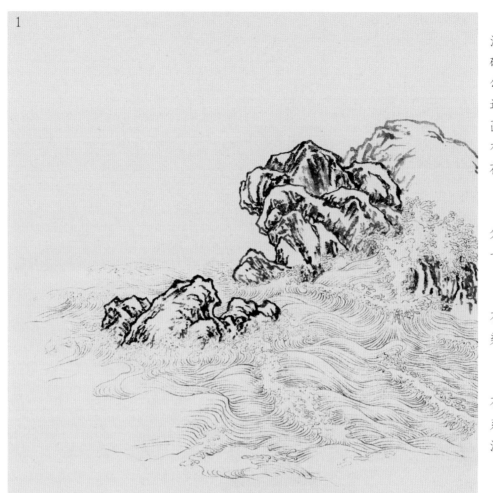

2

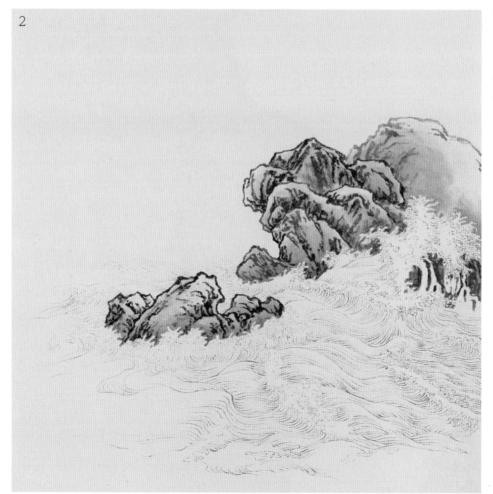

1.用浓墨以斧劈皴法表现前方礁石，后方礁石墨色稍淡。用细笔勾海浪，浪花需轻松运笔，波浪需分组刻画，线条组织需疏密有致。注意要处理好浪花和礁石的位置关系。

2.用焦茶色绕浪花分染礁石，干后再统染一遍。

3.用花青分染礁石，可用赭墨再次分染礁石下方。

4.用佛青分染礁石，注意礁石的前后关系。用花青调淡墨分染波浪，突出浪花。

5.用淡墨罩染礁石，用淡花青罩染波浪。

6.调整画面关系，用花青墨烘染水面。最后落款、钤印。

3

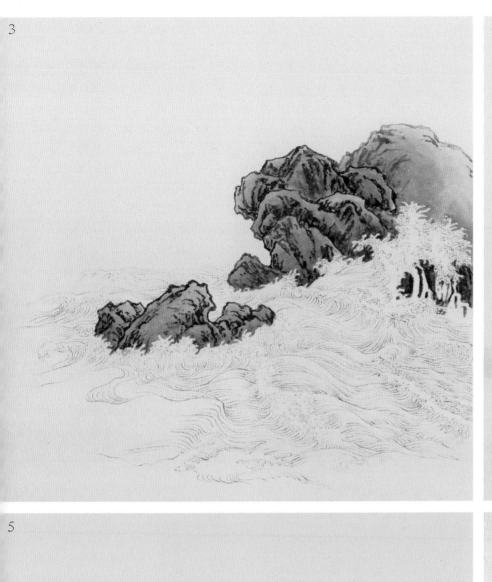

4

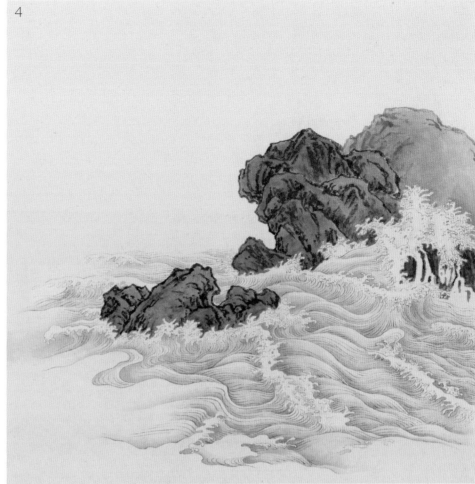

5

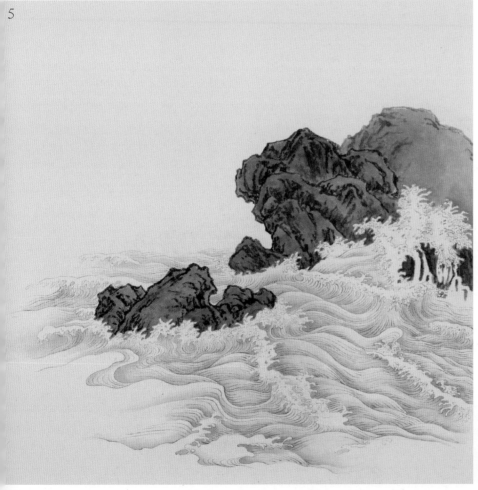

6

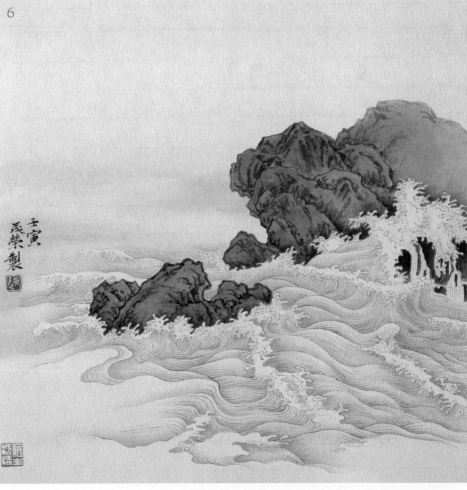

【平湖雪霁】

P145

P105

扫码看教学视频

冬天的山被白雪覆盖，山石结构不明显，勾勒山头的线条不宜太粗，皴擦要少，画面简约才会表现出冬山"惨淡而如睡"的艺术效果。

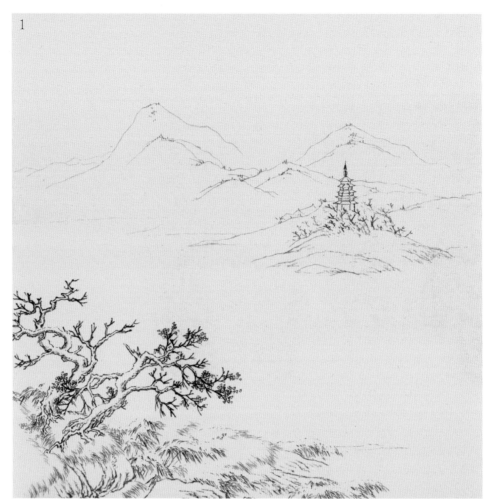

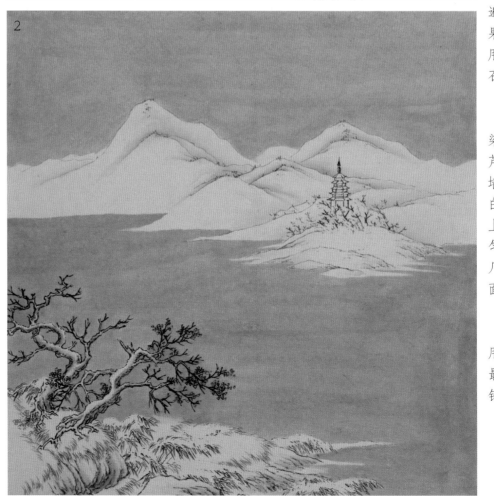

1.用浓墨勾树干，线条需劲涩、被雪覆盖处留白。勾画树叶要注意叶片间的疏密关系。用浓墨勾画芦苇，注意叶片长短的变化；用不同层次墨色勾画伏草；用中墨画山石；用浓墨画塔；用中墨点苔。

2.用淡墨掏染水域和天空，用赭墨多次分染山石和树干下方。

3.用淡头绿分染近处石头，上方留出空白；用淡三绿分染和烘染远山；用花青墨填芦苇叶尖。

4.用花青墨多次平涂水域、罩染天空、烘染山腰处，以淡色多遍染色会显出厚重的效果。用淡赭石罩染远山；用赭墨皴染树干；用赭石分染倒伏的草。

5.用赭石加藤黄分染远山，用翠绿调墨填芦苇叶，用朱磦平涂塔墙面、填树叶。用淡钛白分染山头、树干和草上积雪，钛白不容易染匀，可以调淡些，多染几遍。用花青墨平涂水面、烘染天空。

6.用三绿染山腰，用赭石调少量墨点苔。最后调整画面、落款、钤印。

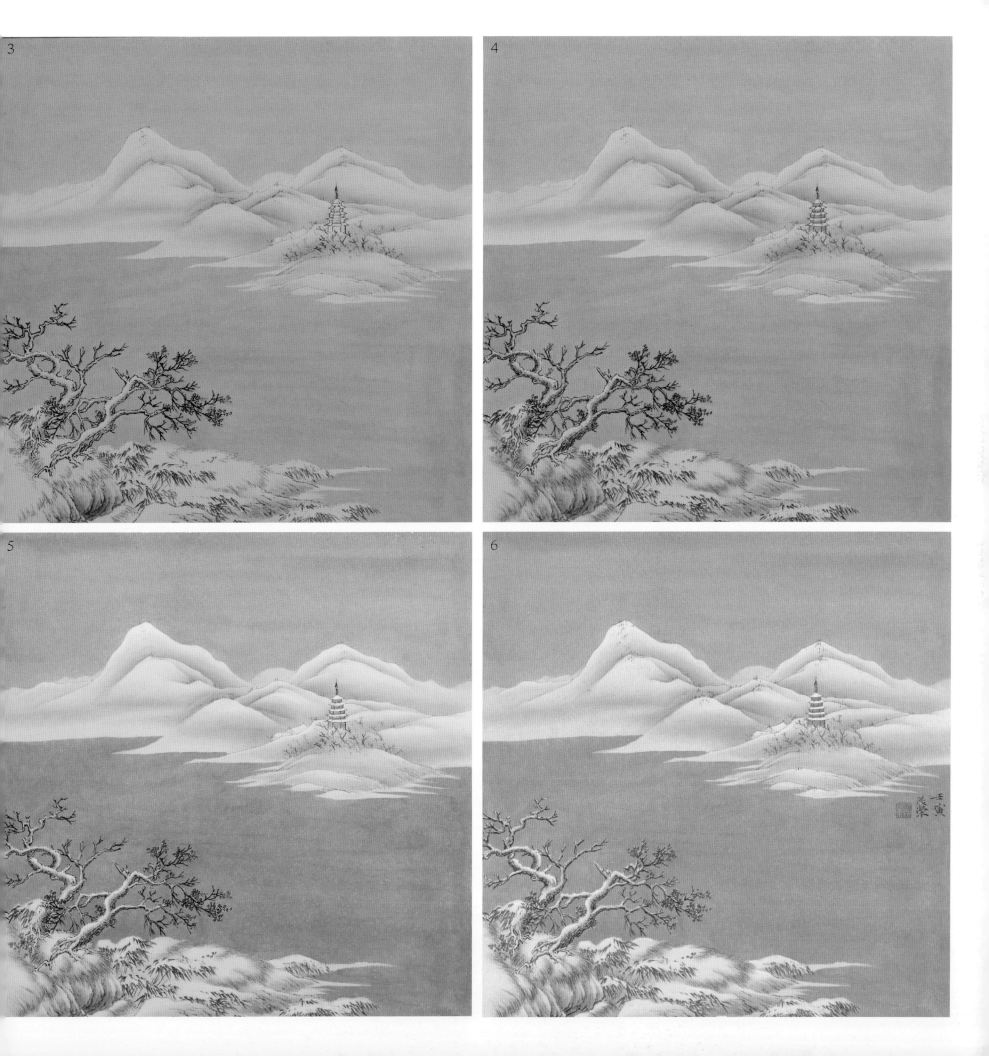

P147

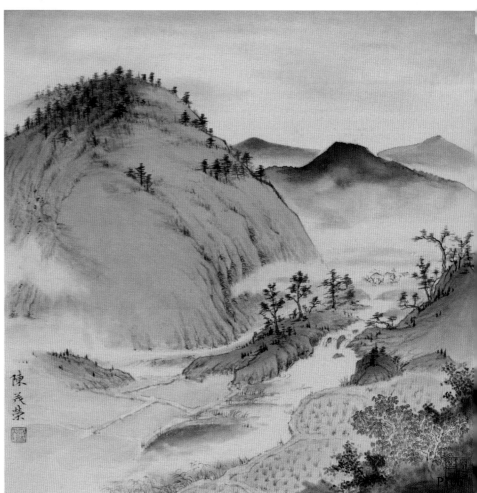

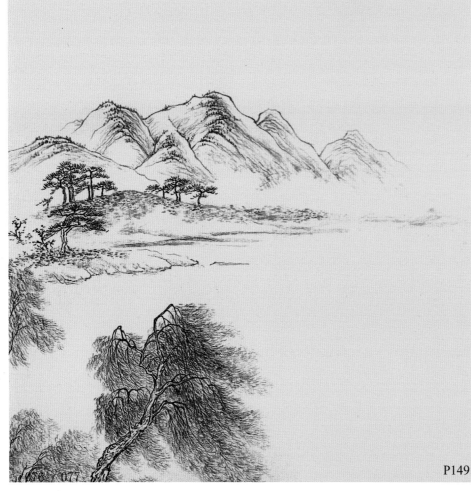

P149

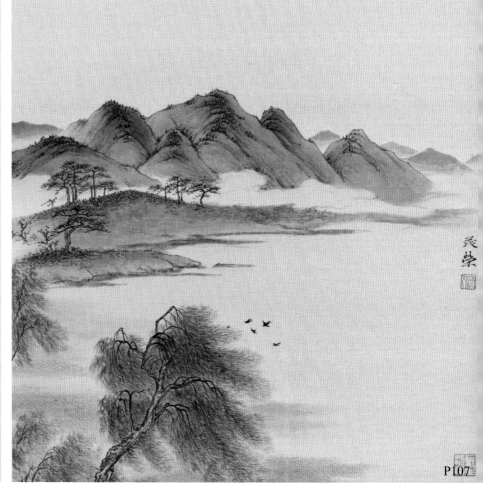

P107

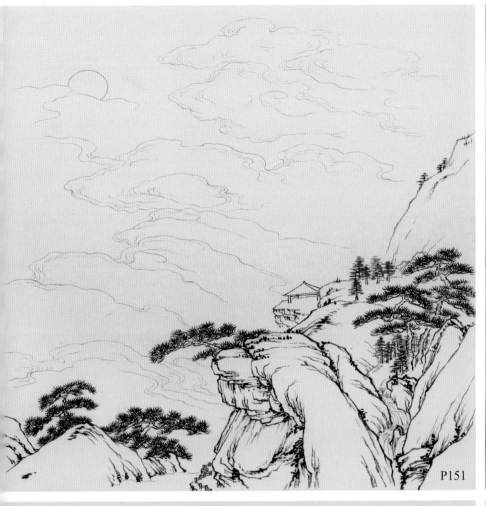

P151

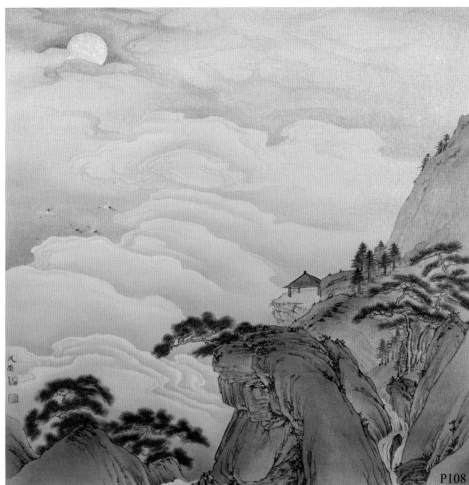

P108

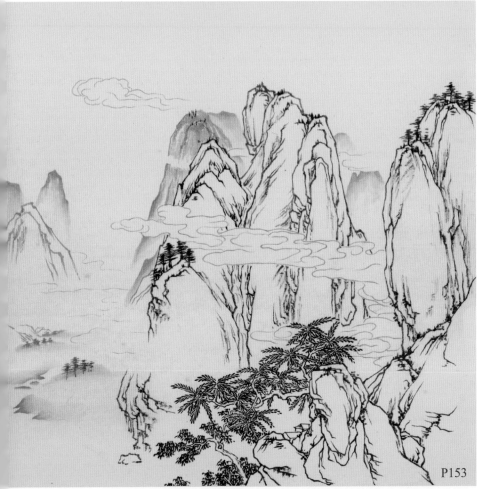

P153

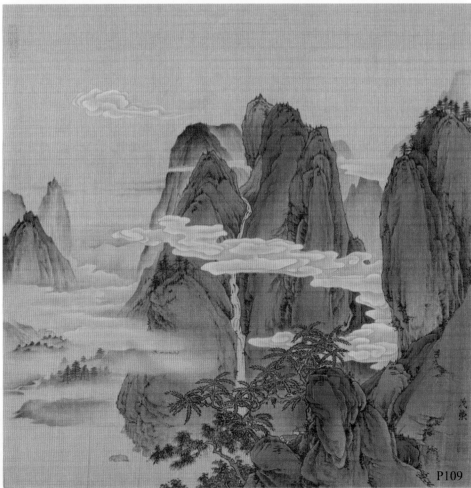

P109

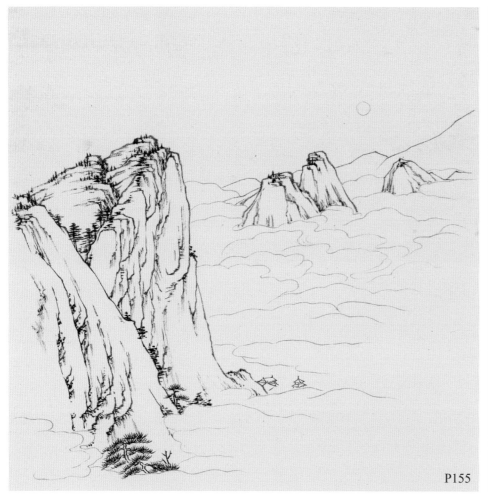

P155

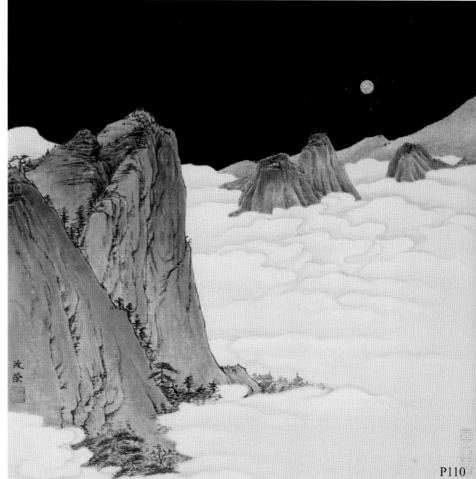

P110

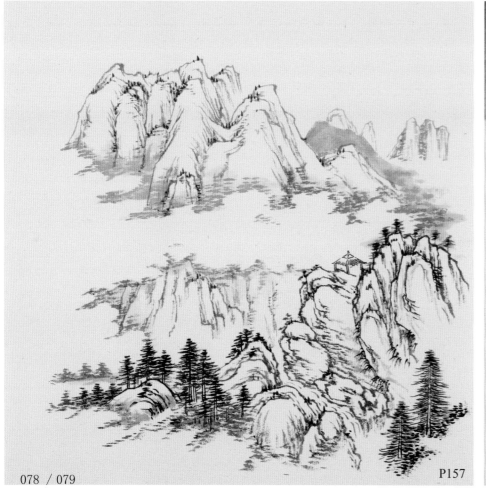

P157

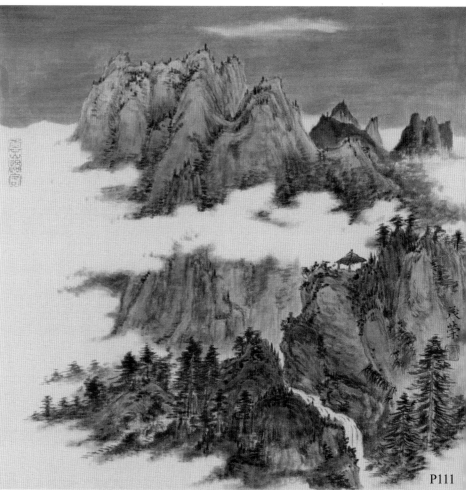

P111

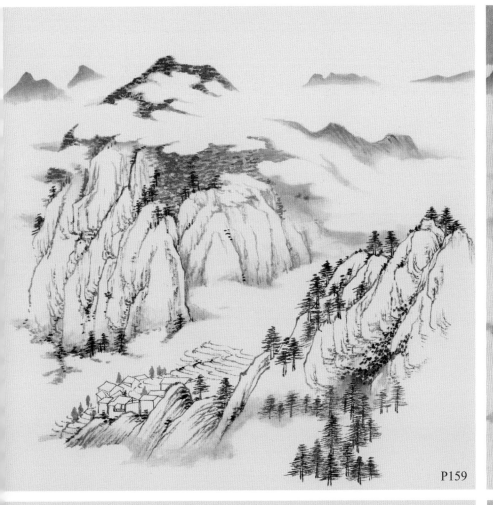

P159

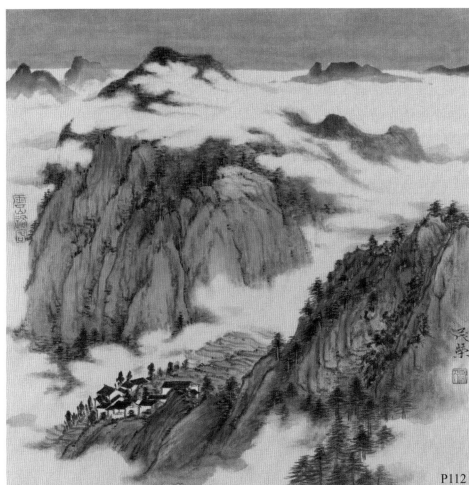

P112

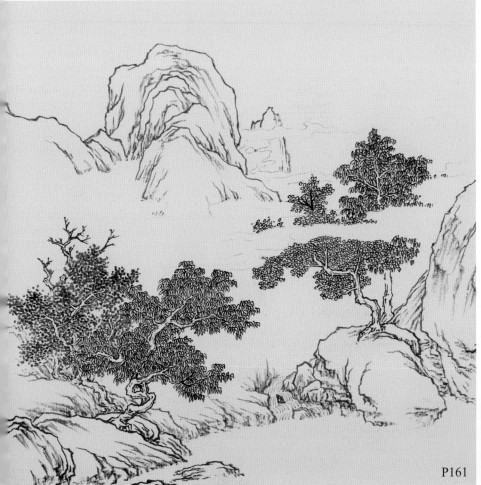

P161

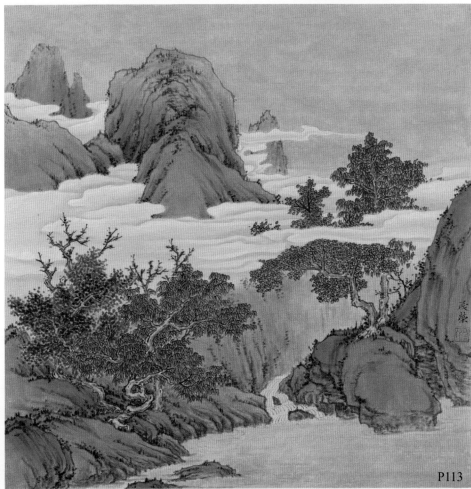

P113

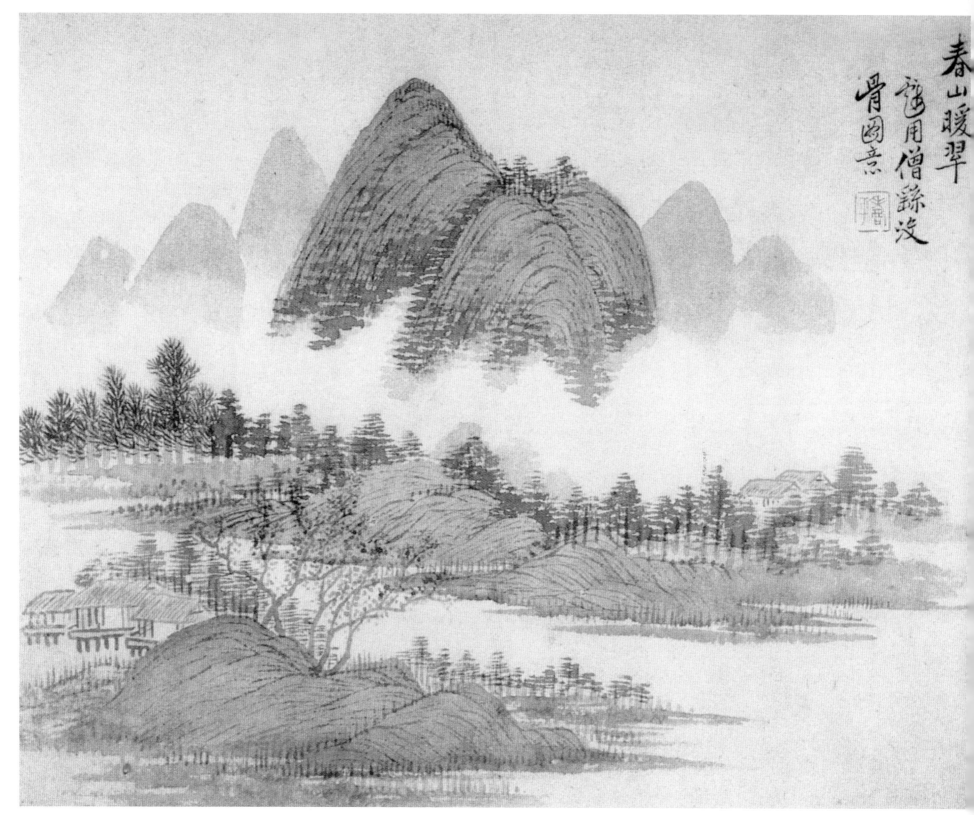

春山暖翠
笔用僧繇没
骨图意

春山暖翠图　恽寿平　纸本
纵 28.7 厘米　横 34.4 厘米
首都博物馆藏

　　恽寿平（1633—1690），清初书画家。初名格，后以字行，改字正叔，号南田，武进（今江苏常州）人，晚年居城东，号东园客，草衣生，迁白云渡，又号白云外史。
能诗，精行楷书，擅画山水、花鸟。后人把他与王时敏、王鉴、王翚、王原祁、吴历合称"清六家"。

论　画

春山如笑，夏山如怒，秋山如妆，冬山如睡。四山之意，
山不能言，人能言之。秋令人悲，又能令人思，写秋者必得
可悲可思之意，而后能为之，不然不若听寒蝉与蟋蟀鸣也。

——恽寿平《南田画跋》

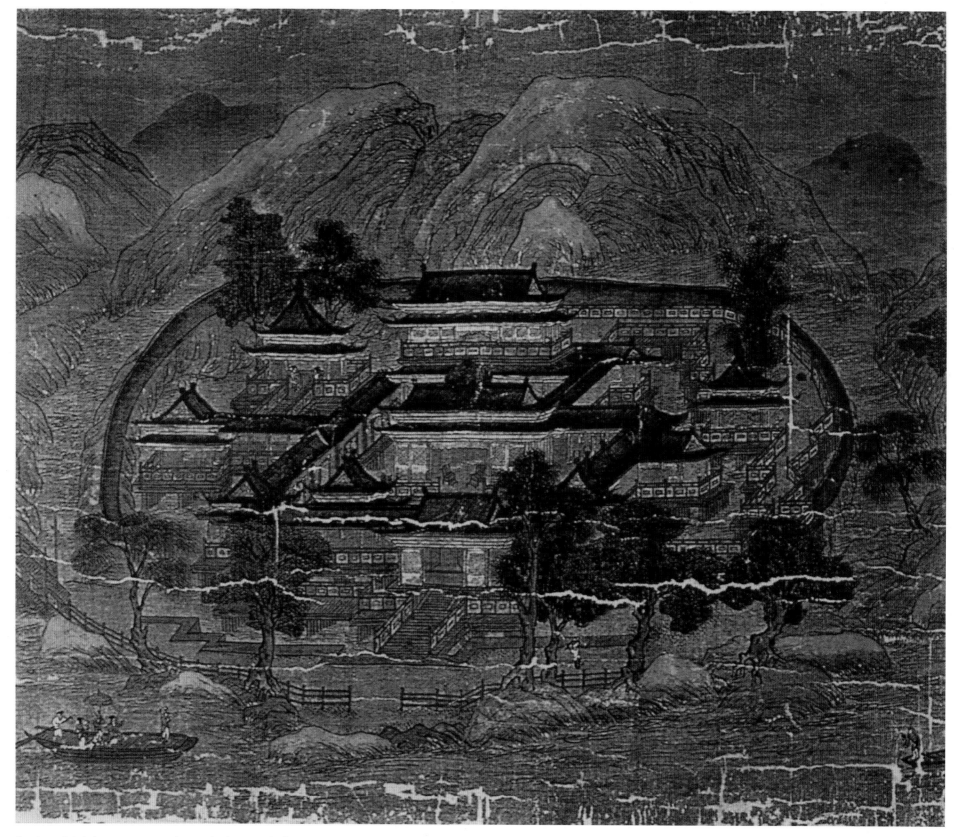

辋川图（局部）　王维　绢本　（日）圣福寺藏

王维（约701—761），唐代诗人、画家。字摩诘，祖籍山西。后官至尚书右丞，世称"王右丞"。晚年归隐蓝田辋川。

设色金碧各有轻重：轻者山用螺青，树石用合绿染，为人物不用粉衬。重者山用石青绿，并缀树石，为人物用粉衬。金碧则下笔时，其石便带皴法，当留白面，却以螺青合绿染之，后再加以石青绿，逐折染之，间有用石青绿皴者。树叶多夹笔则以合绿染，再以石青绿缀。金泥则当于石脚沙嘴霞彩用之。

——［元］饶自然《绘宗十二忌》

盖青绿之色本厚，而过用则皴淡全无；赭黛之色本轻，而滥设则墨光尽掩。粗浮不入，虽浓郁而中干；渲晕渐深，即轻匀而肉好。间色以免雷同，岂知一色中之变化？一色以分明晦，当知无色处之虚灵。宜浓而反淡，则神不全；宜淡而反浓，则韵不足。

——［清］笪重光《画筌》

凡设青绿，体要严重，气要轻清，得力全在渲晕。
——［清］王翚《清晖画跋》

青绿设色，至赵吴兴而一变，洗宋人刻画之迹，运以沉深，出之妍雅，秾纤得中，灵气洞目。所谓绚烂之极，仍归自然，真后学无言之师也。石谷王子十年静悟，始于用色秘妙处爽然心开，独契神会。观其渲染，直欲令古人歌笑出地，三百年来所未有也。此卷全宗赵法，盖赵已兼众家，拟议神明，不能舍赵而他之矣。

青绿重色，为秾厚易，为浅淡难。为浅淡易，而愈见秾厚为尤难。唯赵吴兴洗脱宋人刻画之迹，运以虚和，出之妍雅，秾纤得中，灵气惝恍。愈浅淡愈见秾厚，所谓绚烂之极，仍归自然，画法之一变也。石谷子研求廿余年，每从风雨晦明，万象出没之际，爽然神解，深入古人三昧，此百年来所未有也。

——［清］恽寿平《南田画跋》

青绿之色本厚，若过用之则掩墨光以损笔致。以至赭石合绿，种种水色，亦不宜浓，浓则呆板，反损精神。用色与用墨同，要自淡渐浓。一色之中更变一色，方得用色之妙。以色助墨光，以墨显色彩。要之墨中有色，色中有墨。能参墨色之微，则山水中之装饰无不备矣。

——［清］唐岱《绘事发微》

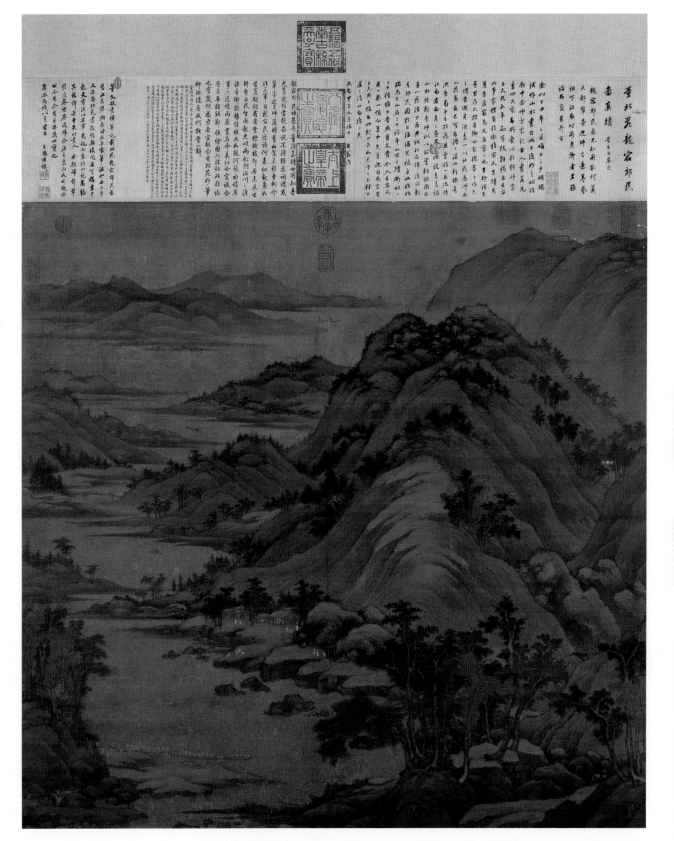

龙宿郊民图　董源　绢本　纵160厘米　横156厘米　台北故宫博物院藏

董源（？—约962），五代南唐画家，南派山水画开山鼻祖。字叔达，钟陵（今江西进贤）人，董源曾任南唐北苑副使，故又称"董北苑"。其山水初师荆浩，后以江南真山实景入画。其皴法状如麻皮，后人称之为"披麻皴"。

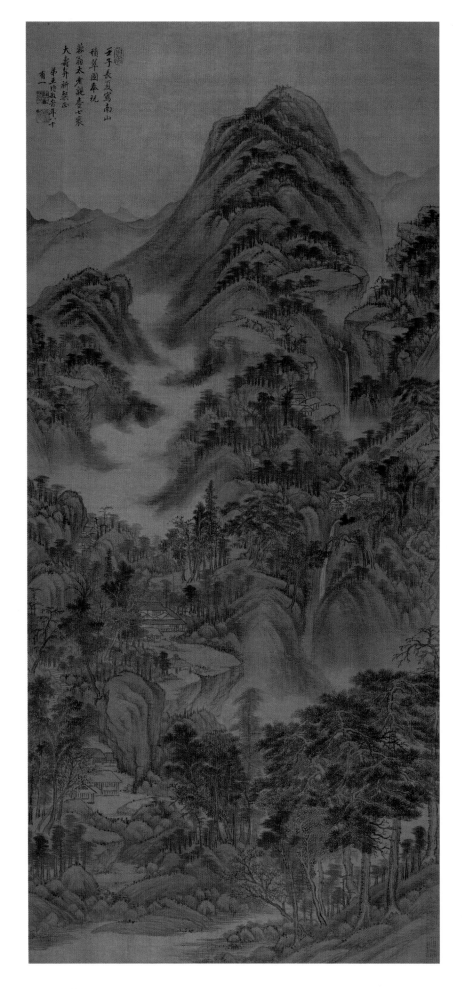

青绿法与浅色有别，而意实同，要秀润而兼逸气。盖淡妆浓抹间，全在心得浑化，无定法可拘。若火气眩目则入恶道矣。

——［清］王昱《东庄论画》

青绿山水异乎浅色。落墨务须骨气爽朗，骨气既净，施之青绿，山容岚气霭如也。宋人青绿多重设，元明人皆用标青头绿，此亦唐法耳。

——［清］方薰《山静居画论》

又当分作十分看，用重青绿者三四分是墨，六七分是色，淡青绿者六七分墨，二三分是色。

但用青绿者，虽极重能勿没其墨骨为得。设色时须时时远望，层层加上，务使重处不嫌浓黑，淡处须要微茫，草木丛杂之致，与烟云缥缈之观，相与映发，能令观者色舞矣。

——［清］沈宗骞《芥舟学画编》

如春山着色宜先将赭色轻轻染石面，次将极细石绿青碌微微加于赭色之上，切不可重。盖石绿翠色，轻则雅，重则俗，用之须在有无之间，望如草色遥铺方好。春树不可画墨叶，须作条枝，似有摇曳之状。再将浅色草绿汁加于枝梢，以成新绿。其桥边篱侧，或参以小树，用胭脂和粉点缀枝头，以成桃杏，望之新红嫩绿，映满溪山，非春而何？至夏山着色宜先将赭色轻重相间，遍染石面，次用石绿青碌，加于山顶山坡，望如草木畅茂。用色比染春少重，但不可过重以惹俗恶。其林木柯干，皆不得作枯枝，墨叶夹叶随意成之。叶上用深色草绿汁染之以著浓阴，夹叶或用石绿亦可，望之郁郁蒸蒸，一碧无穷，非夏而何？若秋山着色，其山之峰头坡脚，亦宜先用赭色染之。但染时须审山之向背以分阴阳。向处宜轻，背处宜重，而又不宜过重。盖秋容缟素，用色宜淡不宜重。于山头峰顶突兀处，则用花青淡汁覆之以润赭色，使不枯涩。秋树不可作蔚林，或用墨叶亦不过加之于树之丫叉。枝梢上用深沉草绿汁染之，使有衰残之意。若夹叶用藤黄胭脂调和染之，即成黄叶。用漂过极细朱砂标染之，即成红叶。总之用色

南山积翠图　王时敏　绢本　纵147.1厘米　横66.4厘米　辽宁省博物馆藏

王时敏（1592—1680），明末清初书画家，字逊之，号烟客、西庐老人，太仓（今属江苏）人。以黄公望、倪瓒为宗。其作品受当时复古画风影响较深，偏重摹古，亦工诗文，善书。后人把他与王鉴、王翚、王原祁合称"清初四王"，加吴历、恽寿平，亦称"清初六家"。

不可太重。诸处染毕，望之山黄树紫，水白江空，非秋而何？独冬山着色与春夏秋山不同。盖春夏秋山皆有像有气，冬山则天气上升，地气下降，闭塞不通，有像而无气。且万物收藏，虽有色而无所施，是以着色不同，染法须将赭色七分，黑青三分调和以染峰峦石面，但不可遍体俱染，其山岩突兀处，须留白色以带霜雪之姿。然白色只宜微露，若太露则成雪景矣。染冬树法，宜赭色墨青平兑用之，使树本枝干黛色而无生意，然其树之丫叉生枝稍处，岂无将脱未脱之残黄剩叶？即或用色染之，亦不过略施意耳，不可著相。著相即无全叶，无是理也。染毕望之，荒山冷落，曲径萧条，野艇无人，柴门寂闭，草瑟瑟，石峻峻，非冬而何？

即绢上着色亦要得法，须审色之轻重，不可一例涂抹。如染山头，须上重而下轻，以留虚白，以便烟云出没。如染坡陀石脚，须下重而上轻灵，顶凸明显，以分阴阳，此绢上之著色也。若纸上着色，必先将林木屋宇人物舟艇之属，一一著色完毕，然后再著山色。著山色时，须用排笔蘸清水将画幅通身润湿，徐徐染之，墨须一笔轻一笔重，用石绿亦可。

<div align="right">——［清］布颜图《画学心法问答》</div>

设大青绿，落墨时皴法须简，留青绿地位，若淡赭则繁简皆宜。

青绿山水之远山宜淡墨，赭色之远山宜青。

世俗论画，皆以设色为易事，岂知渲染之难，如兼金入炉，重加锻炼，火候稍差，前功尽弃。

<div align="right">——［清］钱杜《松壶画忆》</div>

设色多法，各视其宜。有设色于阴而虚其阳者，有阳设色而阴止用墨者，有阴阳纯用赭而青绿点苔者，有阴阳纯用青绿而以墨渍染者，有阳用赭而阴用墨青，有阳用青而阴用赭墨者，有仅用赭于小石及坡侧者，有仅用赭为钩皴者，有仅用赭于人面树身者，有仅用青或仅用绿于苔点树叶者，有仅用青绿为渍染者。盖即三色亦有时而偏遗，但取其厚不在其备也。

<div align="right">——［清］汤贻汾《画筌析览》</div>

凡画大青绿，用于生纸最难，每见旧画，其青绿化如油痕，殊失画意。皆因石青石绿，粗则艳，幼则淡，人多喜其艳而忘其粗。况阳处石绿，阴处草绿，其草绿原是靛入藤黄相和成色，藤黄味酸，石绿质铜，铜见酸则腻，石相则易脱，久而绿脱，徒留腻痕。故生纸作大青绿，必须研极细幼，方无此弊。

<div align="right">——［清］郑绩《梦幻居画学简明》</div>

使用重彩颜料，技术较烦。效果上要达到明净而不薄，润厚而不脏。只着一层，即有薄的感觉。要逐层渐加，加一次，厚一层，一次二次加到满意，但多加，要防脏腻。着石青最好先打花青底子，着石绿最好先打一层汁绿底子，亦可根据画面需要，打赭石底子。

青绿山水，墨稿皴擦不宜多，或干脆勾一个轮廓就行。着好青绿后，石青地上用花青加点加皴；石绿地上用汁绿加点加皴。轮廓上有时可勾以赭石、花青、汁绿等线条增加厚重感觉。勾金粉，更有辉煌的感觉。

青绿点苔，用较浓的花青或汁绿，还有一种先以浓墨点，再就墨点上用石青或石绿一罩，俗名"嵌宝点"，用于树石或山头，有晶莹感觉，最为醒目。

<div align="right">——钱松嵒《砚边点滴》</div>

青绿山水，就要打好勾勒底子，不用皴擦，山石用石绿的，那赭石打底，加石绿两三次，要薄一点才好，太浓就钝滞了。若用石青，就在赭石上面填石绿一次，再加两三遍石青就可以了。不可用花青汁绿打地，因为这两种都不明透。

金碧山水，那就在青绿完成后，用花青就山石轮廓勾勒，然后用泥金逐勾一次，石脚亦可用泥金衬它。

青绿或金碧山水，水、天都宜着色，水更宜有波纹。古人画水有好多种，那里面是以网巾、鱼鳞两种为适合。古人说："远水无波。"是说远了看不清楚的意思，所以勾勒水纹，越远越淡，淡到了无为妙。画水在岸边留一道白线，看起来就特别精神。

画要有气韵，一落板滞，就不入鉴赏。此中要点，不仅要把画面的宾主虚实、前后远近弄清楚，而且要在用笔、用色、用水上灵活生动。

<div align="right">——张大千《谈画工笔山水》</div>

我的经验，在画墨骨时，必须有意留出一些空白之处，以备上石青石绿，未上之前，先用赭石或汁绿等作衬色，于此上面，通体上石绿，不宜一次上足，必须分几次罩上，这样才能取得清而厚的效果。画青绿山水一定要做到清而厚，如果清而单薄，或厚而腻浊，都未达到理想的效果。设色大体完成，最后用墨或汁绿之间，镶嵌几块墨色山头或石块；或则只在山石上设青绿，而丛树墨画不设色，仅用赭石或墨青染树干；或则仅在一幅画重点之处，设青绿，余部纯属浅绛设色，或则大片丛树，秋来丹翠灿然，其树叶设以朱砂、胭脂、赭黄、石青、石绿等，而山石墨画不设色，甚至留白也不用水墨渲染。总之法无定法，是在善变。

<div align="right">——陆俨少《山水画刍议》</div>

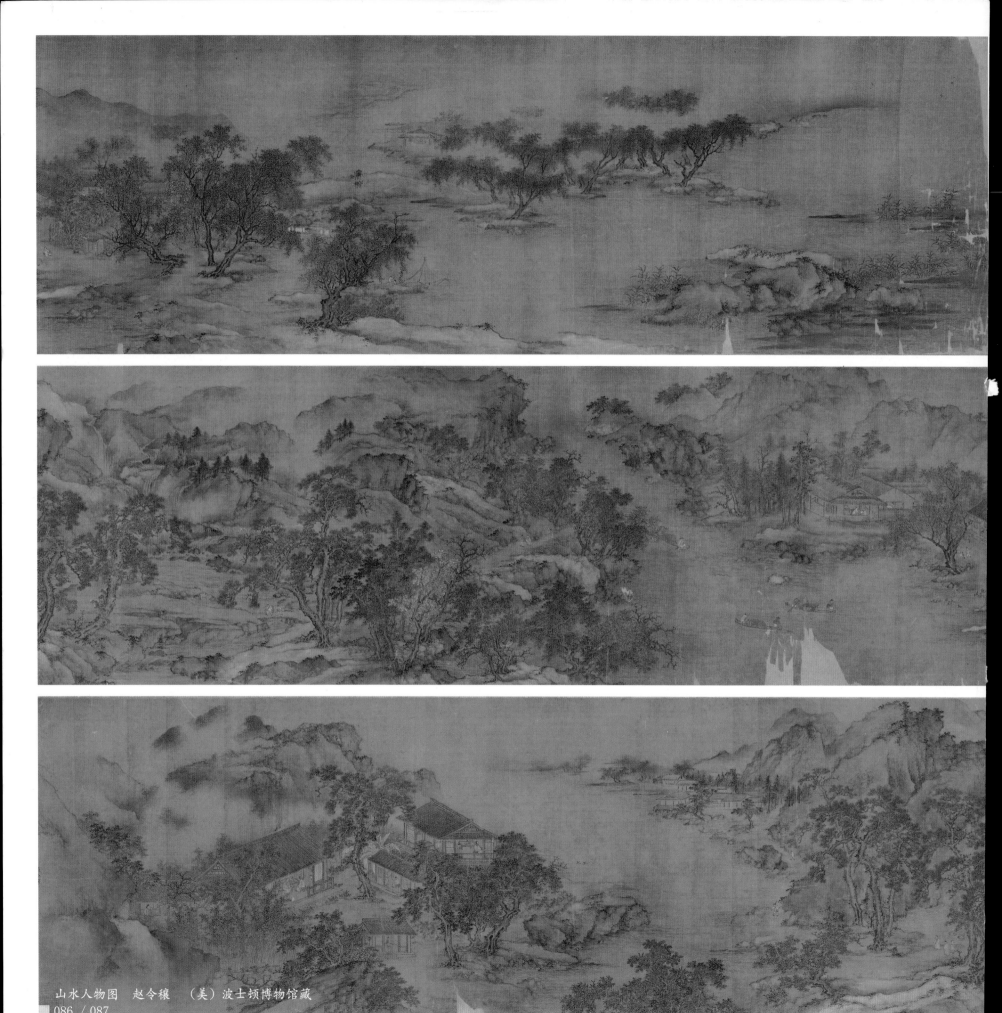

山水人物图　赵令穰　（美）波士顿博物馆藏

教学课稿

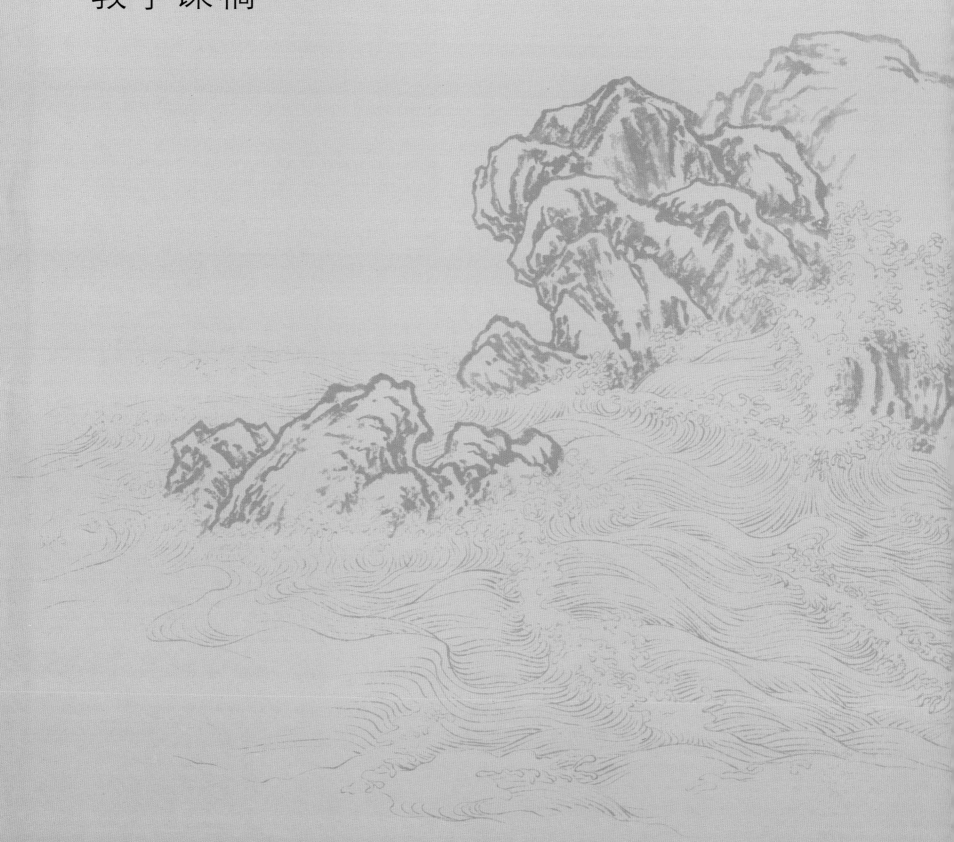

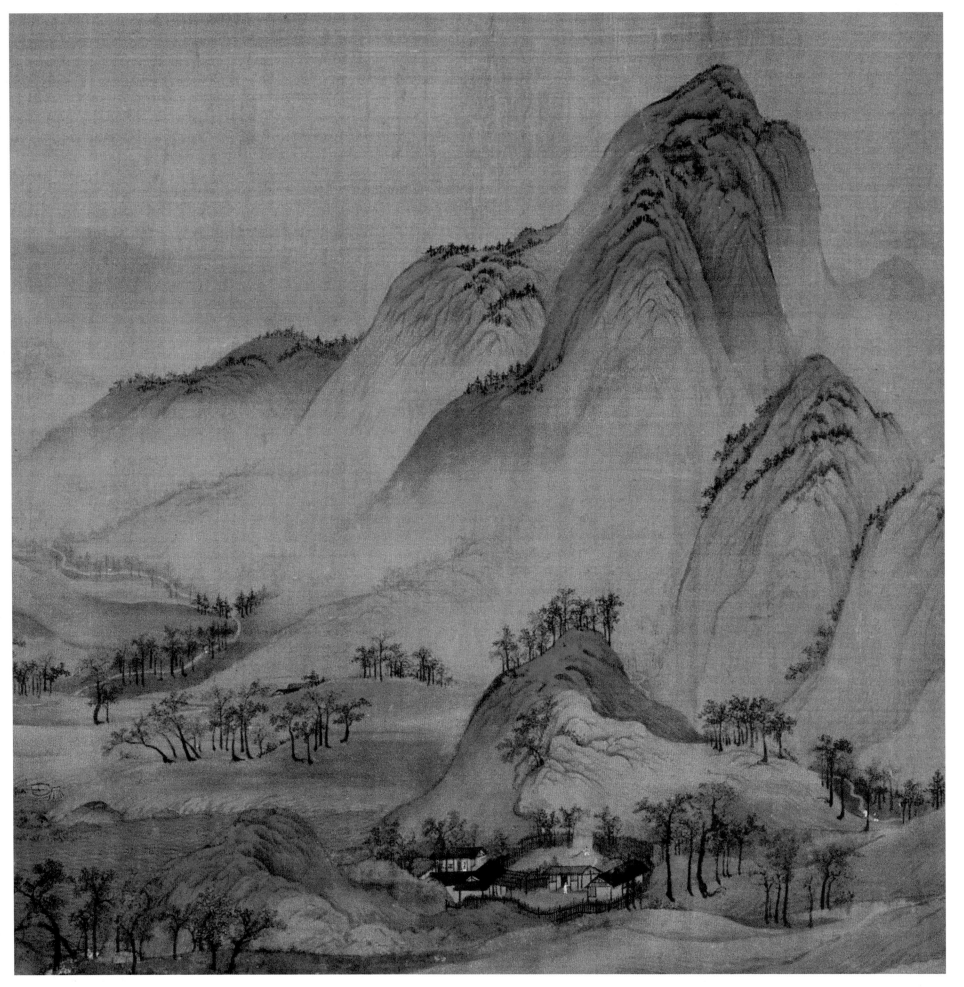

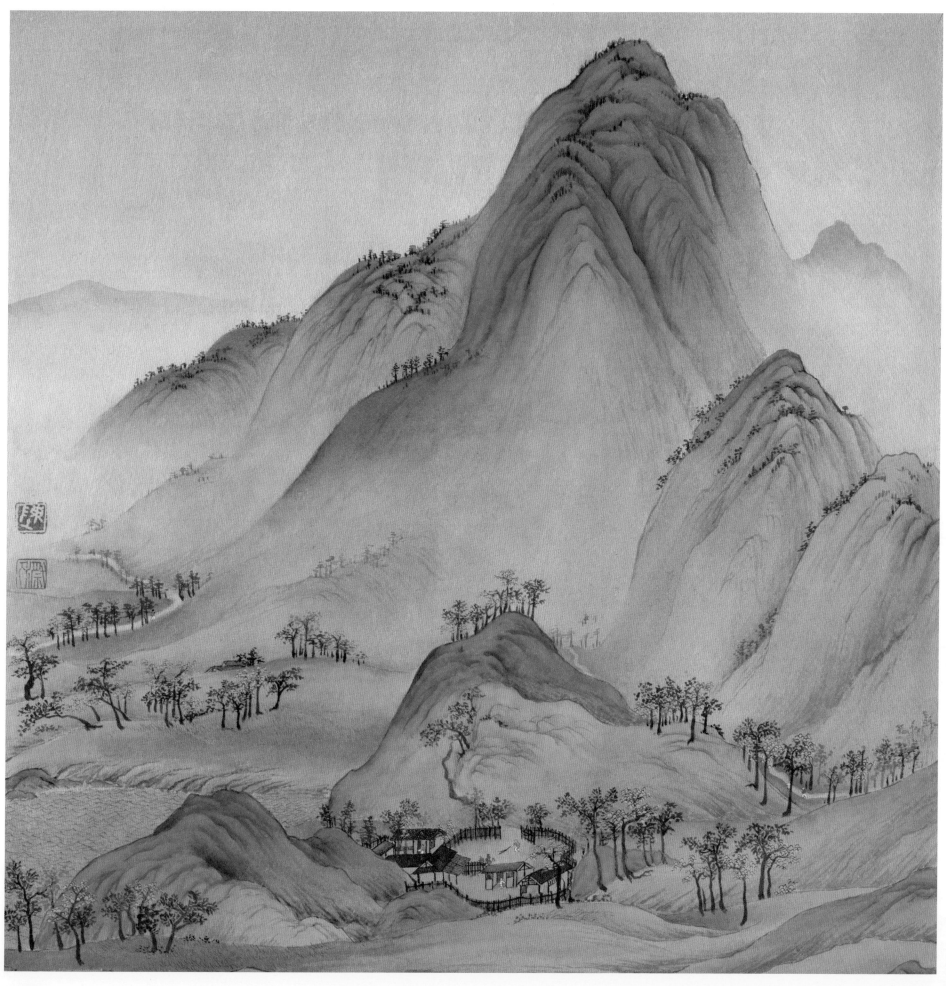

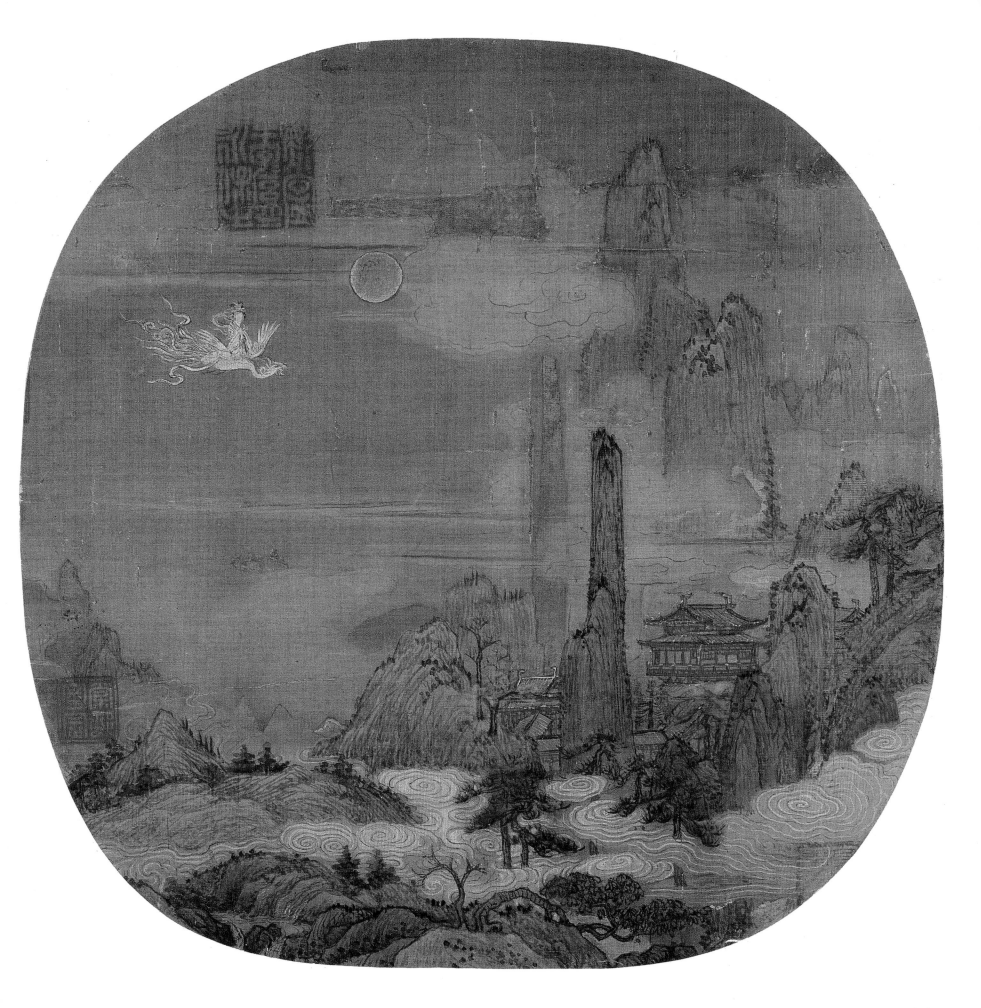

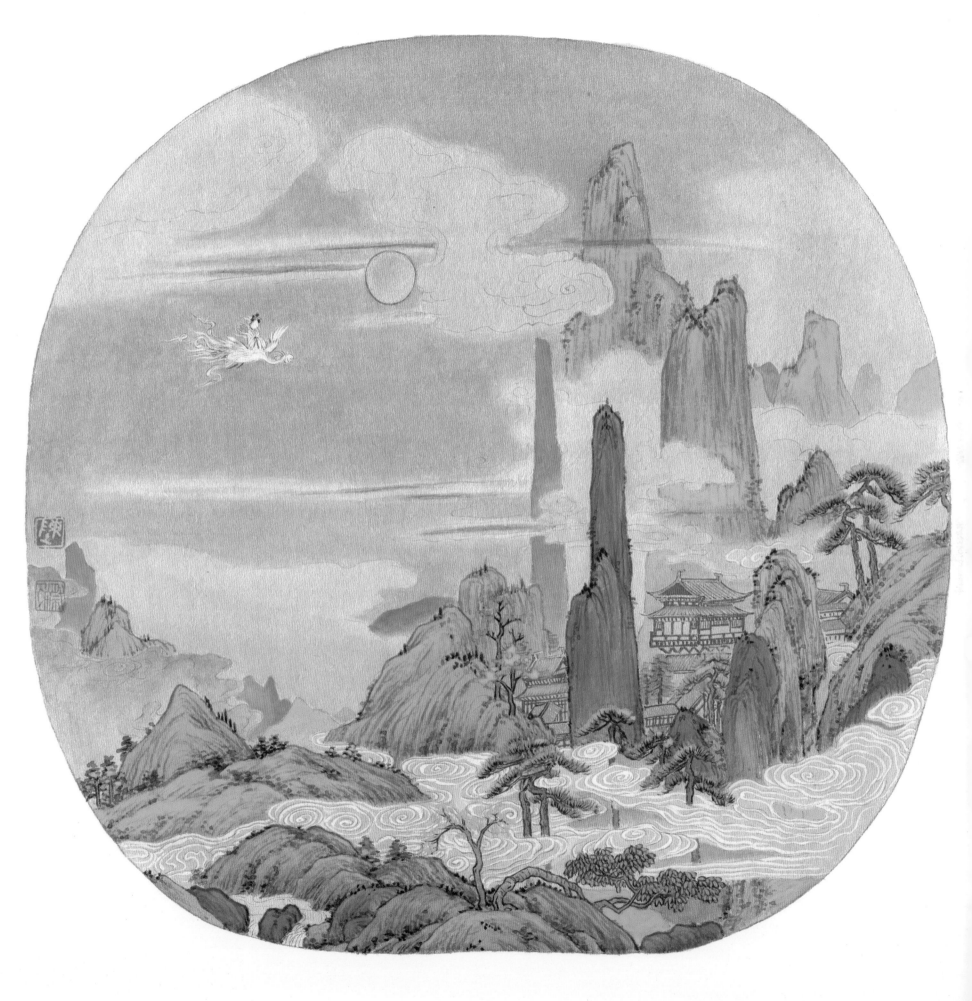

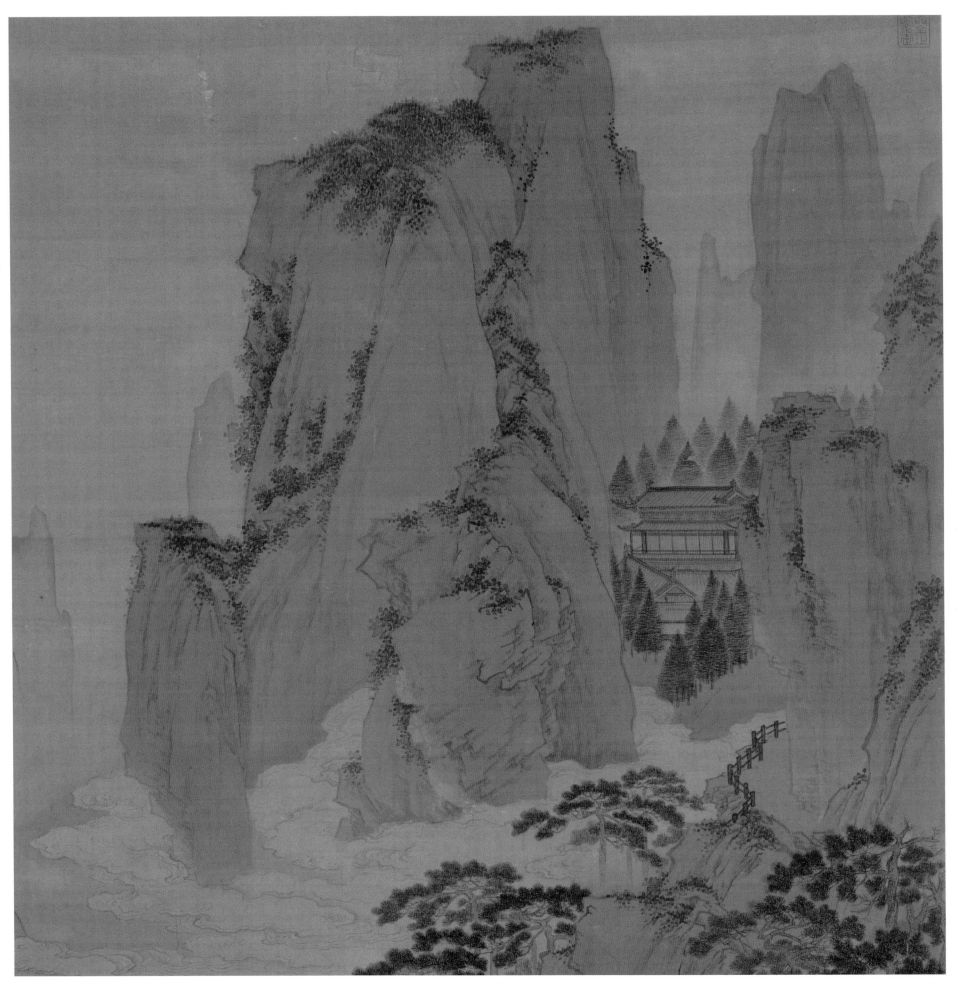

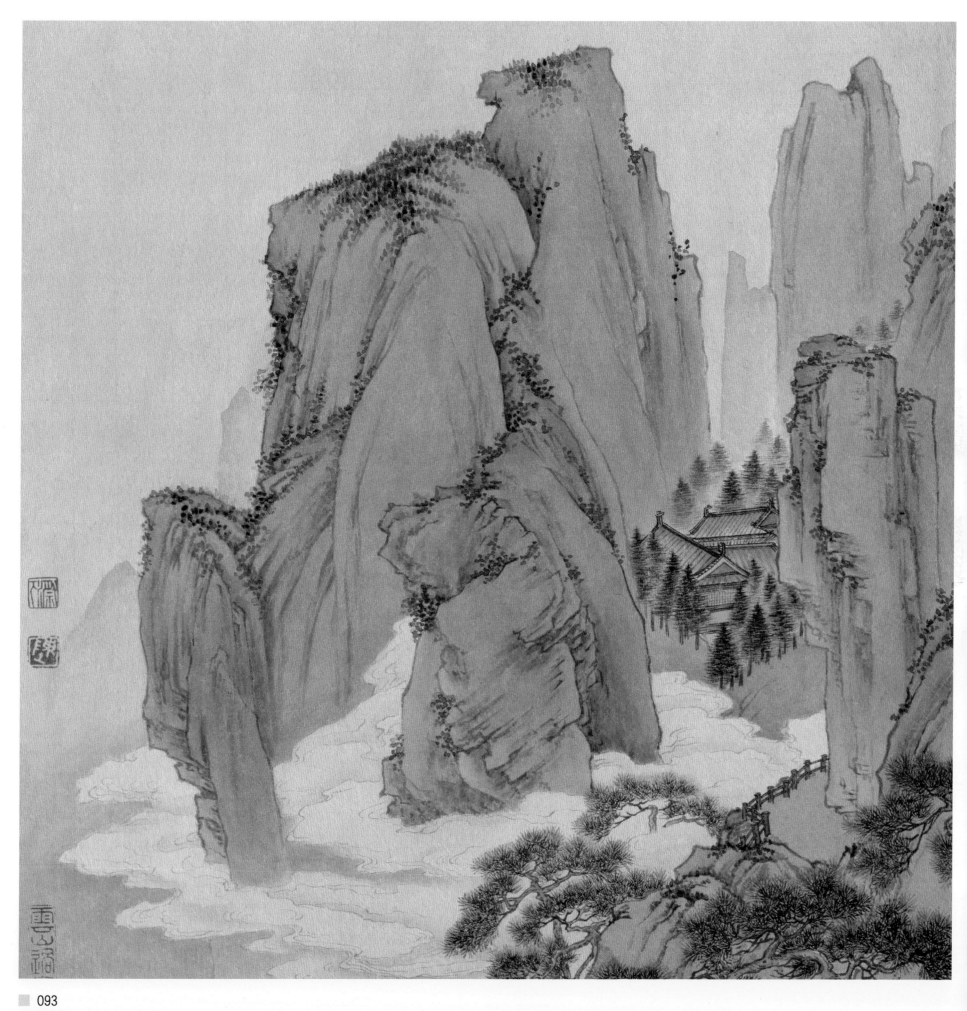

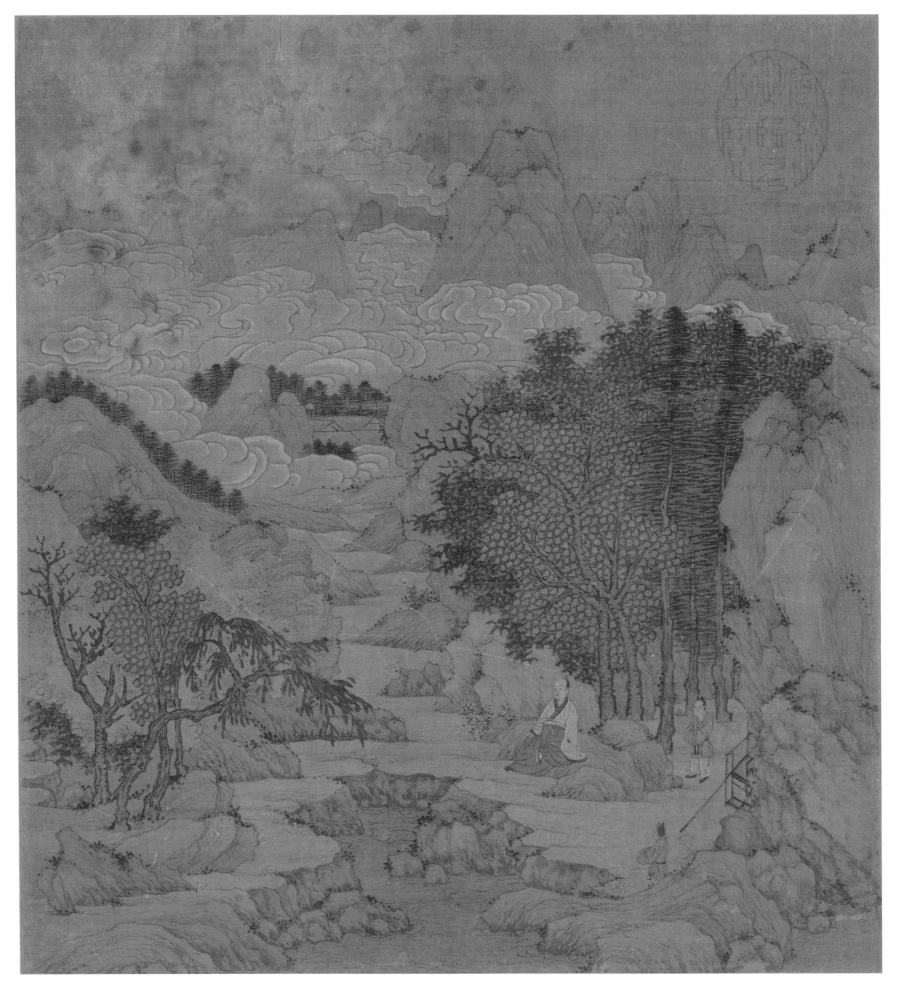

094

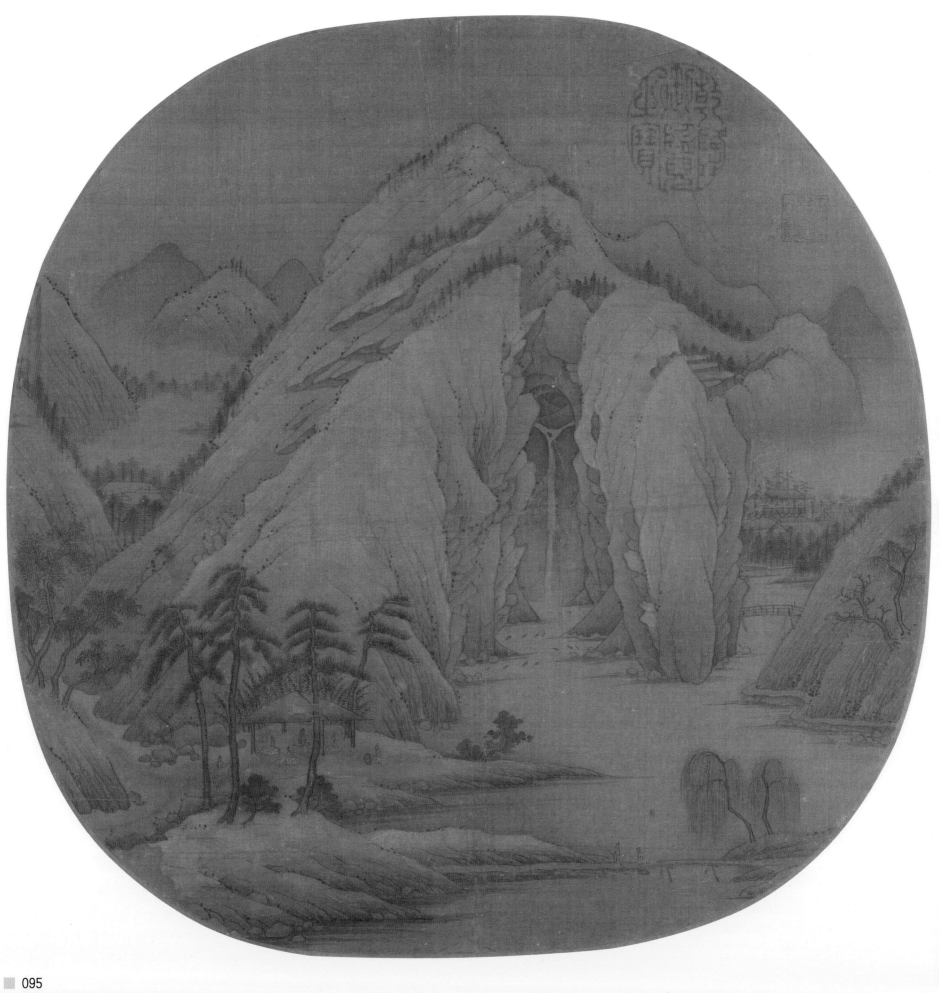

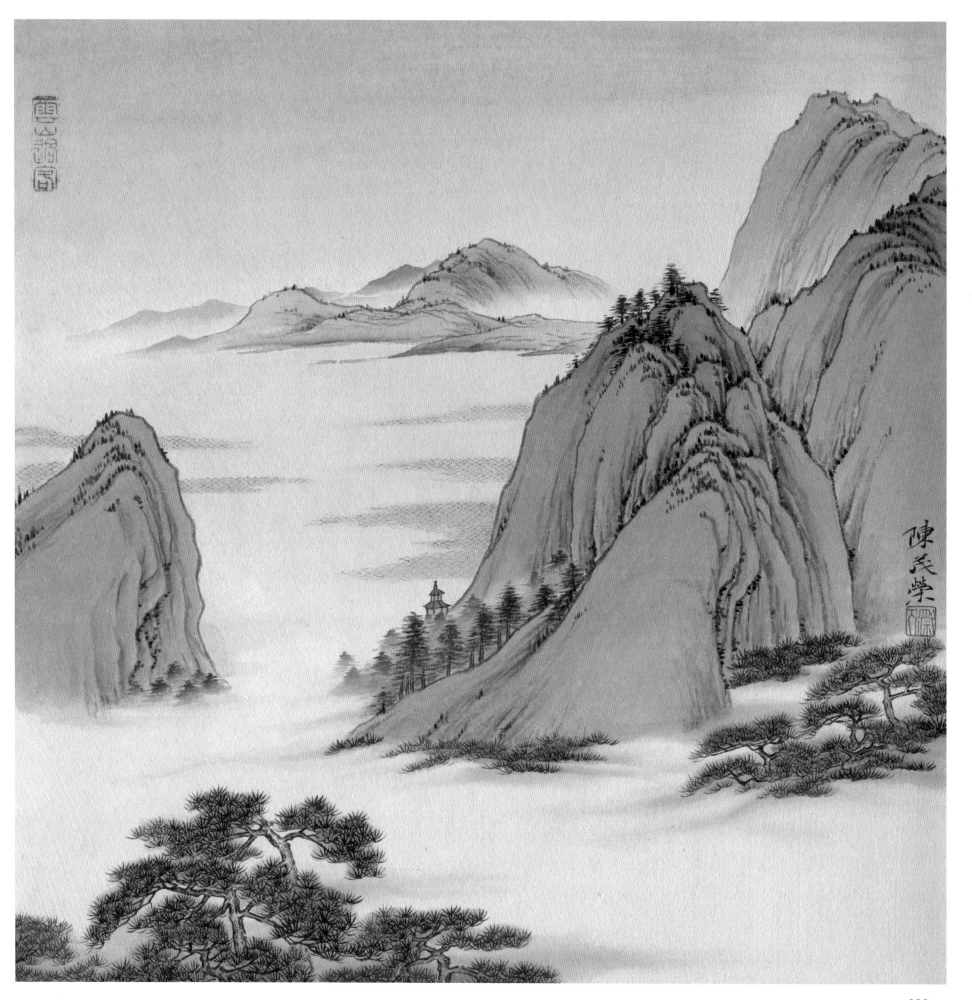

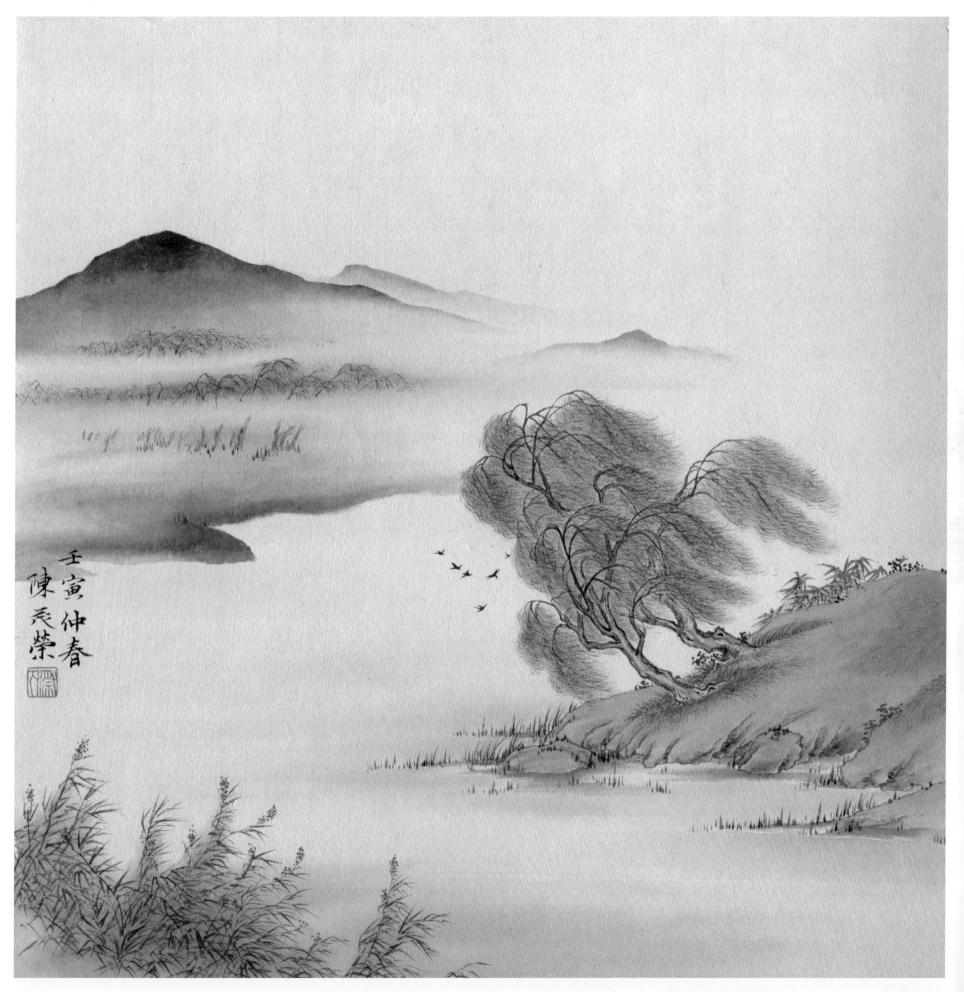

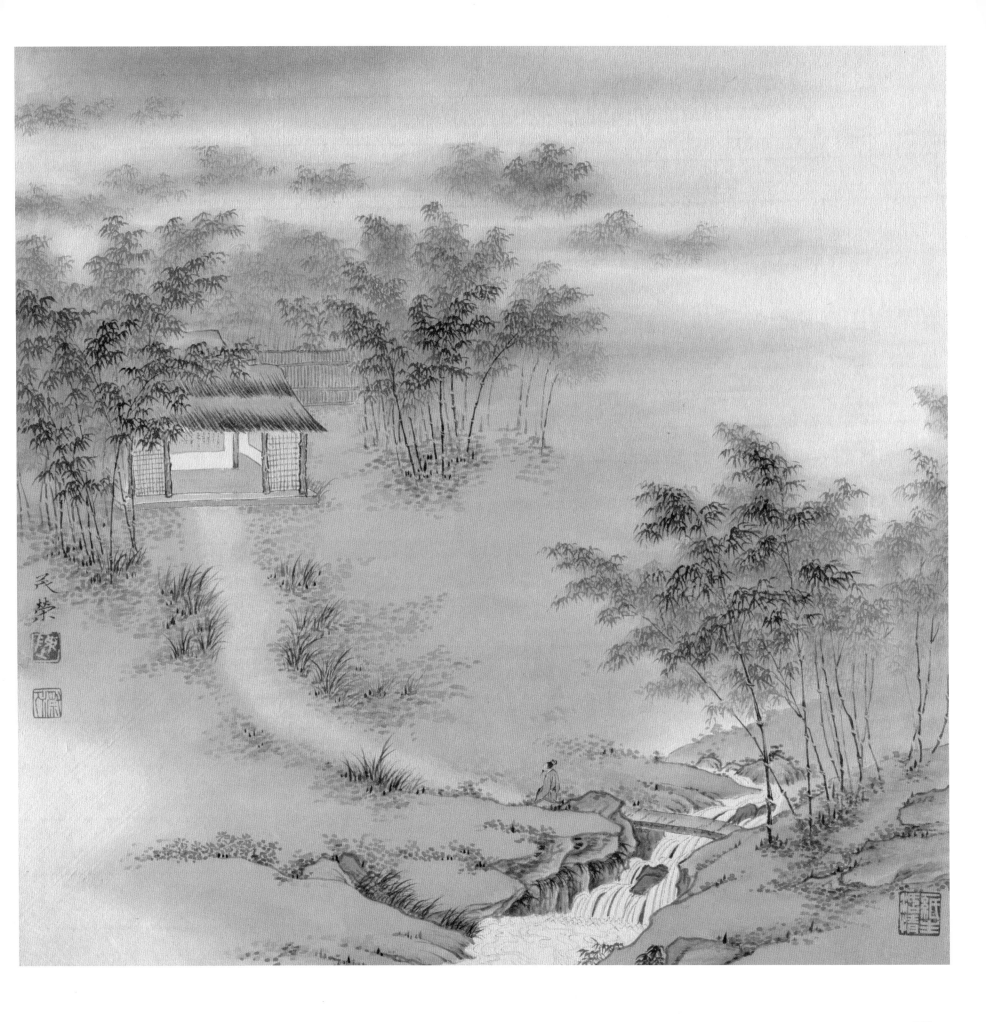

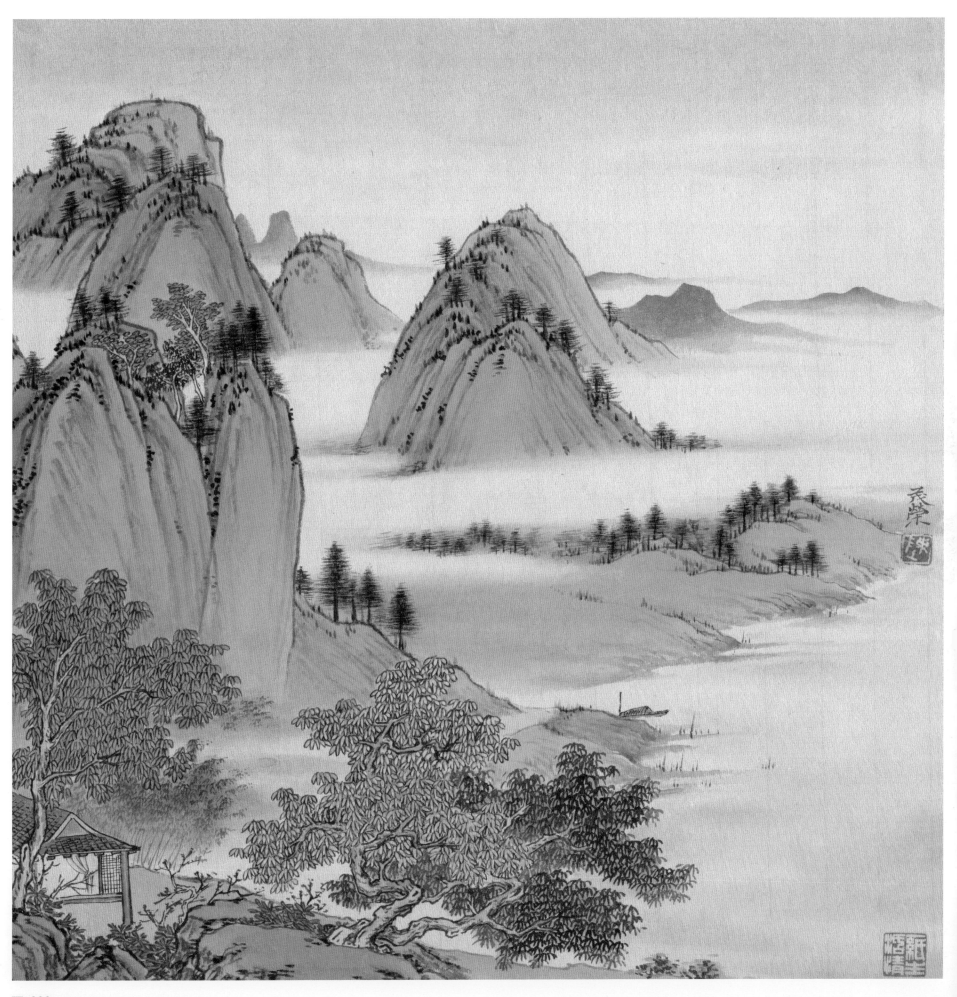

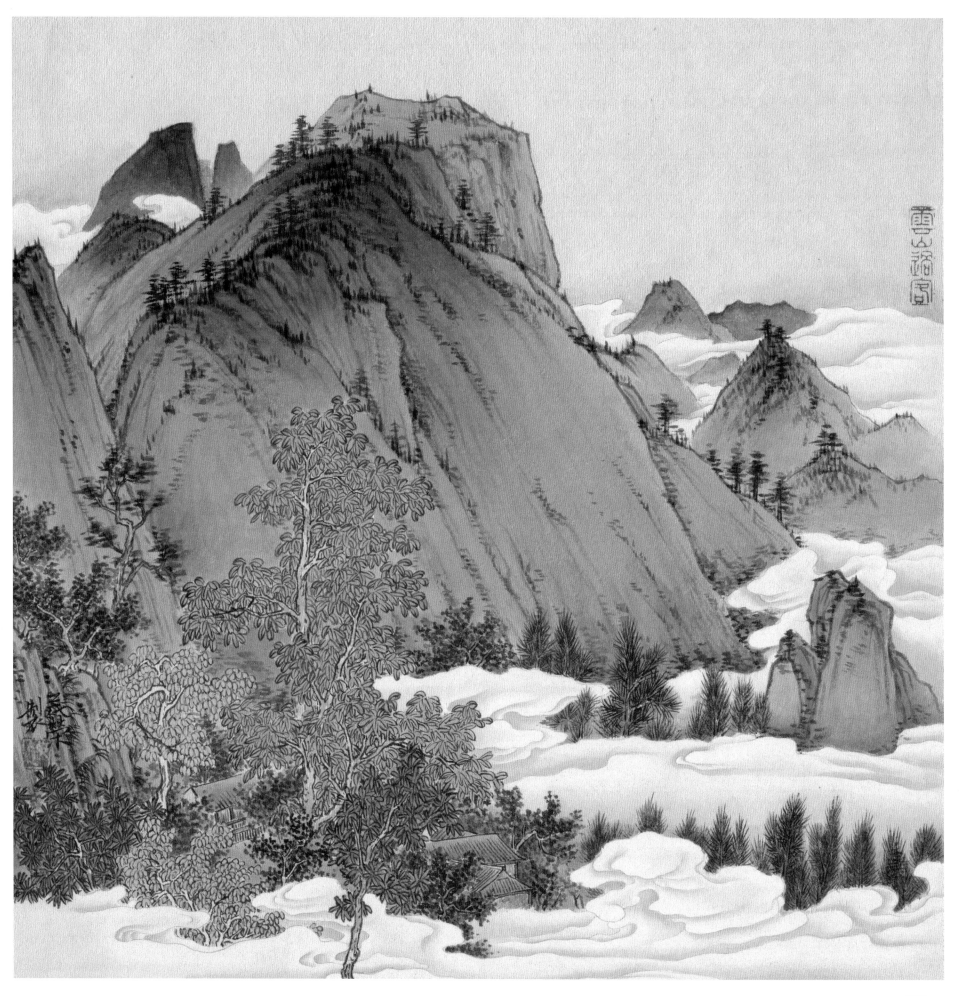

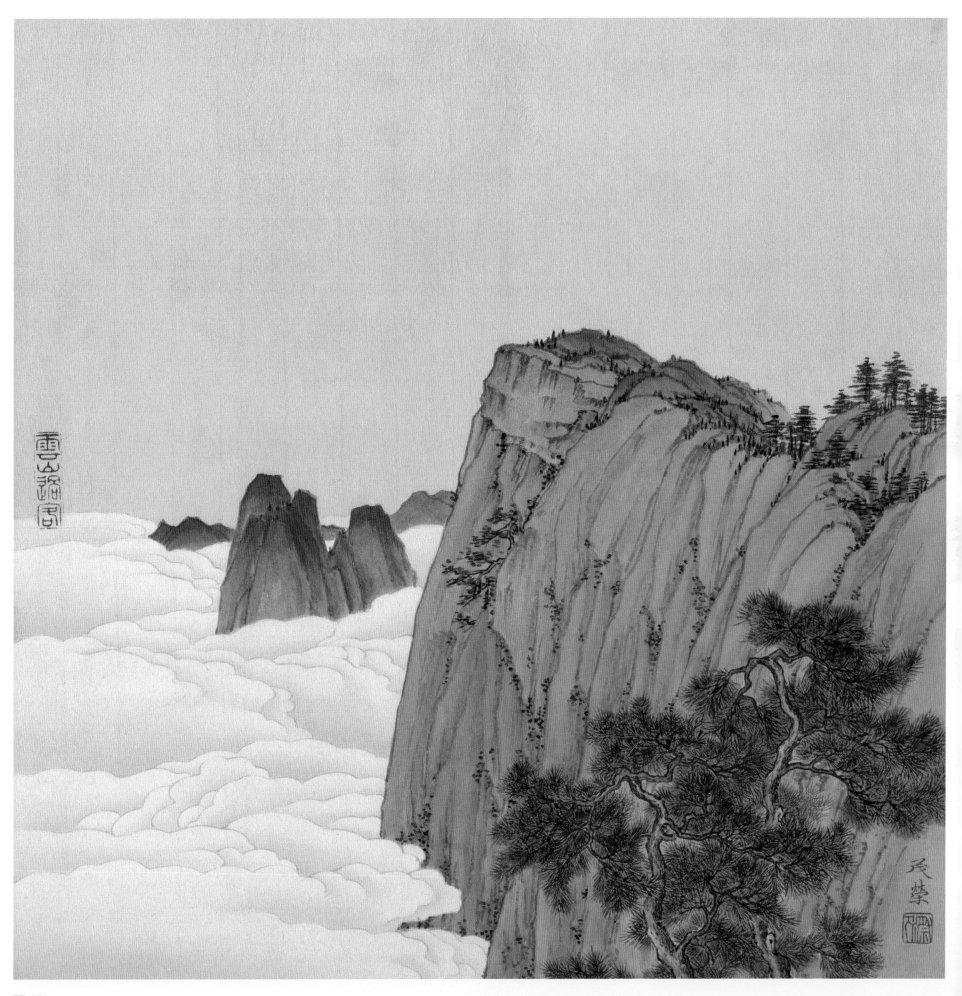

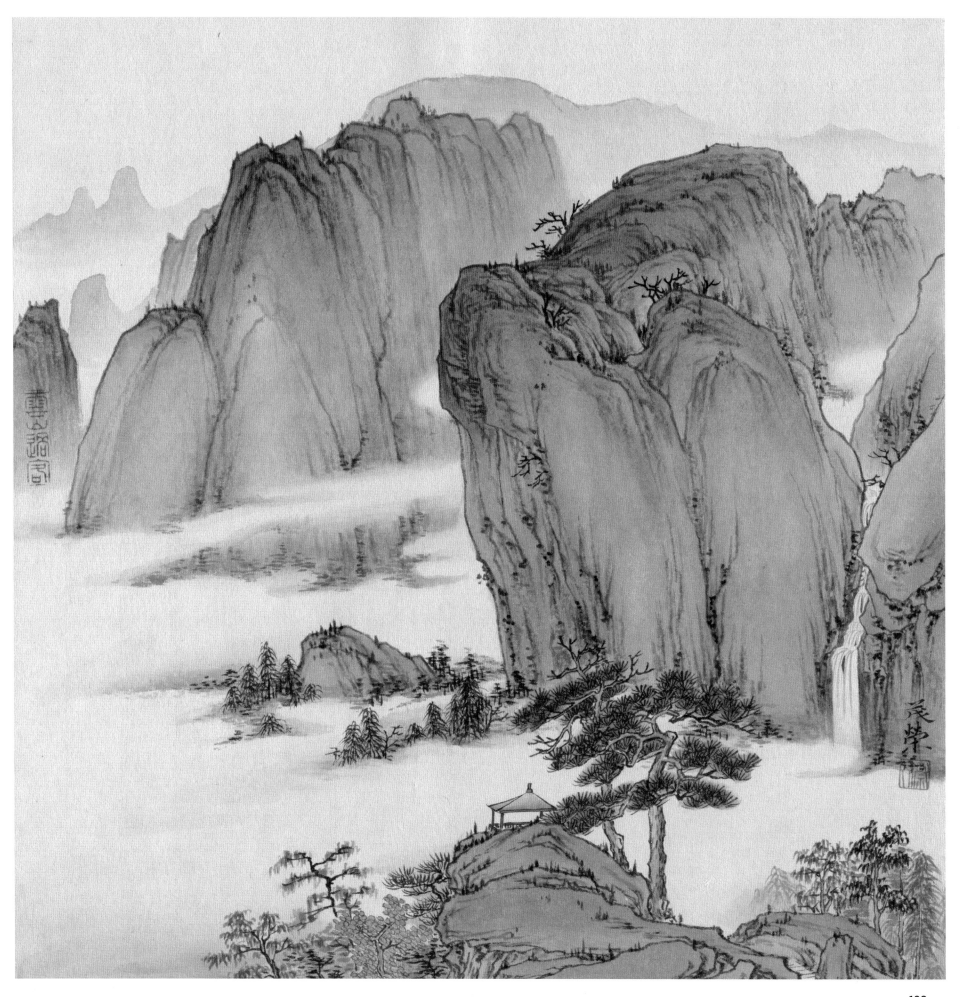

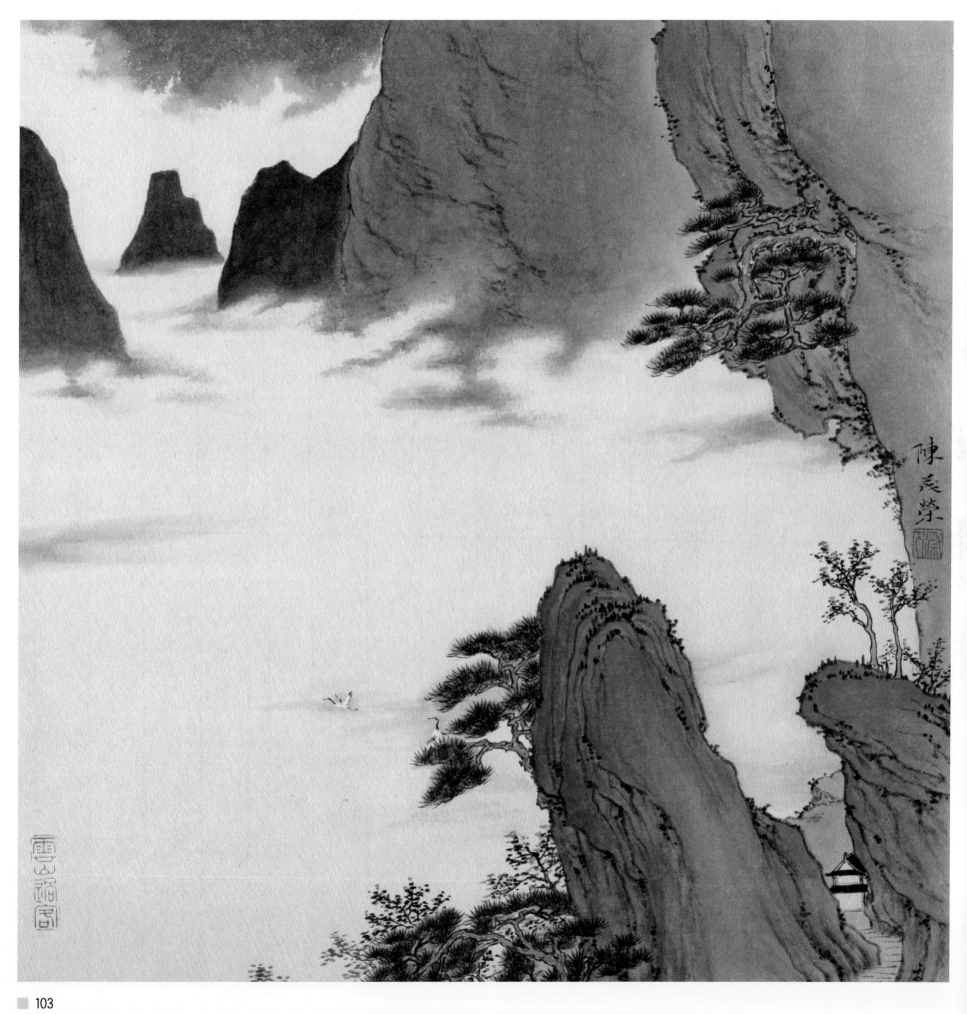

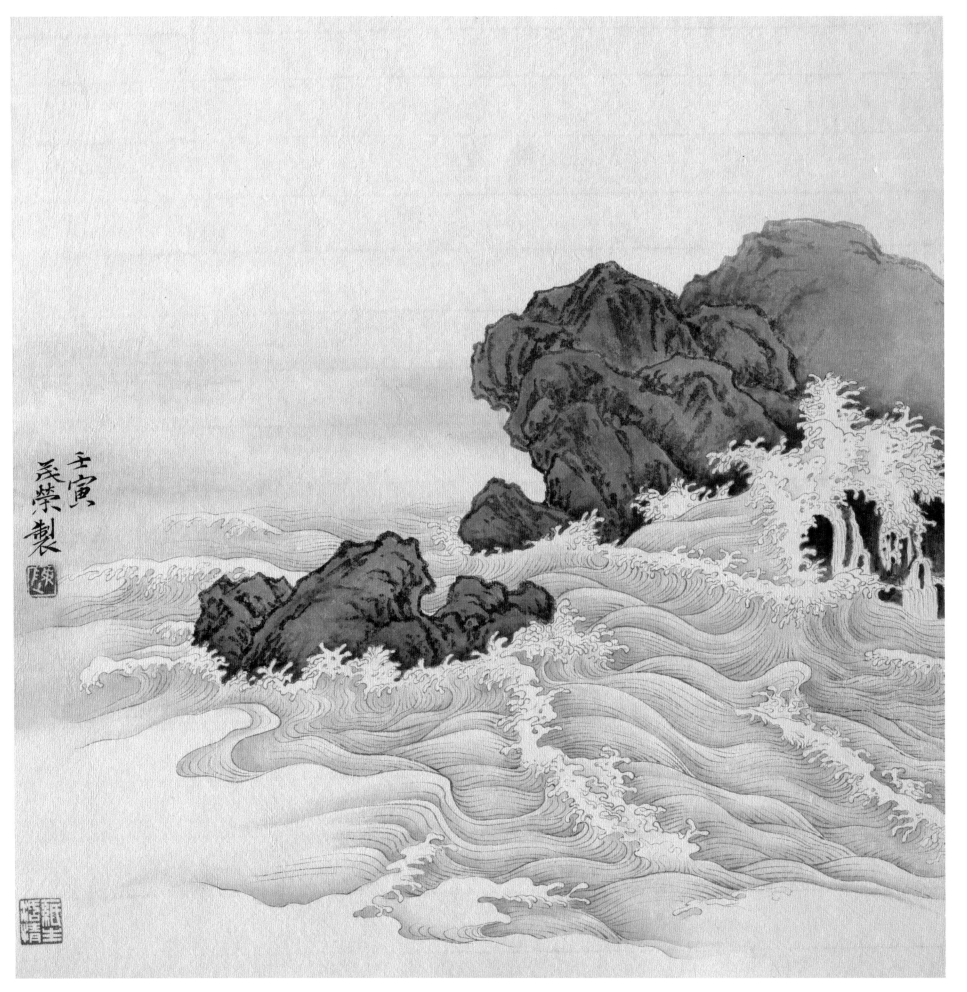

壬寅
茂榮製

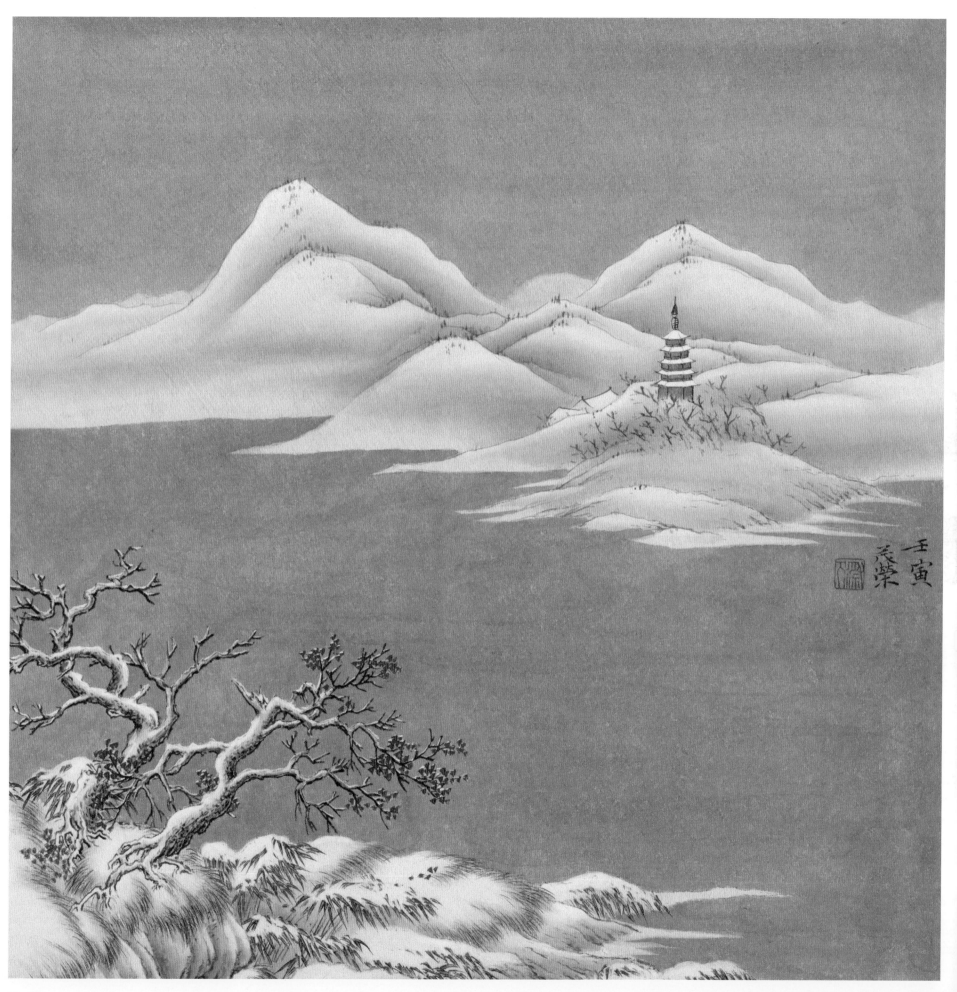

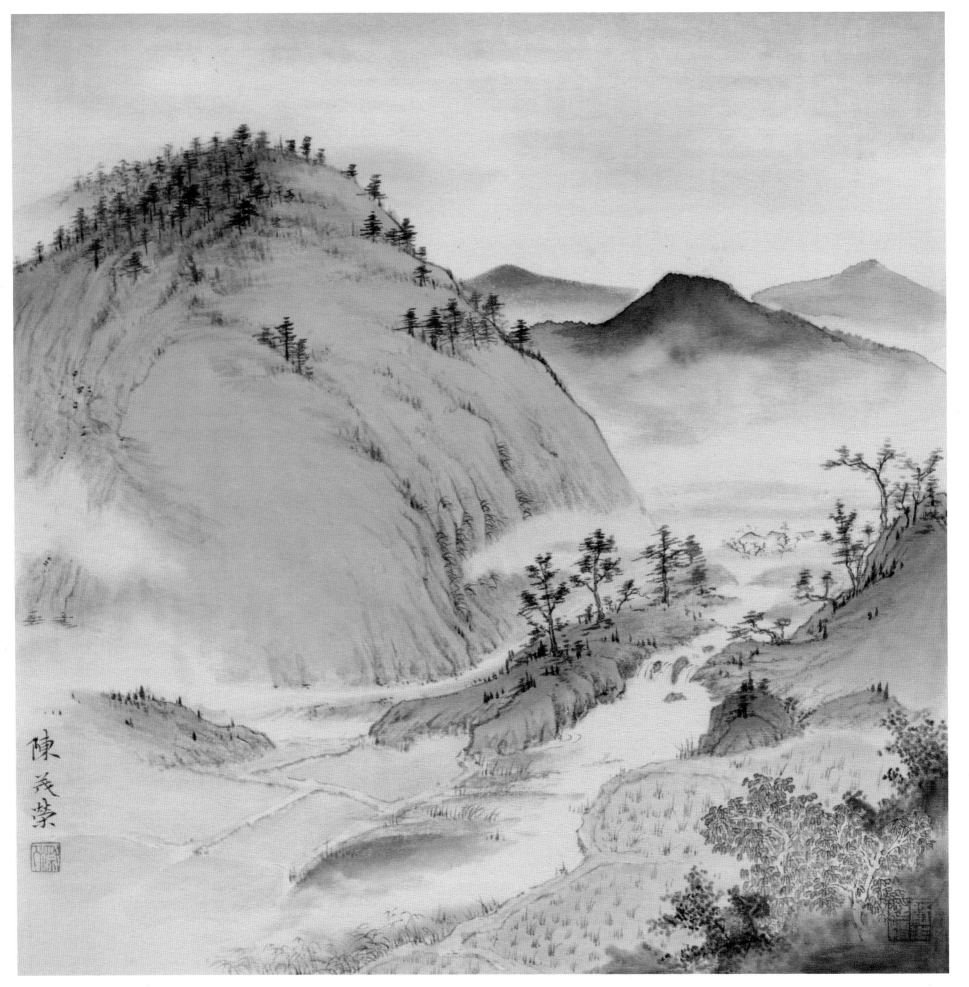

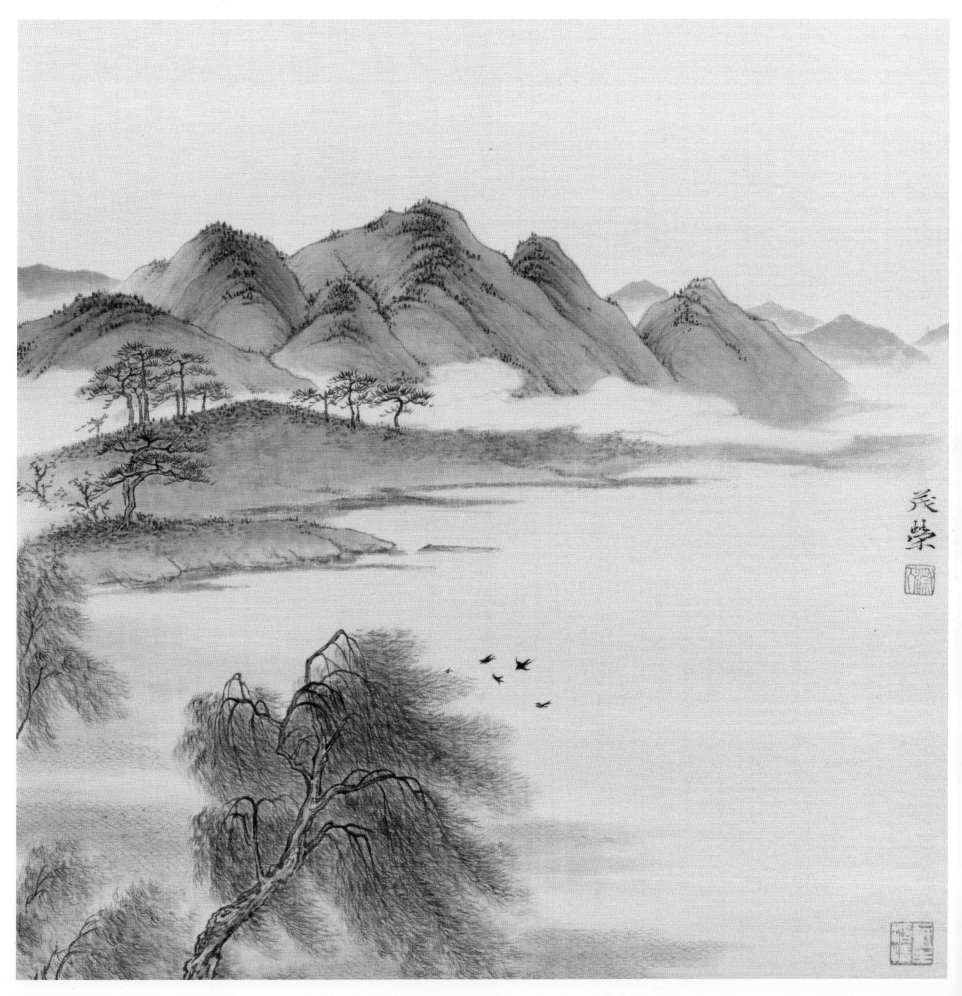

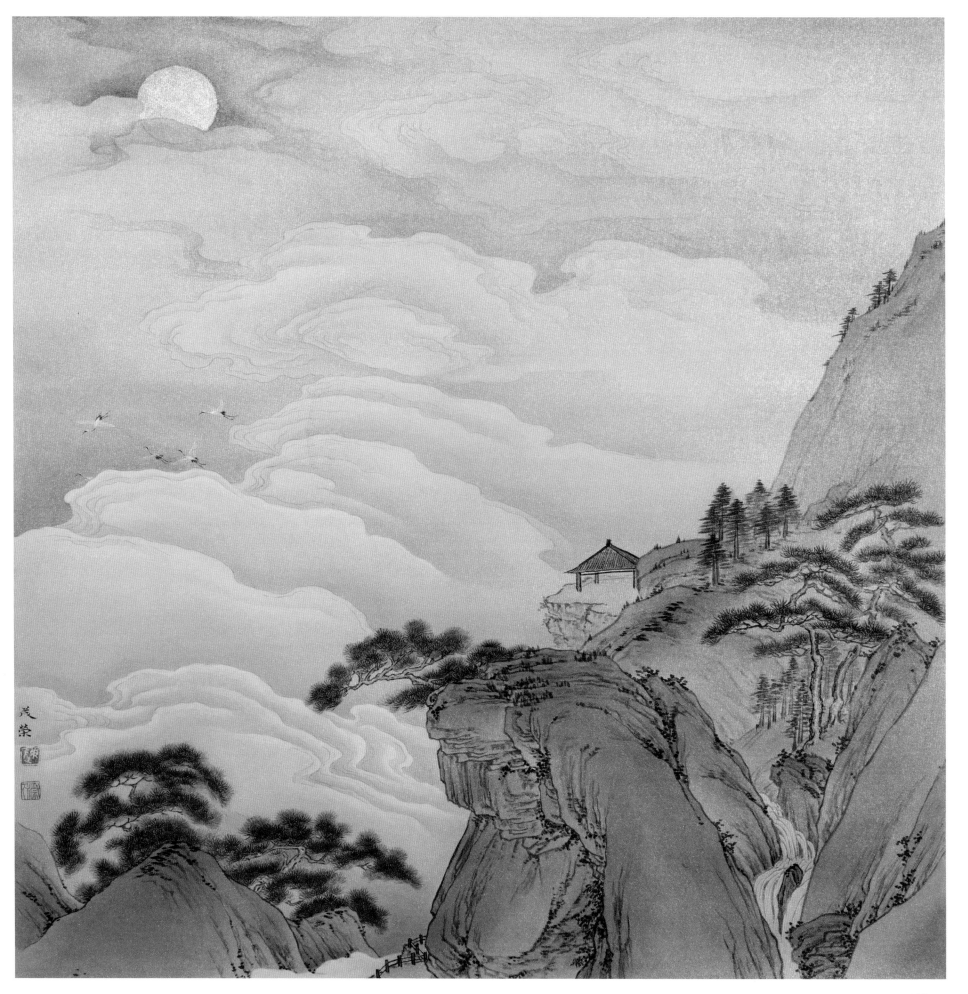

108

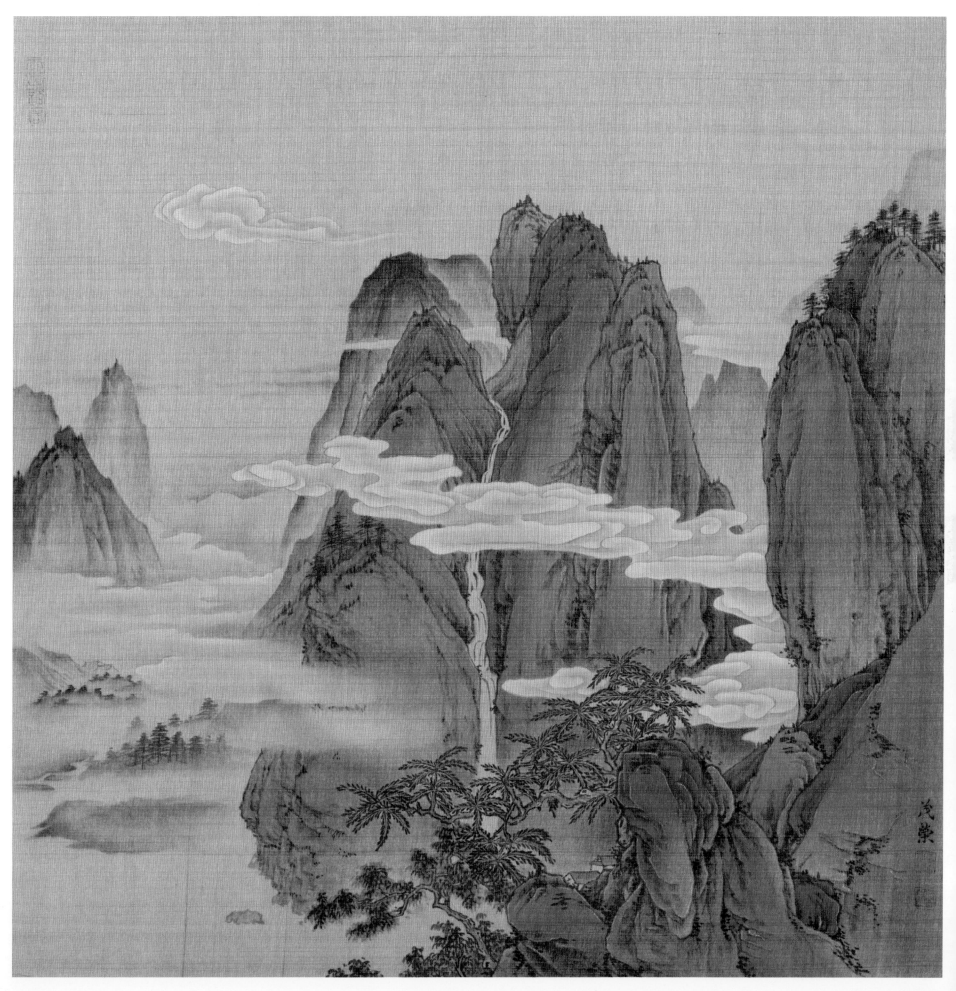

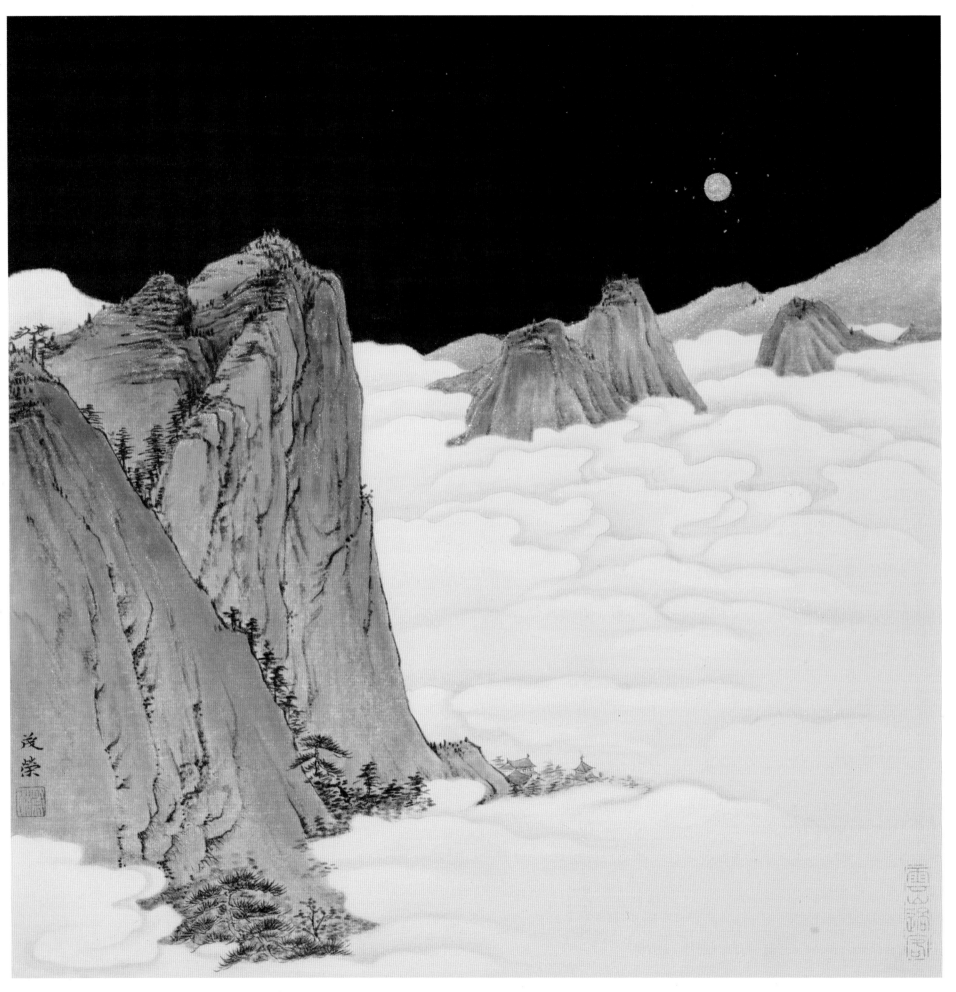

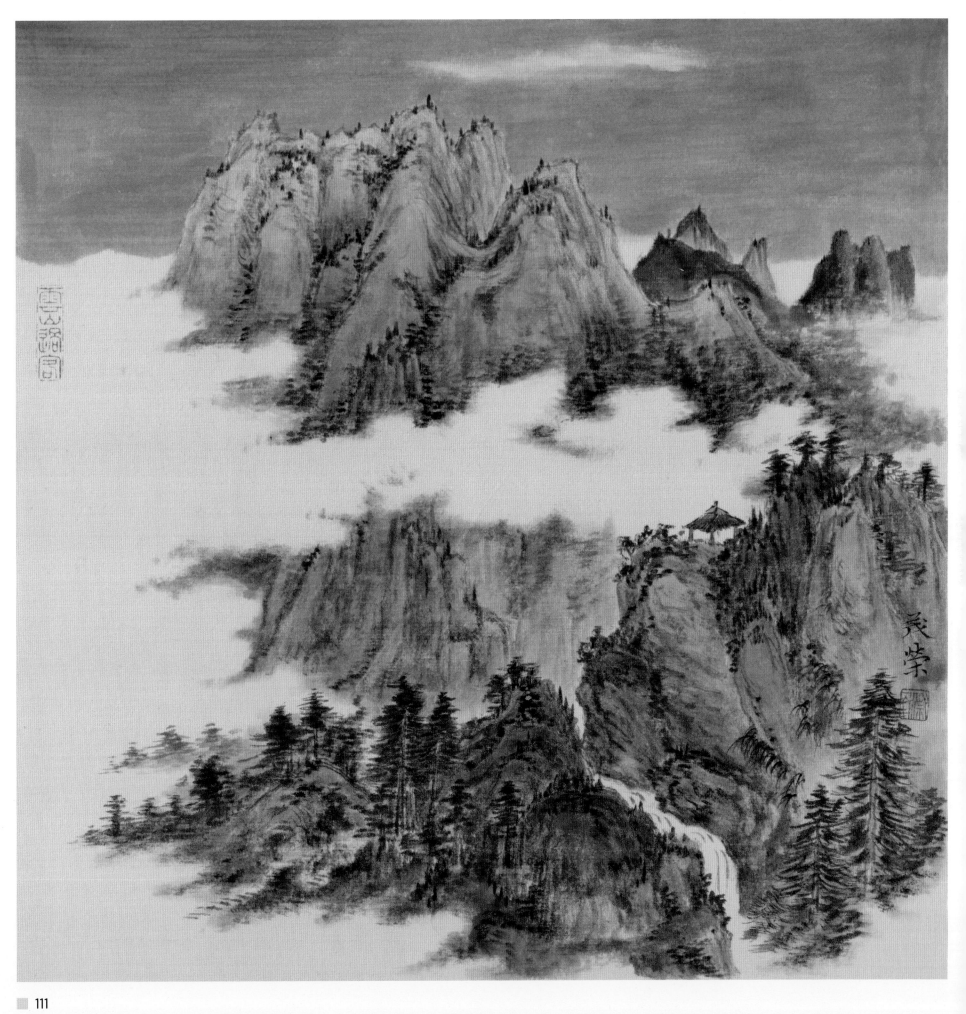

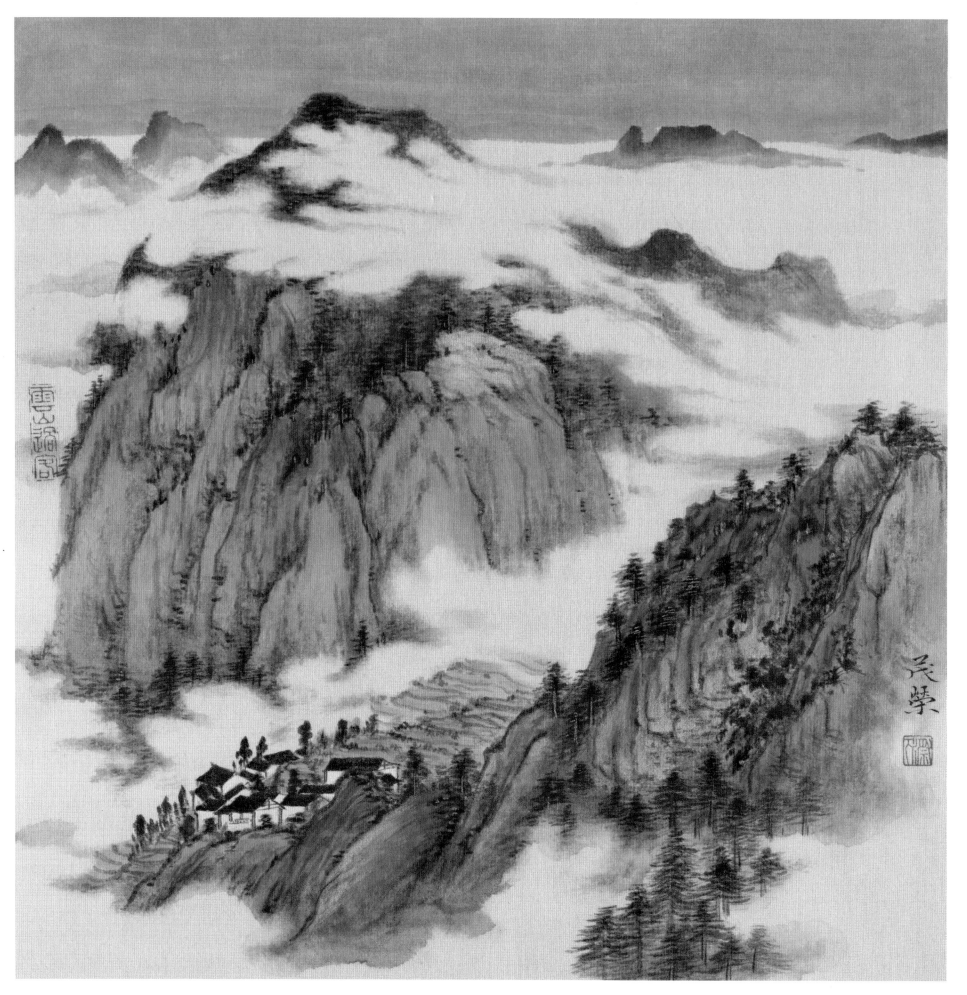

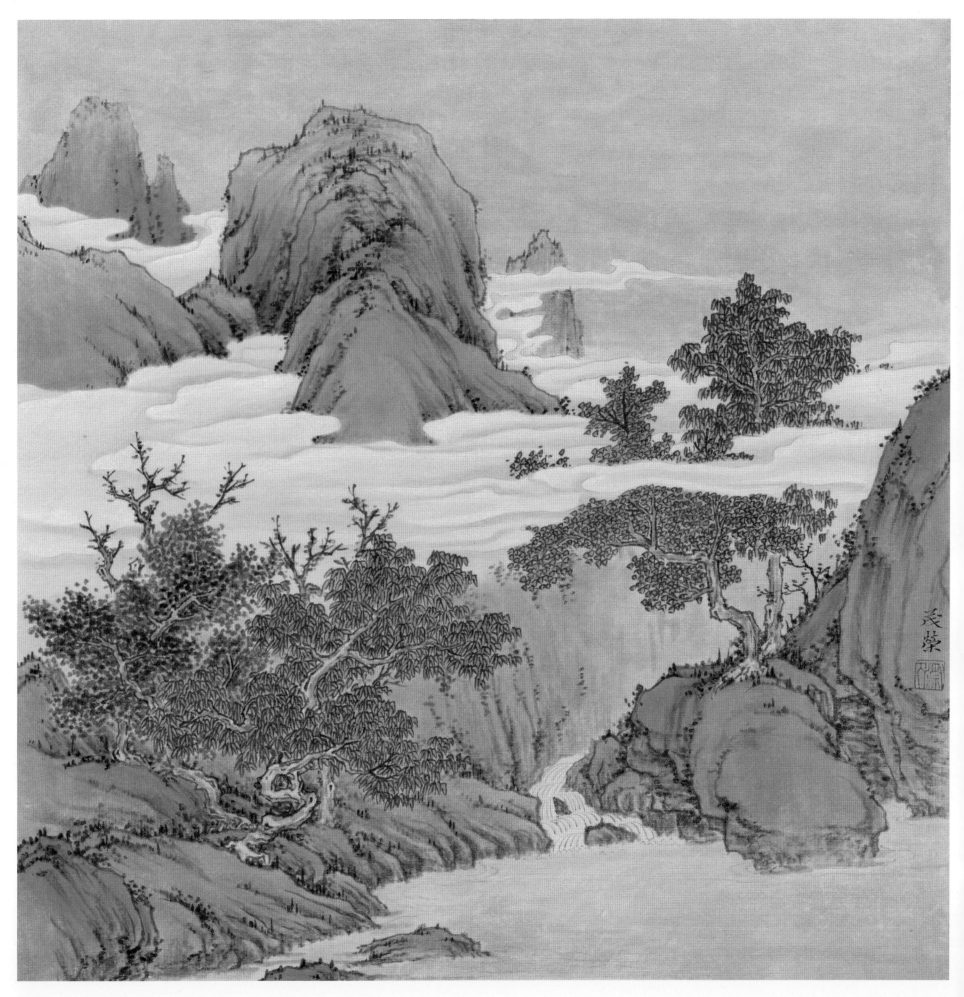

白描线稿

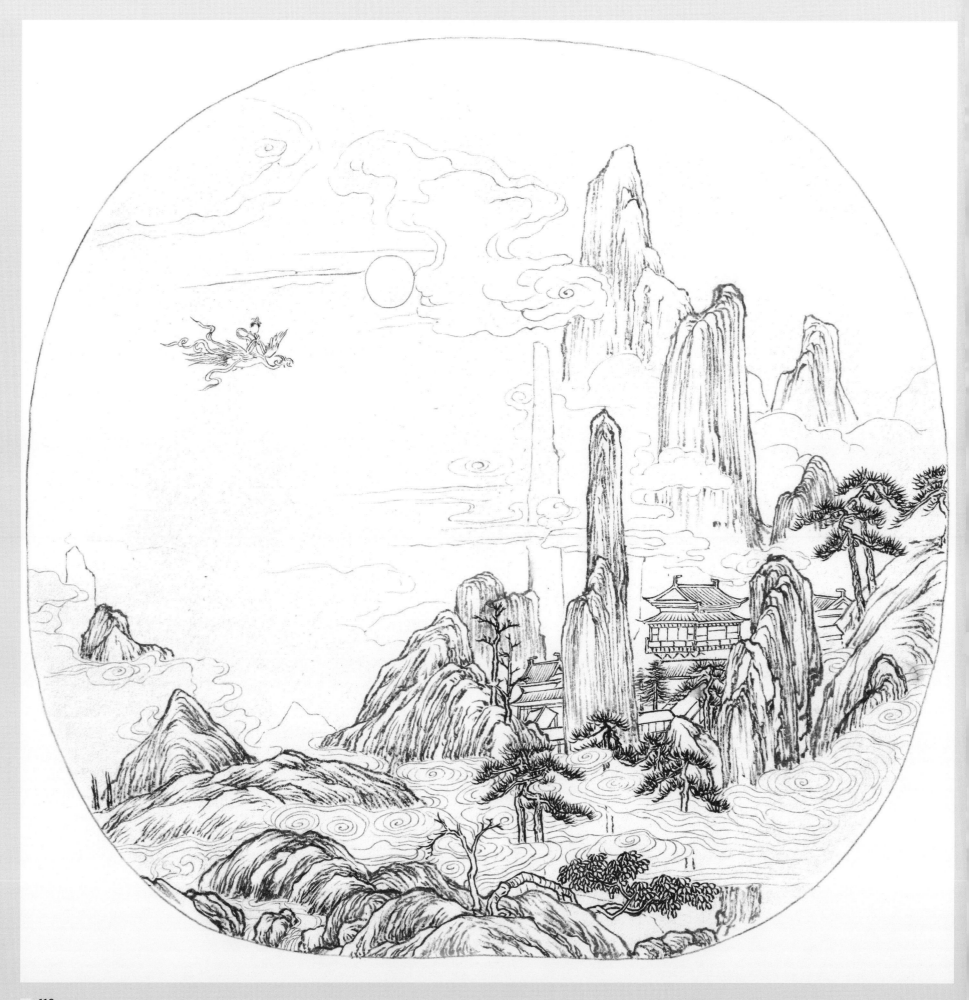

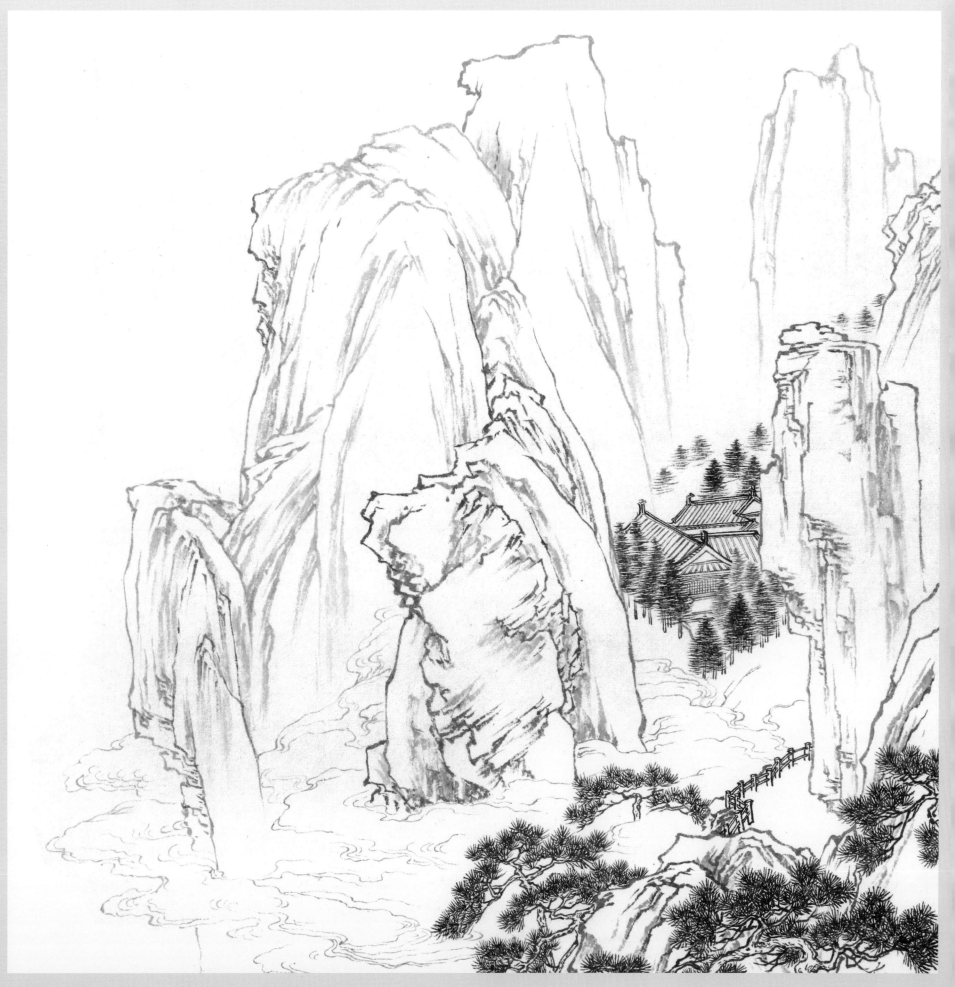

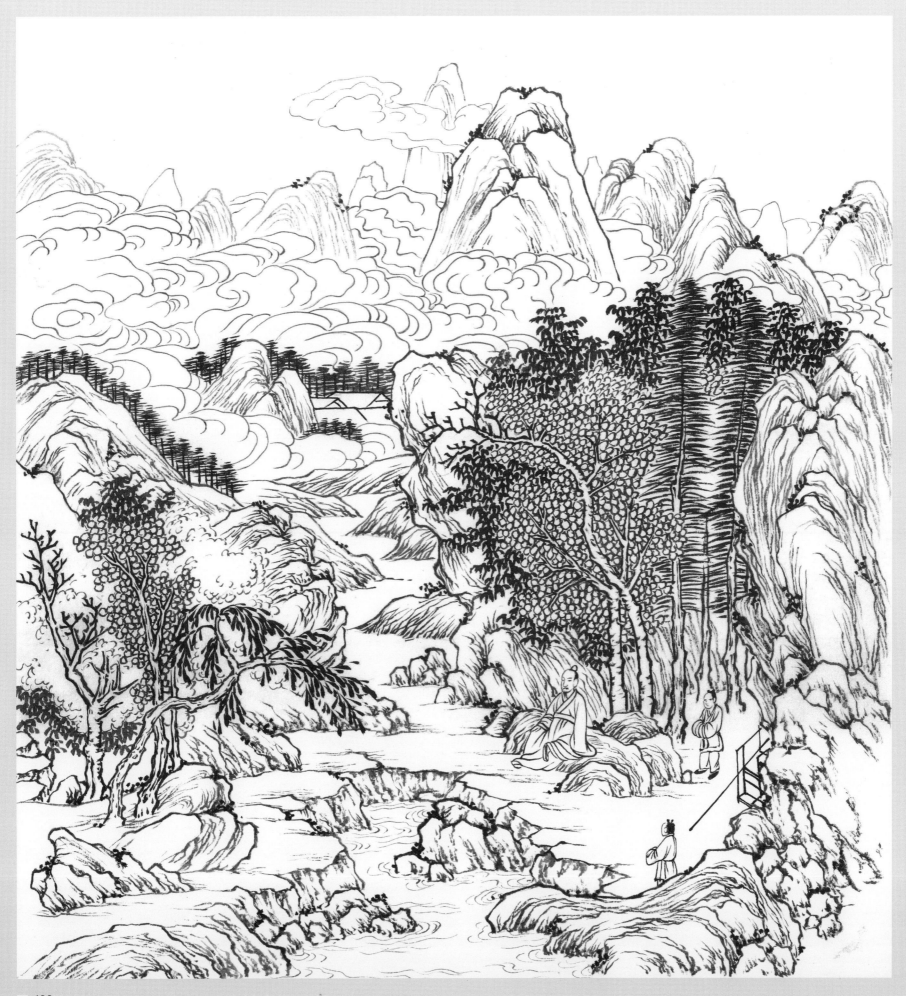

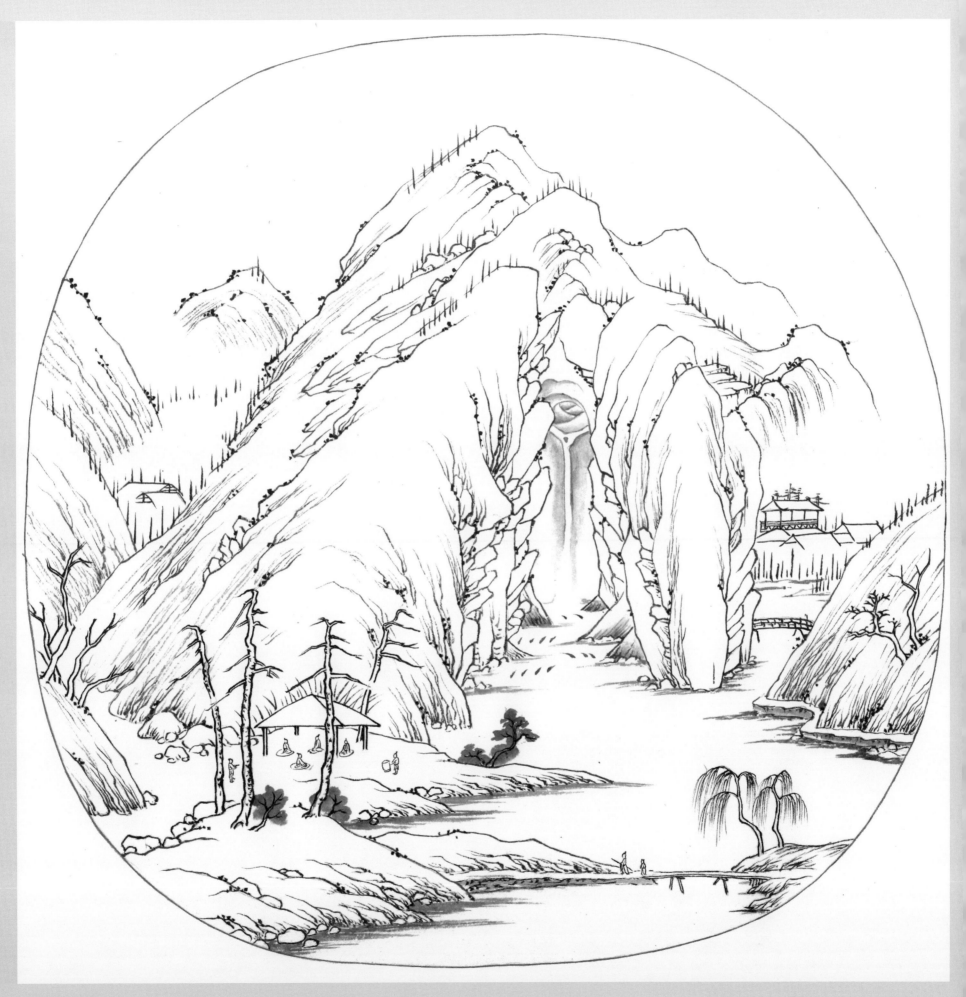

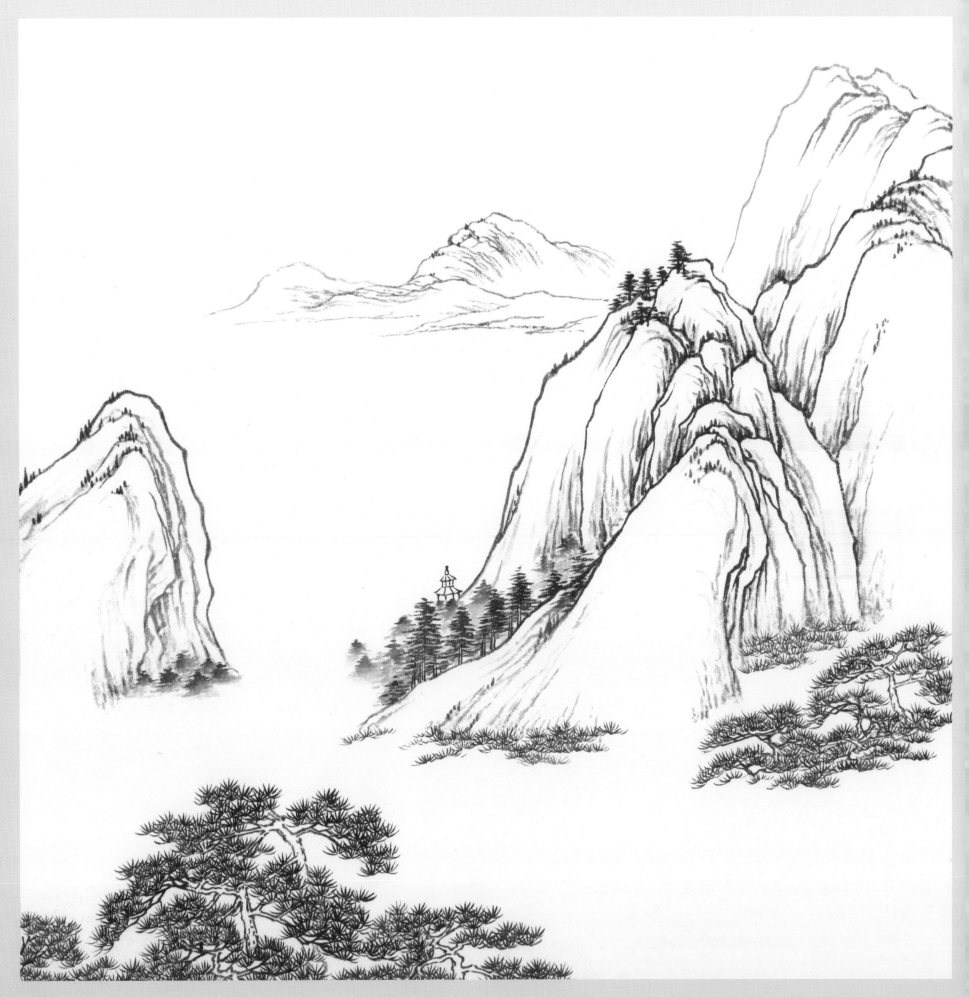

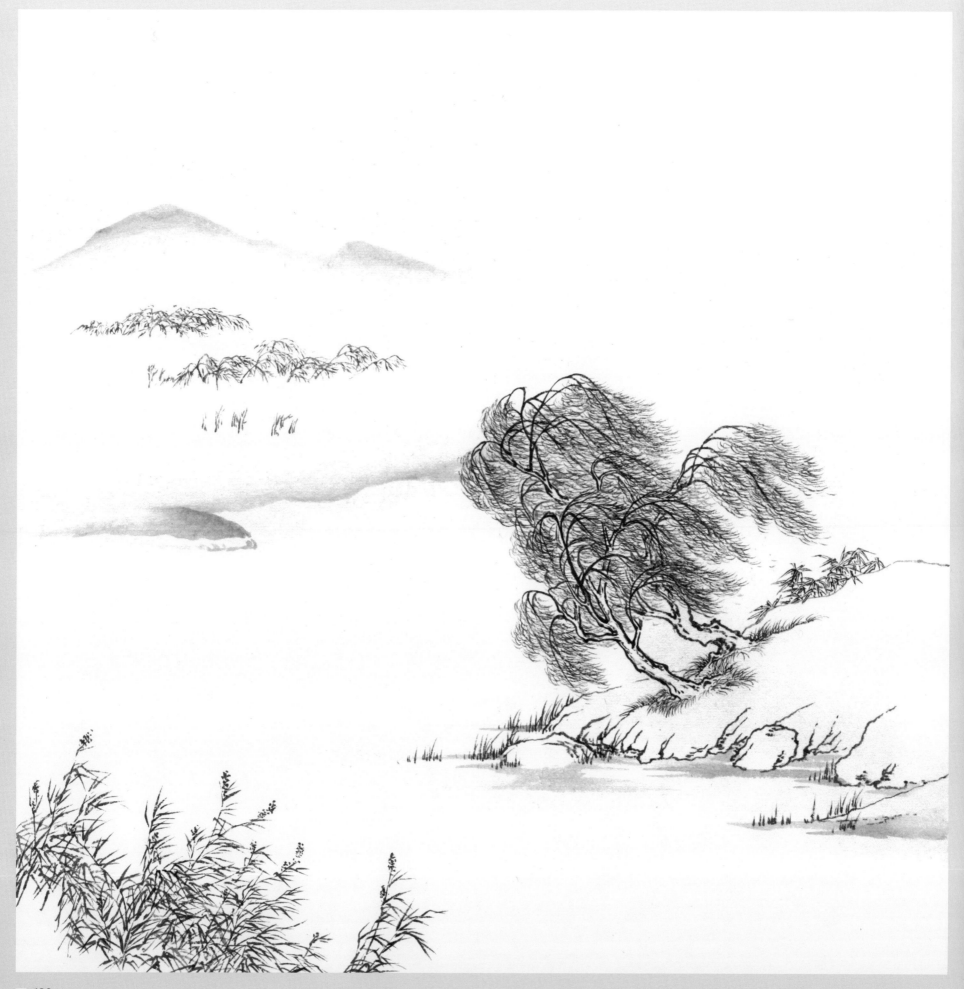

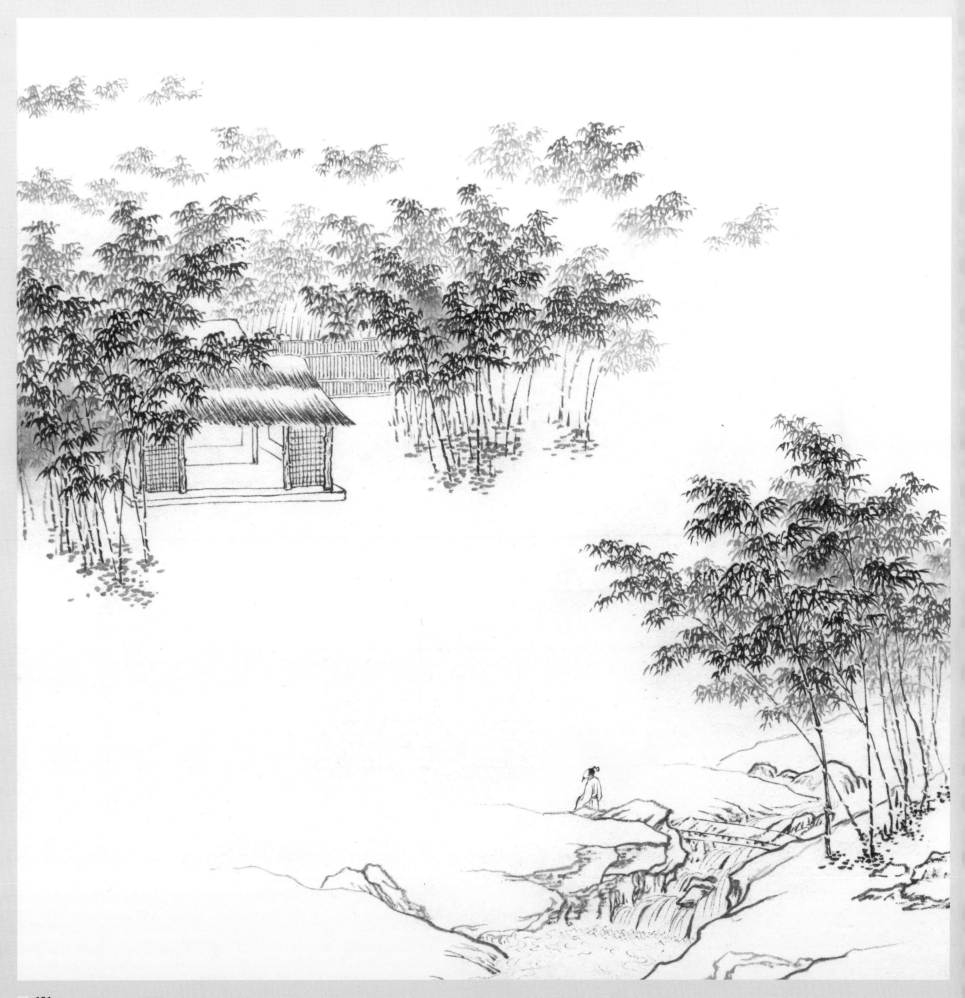

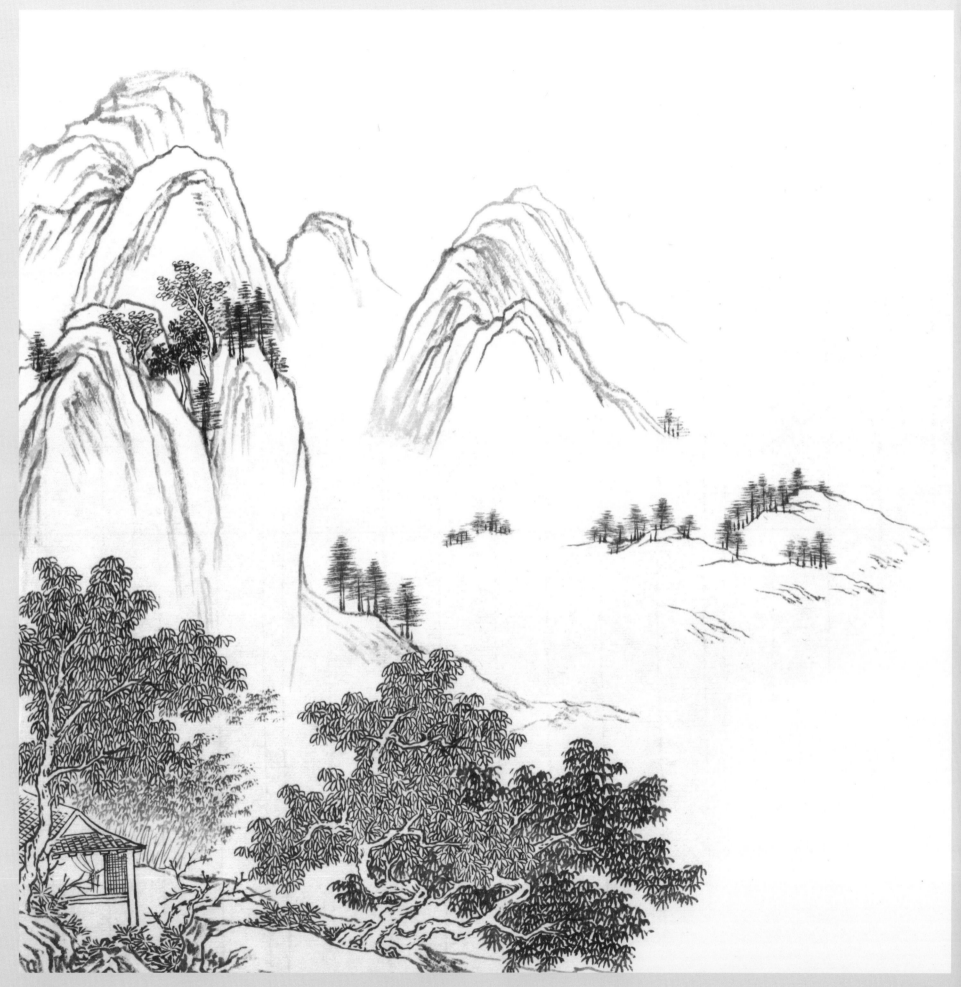

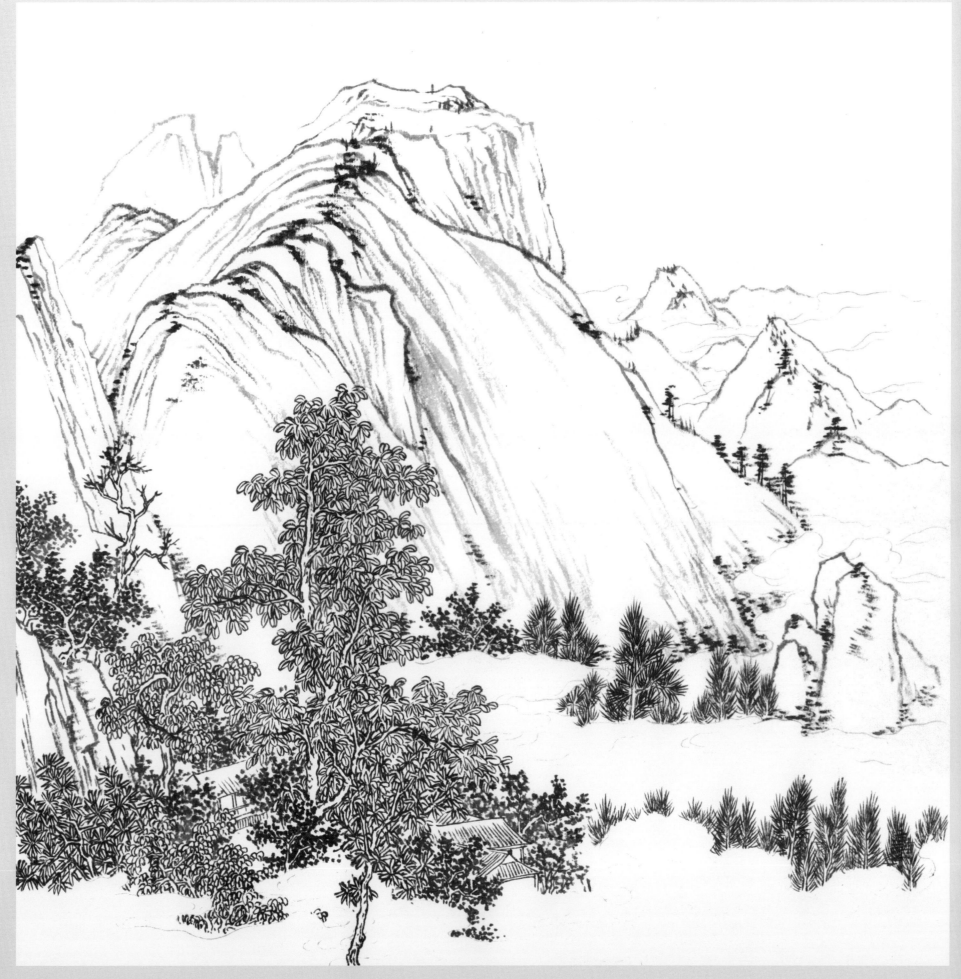

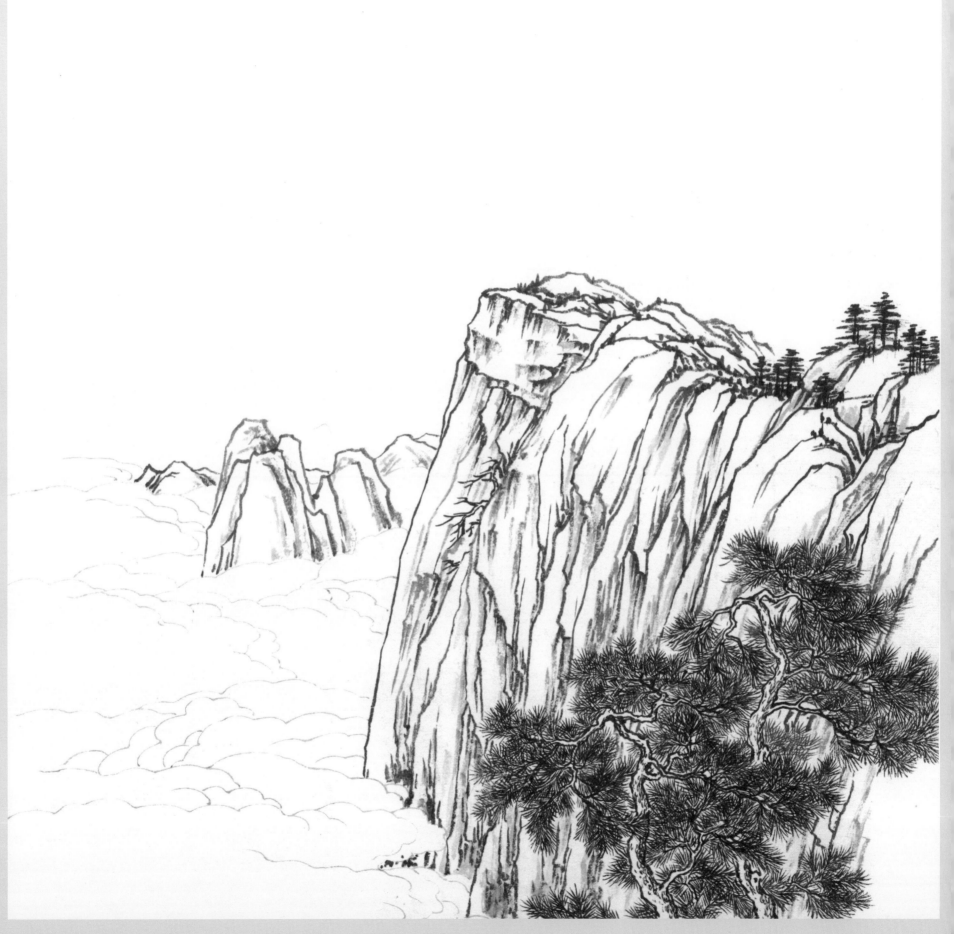

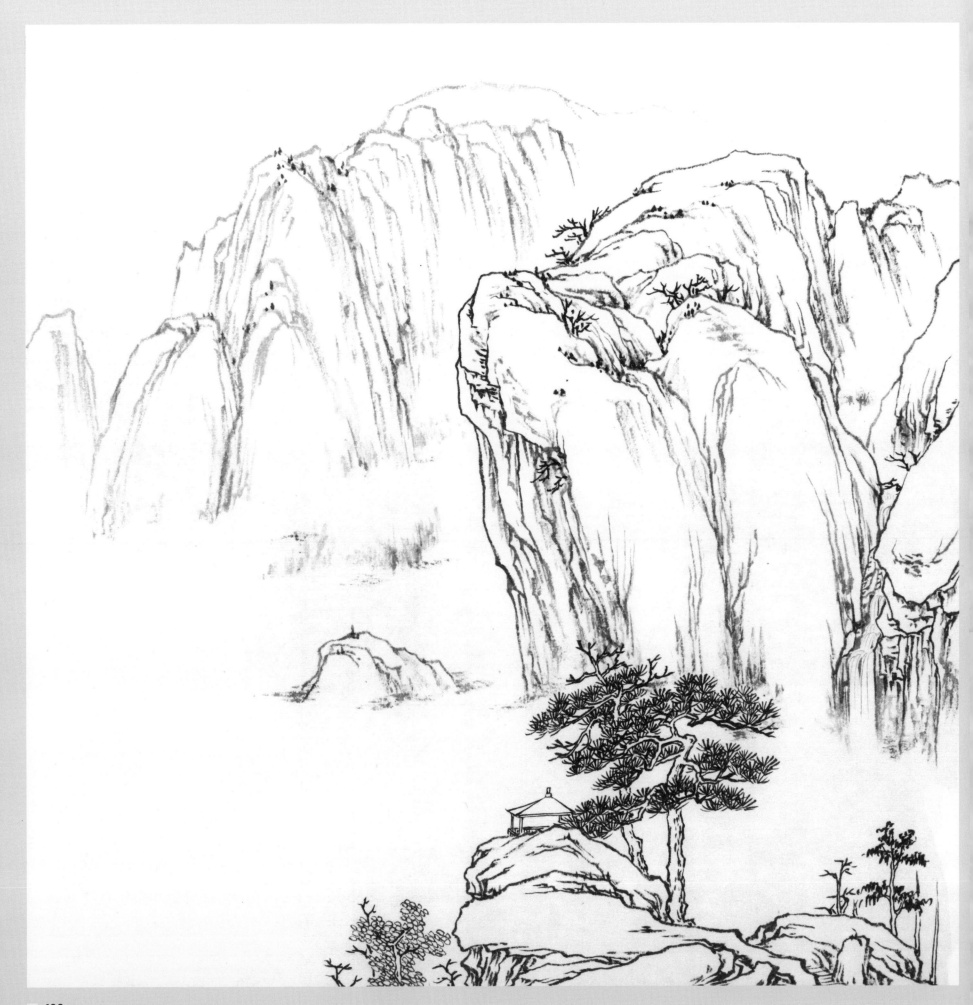

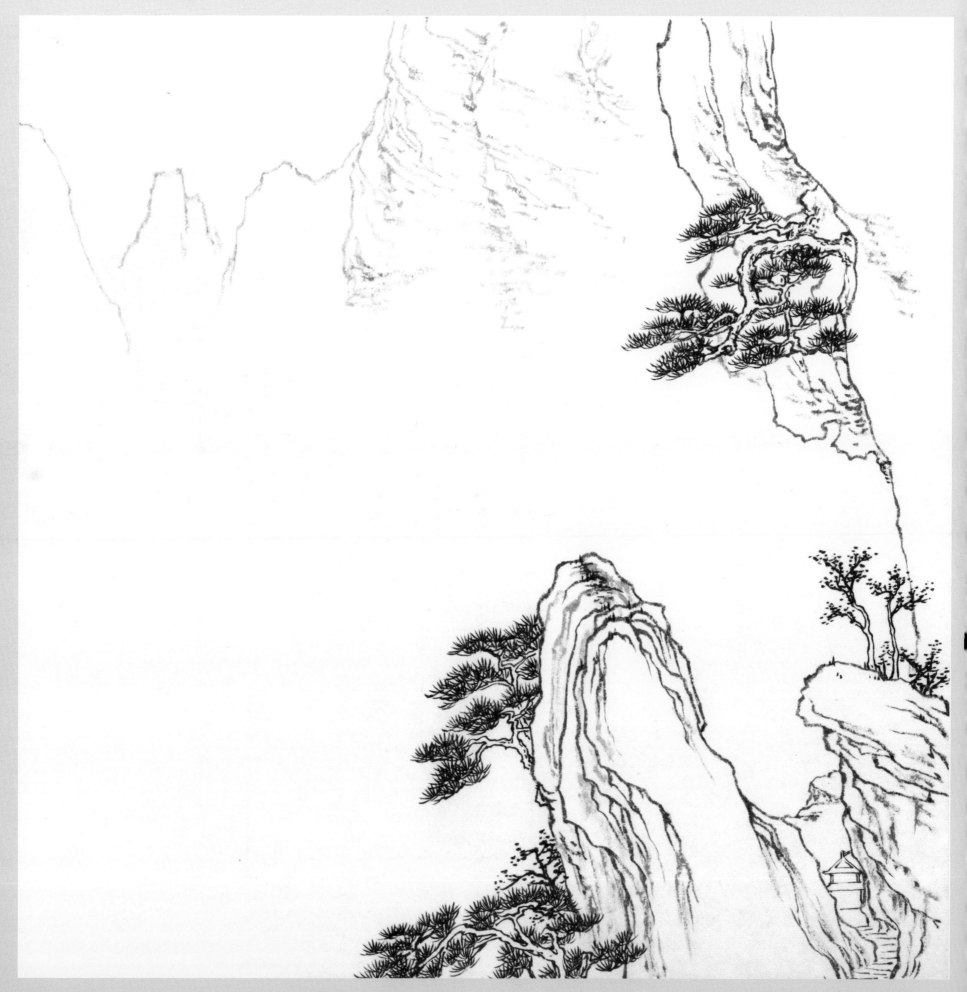

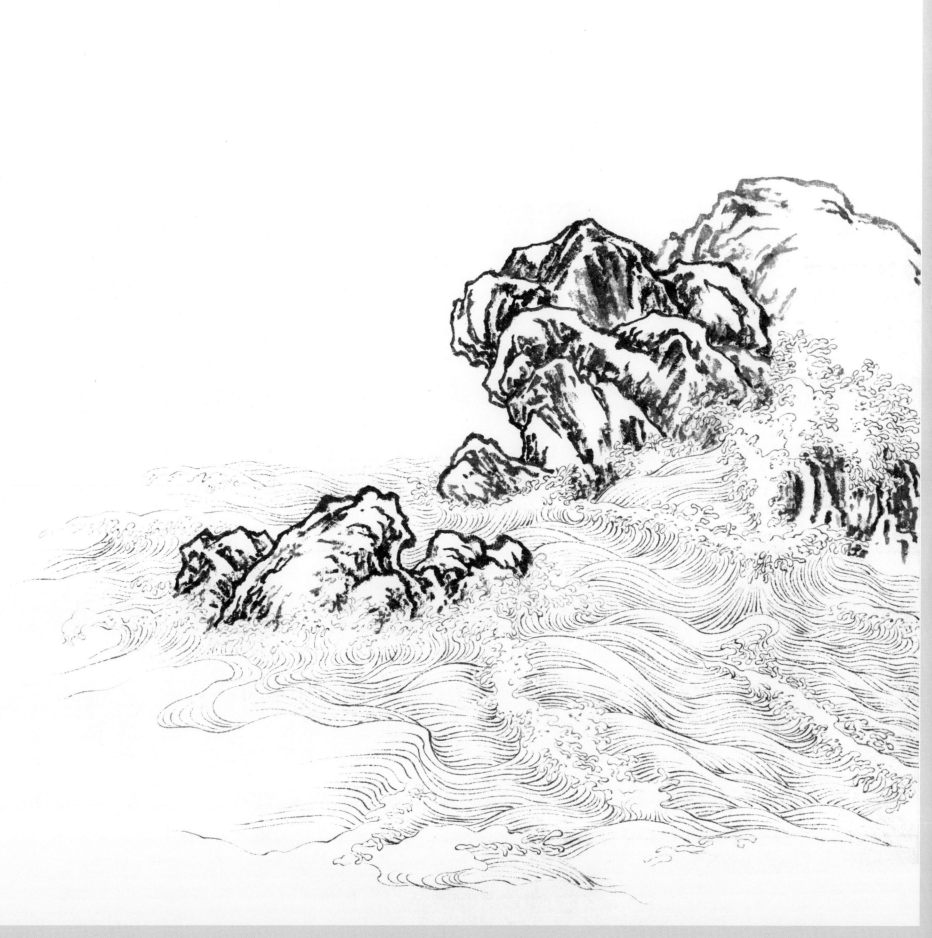

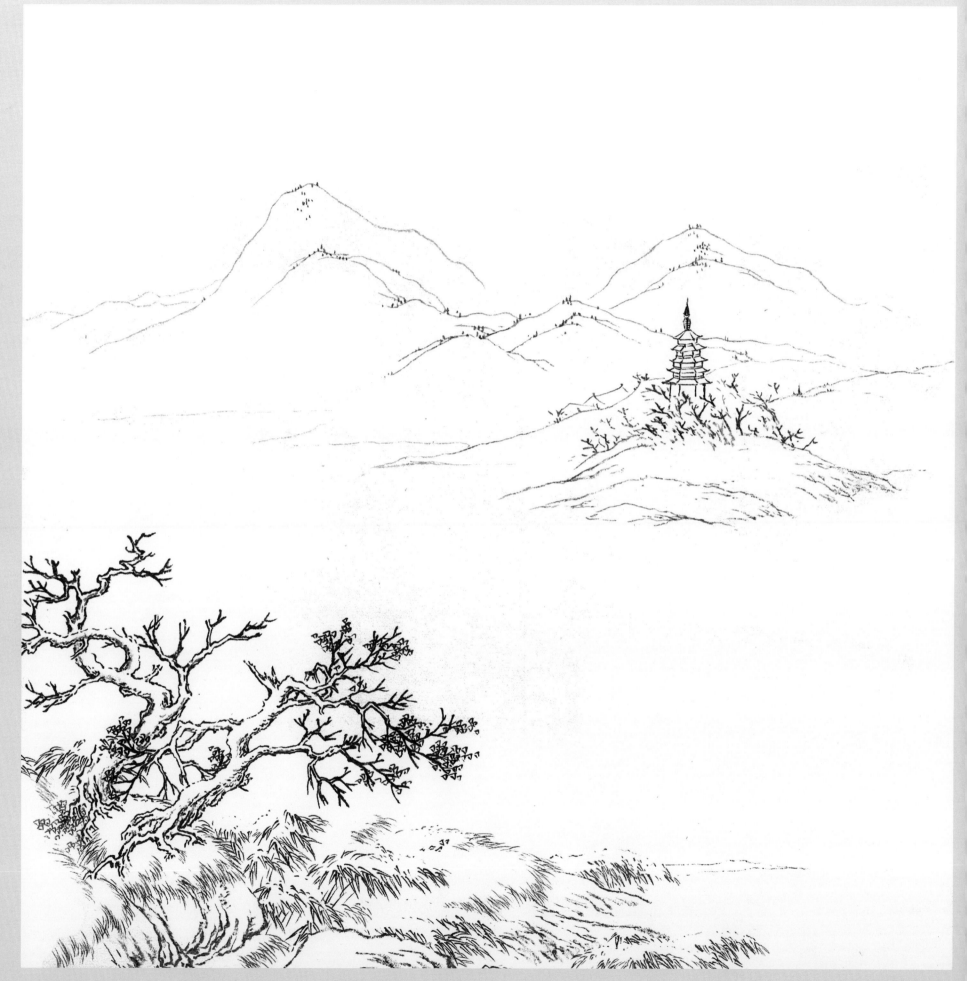

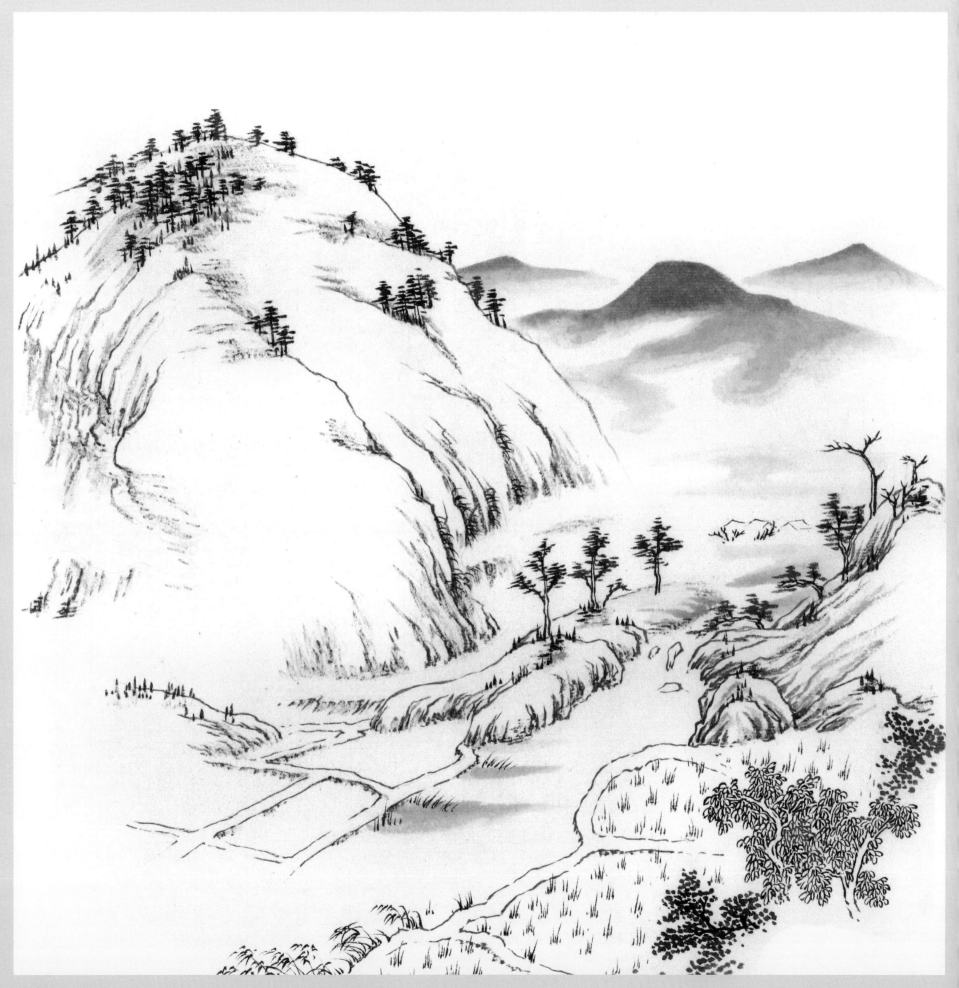

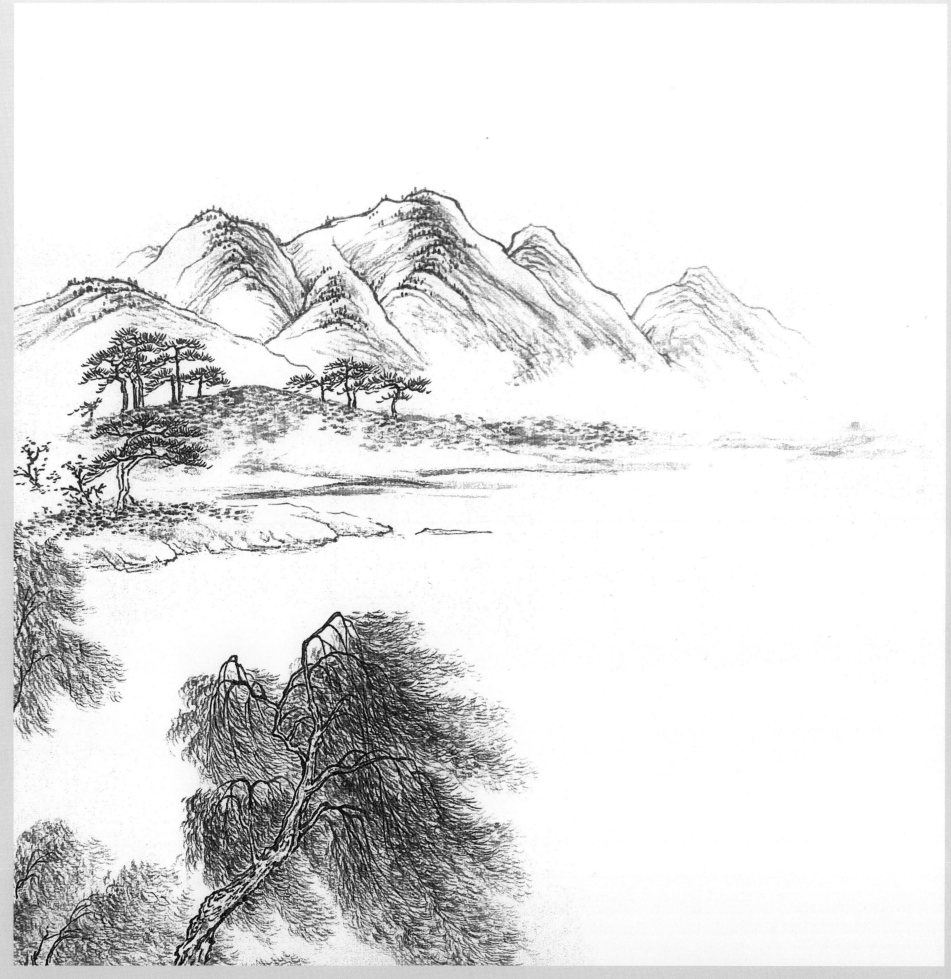

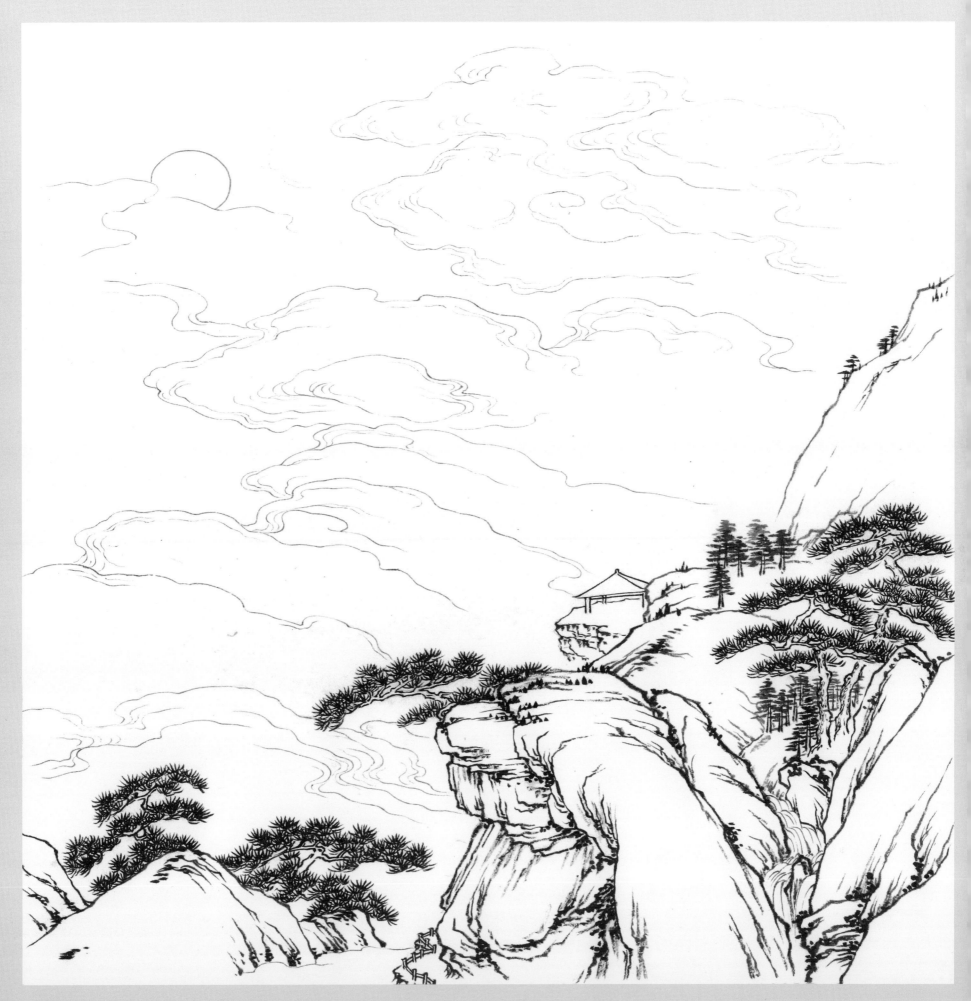

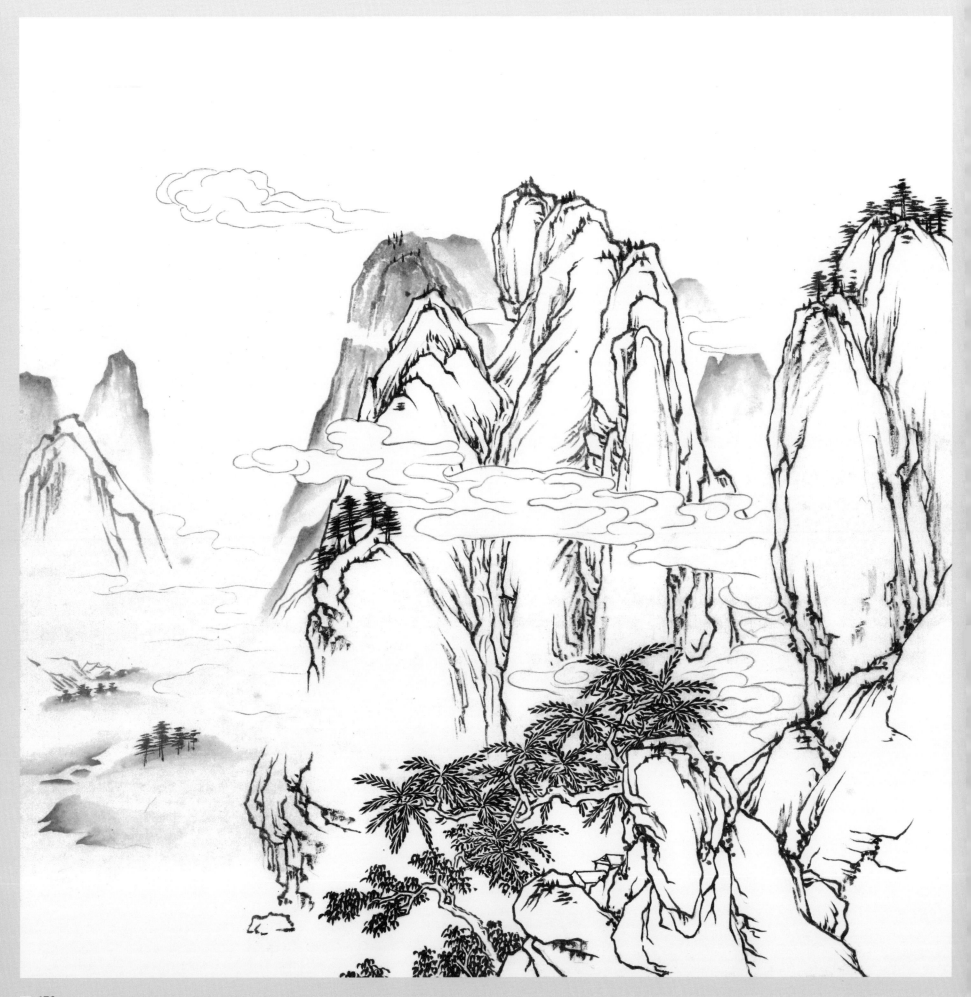

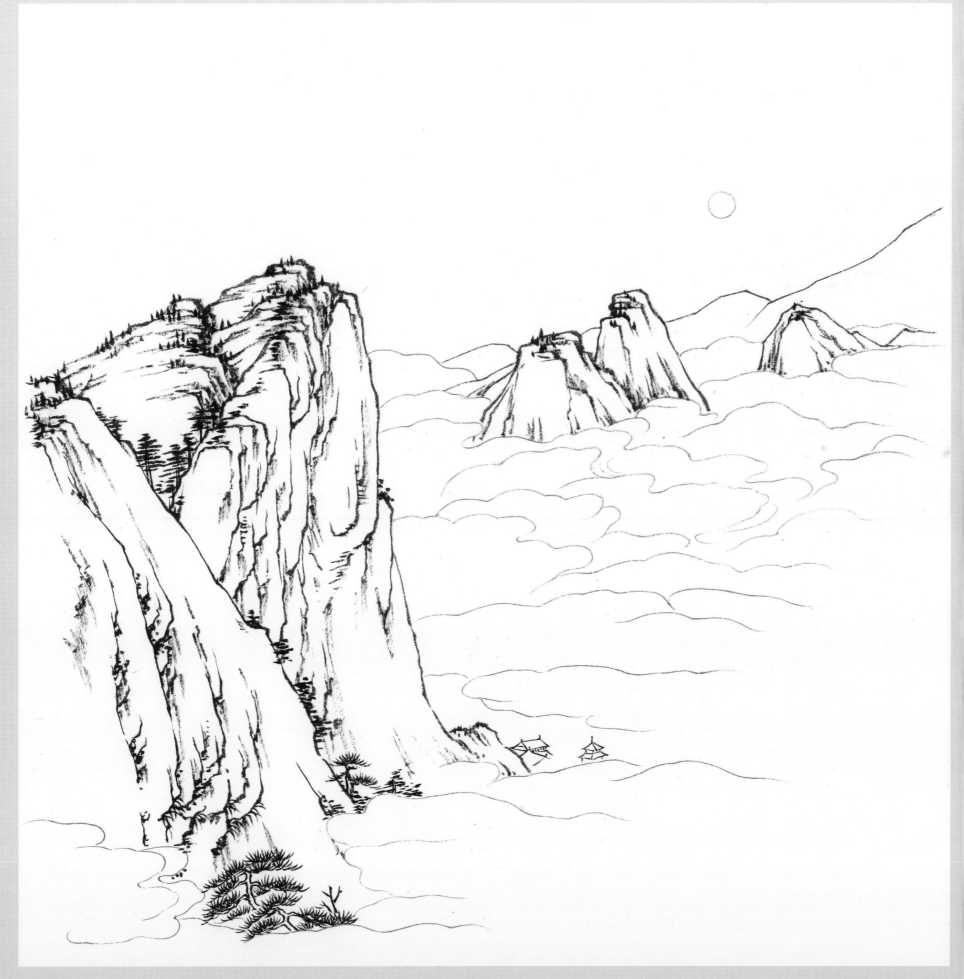

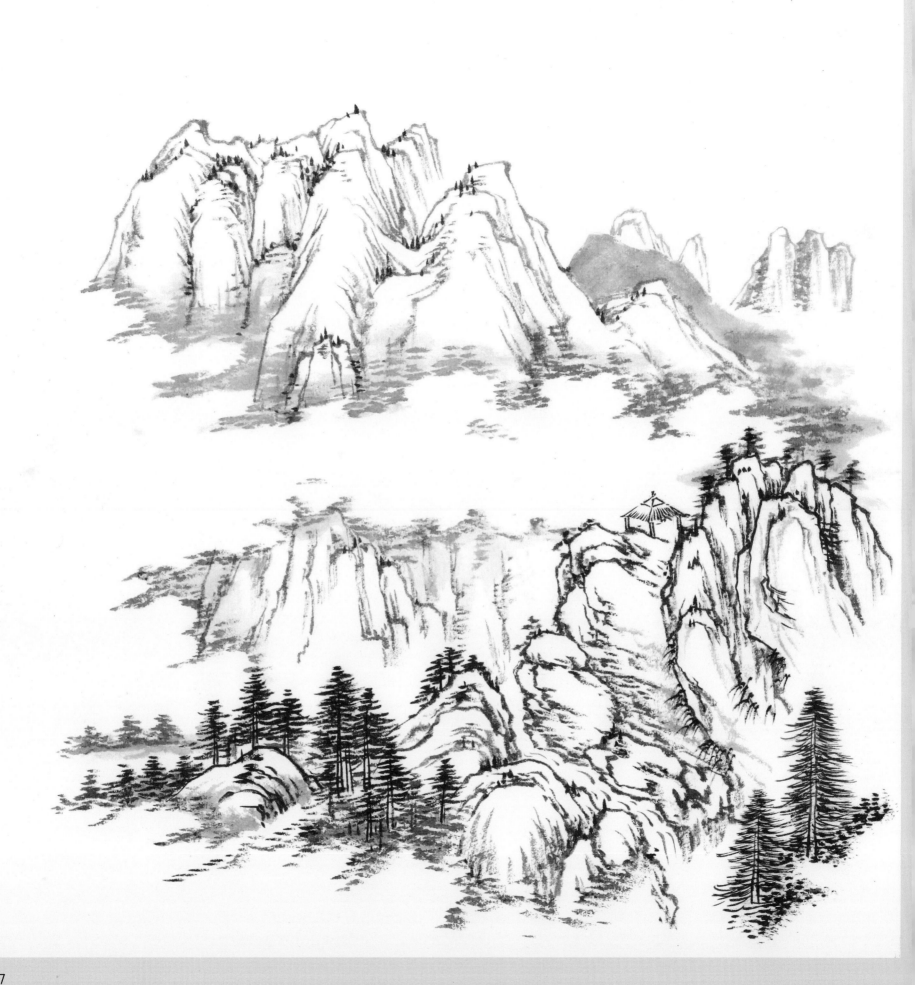

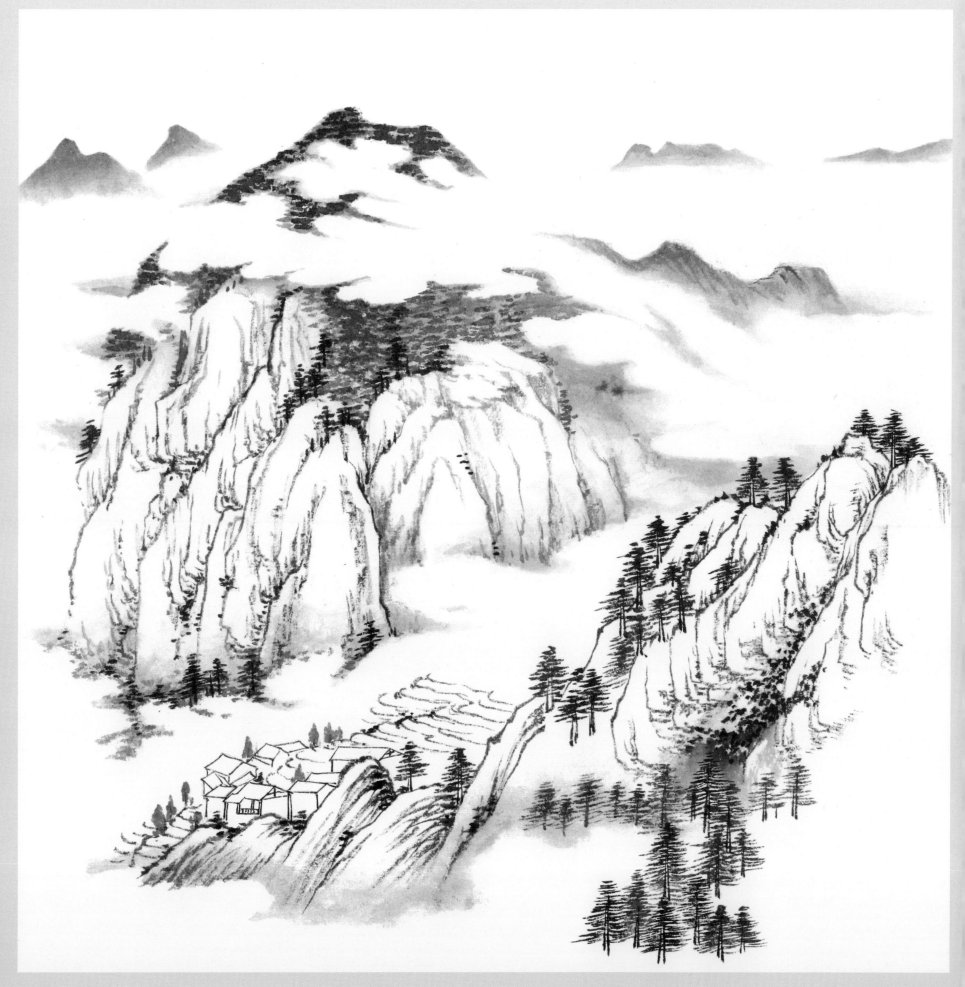

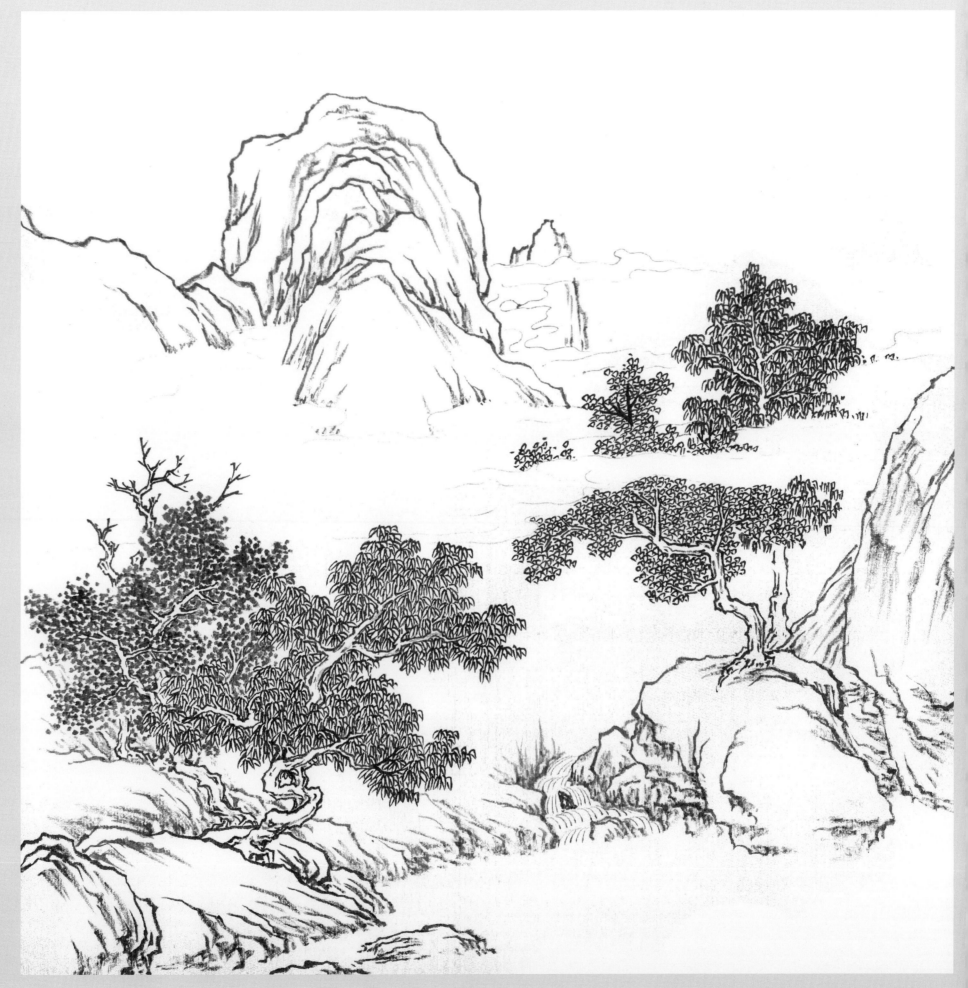